Cómo cambiar tu vida con Sorolla

Cómo cambiar tu vida con Sorolla

César Suárez

Lumen
ensayo

Papel certificado por el Forest Stewardship Council®

Primera edición: enero de 2023

© 2023, César Suárez Martínez
© 2023, Penguin Random House Grupo Editorial, S. A. U.
Travessera de Gràcia, 47-49. 08021 Barcelona

Penguin Random House Grupo Editorial apoya la protección del *copyright*.
El *copyright* estimula la creatividad, defiende la diversidad en el ámbito de las ideas y el conocimiento,
promueve la libre expresión y favorece una cultura viva. Gracias por comprar una edición autorizada
de este libro y por respetar las leyes del *copyright* al no reproducir, escanear ni distribuir ninguna
parte de esta obra por ningún medio sin permiso. Al hacerlo está respaldando a los autores
y permitiendo que PRHGE continúe publicando libros para todos los lectores.
Diríjase a CEDRO (Centro Español de Derechos Reprográficos, http://www.cedro.org)
si necesita fotocopiar o escanear algún fragmento de esta obra.

Printed in Spain – Impreso en España

ISBN: 978-84-264-1800-5
Depósito legal: B-20.223-2022

Compuesto en M. I. Maquetación, S. L.
Impreso en Unigraf, Móstoles (Madrid)

H 4 1 8 0 0 5

Índice

1. Cómo sobrevivir a la Belle Époque 13
2. Cómo ser tú mismo 33
3. Cómo mantener el amor toda la vida 59
4. Cómo amar tu tierra (aunque a veces duela) 85
5. Cómo ser un buen amigo 121
6. Cómo ver lo que otros no ven 147
7. Dos encuentros improbables 163
8. Cómo llevar el mar en la cabeza 187
9. Cómo aprender a morir (si es que esto es posible) ... 207
Biografía cronológica 237
Agradecimientos 257

A mi madre

El sol que reinó sobre mi infancia
me libró de todo resentimiento.

ALBERT CAMUS,
El revés y el derecho

1
Cómo sobrevivir a la Belle Époque

La fina lluvia primaveral de París se convirtió en un aguacero la madrugada del 1 de junio de 1885. Miles de personas aguantaron el chaparrón para asegurarse un buen sitio ante el paso del cortejo fúnebre. Otros alquilaron sillas en balcones para tener una posición privilegiada. Tras seis discursos, la procesión comenzó a rodar. A las principales figuras de la política y las artes de Francia se unieron decenas de embajadores y mandatarios de otros países. Varias bandas de música siguieron el cortejo acompañadas de unos muchachos con vestimentas griegas que habían velado el féretro por turnos bajo el Arco de Triunfo. El monumento se había adornado con un gigantesco crespón negro. El catafalco estaba custodiado por un cuerpo de coraceros a caballo.

La multitud se extendía a lo largo de varios kilómetros hasta el Panteón. Algunos fueron aplastados por la muchedumbre en su intento de ganar una mejor posición. Miles de parisinos querían despedir al «primer escritor de Francia». Otros celebraban el tumulto sin que les importara el motivo. Victor Hugo había muerto. En su testamento dejó su voluntad de ser conducido al cementerio en el coche fúnebre de los pobres, y así se hizo. Rechazó las oraciones de todas las iglesias y pidió una plegaria a todos los vivos. «Creo en Dios», concluyó.

—¿A qué se debe todo este jaleo? —preguntó Sorolla, que estaba allí, a su amigo Pedro Gil.

—Van a enterrar a Victor Hugo en el Panteón —contestó Pedro—. Aquí le adoran. ¿No has visto el retrato mortuorio de Nadar en los periódicos? Según he leído, Hugo dijo: «Veo una luz negra», y después exhaló el último suspiro.

—¿Crees que será así? —continuó Sorolla.

—¿El qué?

—El final, como una luz negra. Yo preferiría una claridad...

—¡Qué cosas dices, Joaquín! Anda, vamos a almorzar, que nos espera mi madre.

Sorolla había llegado a París hacía unas semanas, en abril de 1885, y aún estaba algo aturdido por la efervescencia de la ciudad. Tenía veintidós años. Había conocido a Pedro Gil en enero en Roma, donde este pasaba los inviernos. Gil, que pertenecía a una familia de banqueros, se dedicaba a administrar su patrimonio y a pintar, pero era bastante mejor detectando talentos ajenos que luciendo el propio. Enseguida se dio cuenta de las facultades de su nuevo amigo para la pintura. Sorolla acababa de descubrir el epicentro del mundo, donde abriría por primera vez los ojos al incipiente nacimiento de la pintura moderna.

De camino al almuerzo con su madre, Pedro Gil, que poseía una cultura tan refinada como su agenda de contactos aristocráticos, le habló a su amigo de Victor Hugo. Si iba a pasar una temporada en París, era imprescindible saberlo todo del hombre más idolatrado de Francia. Le dijo que los franceses consideraban al escritor un héroe de la República, aunque en realidad fuera más agasajado que leído; que defendía a los desfavorecidos; y que había vivido durante dos años en Madrid, entre los nueve y los once, ya que su padre fue oficial de las tropas napoleónicas, y por eso hablaba español y poseía algunos grabados de Goya.

Cuando cumplió ochenta y tres años, tres meses antes de morir, más de seiscientos mil parisinos desfilaron por delante de su residencia en el número 124 de la avenida que llevaba su mismo nombre.

—Además, he oído que también pintaba, aunque era reacio a mostrar en público sus dibujos y los regalaba a amigos y familiares —dijo Pedro—. Hemos llegado.

Sorolla está impresionado por el hormigueo de gente en las calles. Le gustan los bulevares por su cadencia de luces. Prefiere pintarlos al anochecer, bajo las tenues lámparas de gas. Esta luz del norte le parece fría. Trabaja de manera vertiginosa, haciendo estudios por el día en su taller y tomando apuntes a lápiz de todo lo que ve. Le llama la atención la piedra caliza de los nuevos edificios, que varía su tono del amarillo crema al gris ceniza; los ómnibus tirados por caballos; el intenso tráfico de *bateaux* y gabarras de colores brillantes en el Sena; los vestidos sin corsé y las mangas abullonadas de las señoras; los adornos de encajes de las enaguas que se vislumbran cuando alguna dama se remanga la falda con la mano para cruzar la calle; los velocípedos con las dos ruedas de igual tamaño; los carteles de los teatros y cabarets; el bullicio de los cafés a cualquier hora del día o de la noche; las conversaciones de los artistas y literatos en los salones; los circos asentados en la colina de Montmartre, donde se está construyendo una ambiciosa basílica; las carreras de caballos en el Bois de Boulogne. París es un escenario y «el pintor de la vida moderna debe captar las imágenes fugaces de la ciudad contemporánea», según Baudelaire.

Aunque a Sorolla le asombra el ambiente artístico de París, no se deja seducir por su hedonismo. Ese hervidero de energías que anuncia la modernidad le entretiene, pero no le cautiva. En todo espectáculo hay cierta impostura con la que él no se identi-

fica. De hecho, desprecia toda esa teatralidad. Siente curiosidad por la multitud, pero prefiere la intimidad. Y, por encima de todo, está decidido a aprovechar el tiempo al máximo. Ver y aprender. Con su amigo Pedro, visita los museos y el Salón de París, donde no están esos a los que llaman impresionistas, que exponen por su cuenta. Sus vivencias de la primavera al otoño de 1885 en París determinan la senda que tomará su arte. En Roma no encontró lo que buscaba, pero su estudio de los maestros italianos le ayudará a vislumbrar que su sitio no está en la pintura académica. Intuye que tiene que encontrar su propio camino, y las pistas están en París.

¿Qué más cosas están pasando en ese París con fama de desenfrenado cuando llega Sorolla? Imaginemos un gran escenario por donde van desfilando estos personajes: Rodin se encuentra con Camille Claudel, la invita a subir a su taller y no tarda en convertirla en su musa y amante. Ella admira el molde del busto de Victor Hugo que más tarde Rodin usará como modelo para esculpir su monumento al escritor; Theo van Gogh recibe en su apartamento el cuadro *Los comedores de patatas* que le envía su hermano Vincent; un niño de nueve años llamado Joseph Meister es mordido por un perro rabioso, el químico Louis Pasteur le inocula la vacuna que acaba de investigar y cura la rabia por primera vez en un ser humano; Paul Verlaine ensalza a Rimbaud y Mallarmé en *Los poetas malditos* y poco después pasa una temporada en la cárcel por intentar estrangular a su madre; Jules Massenet estrena *El Cid* en el renovado Teatro de la Ópera; el arquitecto Viollet-le-Duc termina la monumental Estatua de la Libertad, con un armazón de acero construido por Eiffel, que al año siguiente se envía en piezas para su ensamblaje y construcción en la isla de Bedloe de la bahía de Nueva York; la actriz Sarah Bernhardt, que acaba de triunfar con *La dama de las camelias*

en su teatro de la Porte Saint-Martin, lee con mucho interés un artículo de un médico austríaco llamado Sigmund Freud sobre el uso de la cocaína como estimulante y analgésico; en el Salón de París se exponen por primera vez al público las dos primeras obras de Henri Rousseau, pero algunos espectadores se indignan y acuchillan los cuadros, por lo que hay que retirarlos e instalarlos con los *refusés* (los rechazados); Mallarmé se presenta a sí mismo por carta a su amigo Verlaine. Sus líneas son una perfecta descripción de la bohemia en París: «He ahí toda mi vida despojada de anécdotas al revés de lo que desde hace tanto tiempo han repetido los grandes periódicos, donde yo he pasado siempre por muy extraño: escruto y no veo otra cosa, las preocupaciones cotidianas, las alegrías, los duelos de interior exceptuados. Algunas apariciones por todas partes donde se monta un ballet, donde se toca el órgano, mis pasiones de arte casi contradictorias pero donde el sentido estallará y es todo. Olvidaba mis fugas, al borde del Sena y en el bosque de Fontainebleau, en el mismo lugar desde hace años: allí aparezco completamente distinto, enamorado únicamente de la navegación fluvial. Honro al río, que deja hundirse en su agua jornadas enteras sin que se tenga la impresión de haberlas perdido, ni una sombra de remordimiento. Simple paseante en botes de caoba, pero velero con furia, muy orgullosos de su flotilla»; Émile Zola publica *Germinal*, donde vaticina: «Toda la industria y todo el comercio acabarán por no ser más que un inmenso bazar único, donde la gente podrá proveerse de todo»; el impresionista Pierre-Auguste Renoir paga al médico que asiste el parto de su hijo mayor, Pierre, pintando flores en las paredes de su apartamento; el ingeniero Gustave Eiffel busca inversores para levantar una torre metálica de trescientos metros, que finalmente se empezará a construir en el Campo de Marte dos años más tarde; Maupassant vende treinta y siete ediciones

en cuatro meses de la historia de un joven seductor que llega a París con los bolsillos vacíos, pero sin escrúpulos para enriquecerse. «París está podrida de dinero», dice. La novela se titula *Bel-Ami*; Toulouse-Lautrec se muda a Montmartre y da rienda suelta a su bohemia. Es vecino del introvertido Degas; al músico Erik Satie vuelven a aceptarle en el conservatorio. Le habían expulsado por falta de talento; la Unión de Mujeres Pintoras y Escultoras organiza una exposición póstuma de Marie Bashkirtseff, fallecida poco antes de cumplir los veintiséis años. Tres años después de su muerte se publica su diario íntimo, que se convierte en el libro más leído de Francia. «Ya verán que digo todo. Una vida hasta en los más mínimos detalles, una mujer en su totalidad, con todos sus pensamientos, sus esperanzas, decepciones, vilezas, encantos, miserias, quebrantos y alegrías», escribe en el prólogo; Joris-Karl Huysmans triunfa con *À rebours*, la historia de un dandi aburrido inspirado en el conde Robert de Montesquiou, un personaje que servirá de modelo para el barón de Charlus en *En busca del tiempo perdido*, de Proust. *À rebours* es también el libro que conduce a la corrupción al Dorian Gray de Oscar Wilde; Paul Gauguin se traslada de Copenhague a París e intenta ganarse la vida, pero no vende ni un cuadro. Para subsistir, acepta cualquier empleo. Empieza a rondarle la idea de huir a la Polinesia. No encuentra su sitio entre los impresionistas. Monet le llama «pintamonas»; a Berthe Morisot se le ocurre reunir en una cena a sus amigos impresionistas y el evento se convierte en costumbre. Renoir, Degas, Mallarmé y Manet son habituales; la morgue de París, donde se exponen al público los cadáveres en vitrinas de cristal, es el espectáculo más concurrido de la ciudad.

Rafael Doménech, el primer biógrafo de Sorolla, recuerda los radicales juicios y entusiasmos del pintor por las obras de los viejos maestros. Las agrupa en dos grandes series. A un lado, los que han seguido la tendencia naturalista, sin más preocupación que la de pintar la naturaleza y reflejar la vida; al otro, «los que miran el arte desde puntos de vista estéticos diferentes». Sorolla se interesa especialmente por los segundos. En sus visitas al Louvre, elogia a los maestros holandeses del XVII —le impacta *El buey desollado*, de Rembrandt—, pero los italianos y los franceses no le impresionan. Una mañana, acude con Pedro Gil al Hotel de Chimay, una lujosa residencia que dos años antes se ha convertido en una extensión de la Escuela Nacional de Bellas Artes. Allí tiene una revelación. Se exponen doscientas telas y cien dibujos de Jules Bastien-Lepage, un artista que ha muerto en diciembre del año anterior, a los treinta y seis años. Tiempo después, en una entrevista en la que repasa sus viajes a París, Sorolla confiesa: «Había visto mucho a Lepage, y su modo de hacer era algo mío».

Bastien-Lepage era de un pequeño pueblo de la región de Lorena —que cuando él nació aún era francesa—, sus padres tenían una granja y a él le gustaba pintar. Para empezar una carrera como pintor había que viajar a París. Con el esfuerzo de toda la familia, incluido su abuelo, que renuncia a las monedas de su pensión destinadas al tabaco para ayudar al nieto, consigue entrar en el taller de Alexandre Cabanel —un celebrado pintor de la vieja escuela— y después ingresar en la Escuela de Bellas Artes. En 1870 se alista en el ejército y combate a los prusianos como francotirador, pero no puede evitar que la granja de sus padres quede del lado alemán al final de la guerra. En los últimos años de su vida comienza a pintar a los campesinos de su pueblo y adquiere fama, sobre todo entre los jóvenes. Retrata a Sarah Bernhardt —al verlo, Sorolla anota en el catálogo de la

exposición: «colosal»—, al crítico de arte Albert Wolff, al príncipe de Gales y a su propio abuelo. Cuando empieza a hacer fortuna, unos violentos dolores en los riñones y el estómago le dejan cada vez más débil. Se somete a un tratamiento contra el cáncer, que no funciona. Los últimos días de su vida acude cada mañana, ayudado por su hermano Émile, que tiene que sostenerle para que pueda caminar, a casa de su amiga la pintora Marie Bashkirtseff, también enferma, enamorada en secreto de Jules. Mueren con cuarenta días de diferencia, al final de 1884. En mayo, ella había anotado en su diario: «El amor hace parecer al mundo tal como debería ser si yo fuese Dios».

Bastien-Lepage recoge el realismo campestre de Millet, la audacia de la luz al aire libre de los impresionistas y el nuevo enfoque que el desarrollo de la fotografía pone de moda, sin olvidar la exactitud del detalle que exigía la academia. Este «modo de hacer» que Sorolla siente como suyo le hace ver que él también puede convertirse en un artista internacional, como ambiciona, sin renunciar a sus raíces mediterráneas.

Otro descubrimiento que alumbra el camino de Sorolla en su primera visita a París es el del alemán Adolph Menzel, cuya obra ve en el Pavillon de la Ville de Paris, en las Tullerías. Por entonces, Menzel, con setenta años, era ya un pintor consagrado, «el mayor maestro vivo», según Degas, aunque menor en estatura —apenas alcanzaba el metro cuarenta, probable causa de su mordaz comportamiento cuando estaba en sociedad—. «No es más alto que la bota de un coracero, engalanado con colgantes y órdenes, no falta a una sola de las fiestas, moviéndose entre todos estos personajes como un gnomo y como el mayor *enfant terrible* para el cronista», escribió el poeta Jules Laforgue. Estaba totalmente absorbido por su dedicación a la pintura. Dibujaba como un poseso escenas de la historia de Alemania, que posteriormen-

te Hitler se quiso apropiar para su propaganda. Cuando Sorolla conoce su obra, Menzel ya había comenzado a soltar su hasta entonces exhaustiva pincelada realista en cuadros como *La fundición* (1875) o *En el jardín de la cerveza* (1883).

Años después, en su siguiente viaje a París con motivo de la Exposición Universal de 1889, Sorolla tiene su tercera revelación pictórica cuando descubre a los pintores nórdicos, principalmente a Anders Zorn. El sueco era solo tres años mayor que Sorolla y vivió, como él, sesenta años. Su madre era una campesina y su padre un cervecero alemán al que no conoció. Se casó con una rica heredera conectada con los círculos artísticos suecos. La clase alta parisina y europea suspiraba por un retrato suyo. En Estados Unidos pintó a tres presidentes: Cleveland, Taft —a quien también retrató Sorolla— y Roosevelt. Cada cierto tiempo viajaba a Madrid para ver la obra de Velázquez. Sorolla admiraba de él su destreza para mostrar los reflejos del agua, la sensualidad de sus desnudos femeninos y las magníficas escenas de folclore sueco que pintó en su última etapa, como puede apreciarse en *Baile de la noche de San Juan*.

A lo largo de los años siguientes, Sorolla visita París varias veces más, solo o en compañía de Clotilde, su mujer, de quien le cuesta alejarse —«algo contrariado estoy de que no estés conmigo por muchas cosas, no me pasará más»—. Si es posible, se queda un mes. Si no, acude por unos días para recoger un premio y visitar a amigos o pintar algún retrato de encargo. «Tengo necesidad de visitar París para ver arte moderno bueno —escribe—, pues en Madrid nada se hace de lo que me interese estudiar». Su objetivo es empaparse de lo que se está haciendo y a la vez relacionarse con el círculo artístico al que le van bien las cosas.

Así, Sorolla experimenta de primera mano el comienzo de la «vida moderna» y envía cada año sus obras al Salón de París, don-

de enseguida causa sensación. Sus primeros éxitos son *El beso de la reliquia*, *La vuelta de la pesca*, *Cosiendo la vela*, *Triste herencia*, *El baño*... Está decidido a triunfar allí y convertirse en un pintor cosmopolita, hacer fortuna como los artistas a los que admira. «Ya te contaré mis visitas —escribe a Clotilde—, viven como príncipes estos pintores... ¡Parece un sueño!». Le disgusta la bohemia y, además, tiene una familia a la que mantener. El pintor es recto en estos asuntos. Su ambición es tener una casa «tan bien puesta» y un estudio «con una colección de preciosidades» como el pintor Léon Bonnat, presidente del Salón y autor del retrato de Victor Hugo que está en Versalles, con quien traba amistad.

Sorolla es capaz de subirse a la ola de la modernidad sin dejarse arrastrar por ella. Por todas partes hay espectáculos que no le suscitan el interés suficiente como para robarle tiempo a su pintura. Los primeros automóviles Renault de finales de siglo conviven con los caballos. Se mezcla lo viejo y lo nuevo. Cuando no tiene algún compromiso, se acuesta pronto. «Con esto cierro mi carta, pues son las diez y media y estoy cansado —escribe a Clotilde—, fue un lunes bien aprovechado, veremos el martes». Tampoco siente devoción por el progreso ni por el frenesí de la atmósfera que se respira en París. Aunque admite: «Aquí la tentación es mucha».

No le sorprende el nuevo invento de la luz eléctrica que se extiende por los bulevares y se instala en las mejores casas —o al menos no lo menciona en sus cartas a Clotilde—. Ni parece interesado en los Juegos Olímpicos de 1900, y eso que hubo exhibiciones de globos, carreras de sacos y concursos de palomas mensajeras. No se fija especialmente en el tranvía eléctrico, ni en el metro, ni en el Moulin Rouge, el Folies Bergère o Le Mirliton, ni en los camareros en huelga que reivindican su derecho a llevar barba; ni en las sesiones de piano de Satie en el Chat Noir; ni siquiera en las extravagancias de Sarah Bernhardt.

Cuando recorre la exuberante Exposición Universal de 1900, le comenta a Clotilde que le resultó algo «pesadilla» porque «el afán de novedades hace que tenga mucho de ridículo». Para dicha feria, la más grande que se había realizado hasta la fecha, se construyó el puente de Alejandro III, dos pabellones para exposiciones de arte —el Petit Palais y el Grand Palais—, la Estación d'Orsay, una noria gigante, una «calle móvil» circular de cuatro kilómetros para facilitar el movimiento de los visitantes y una galería donde los hermanos Lumière proyectaron sus películas de veinticinco minutos, entre otras «novedades» que a Sorolla le cansaron.

Otra muestra de que Sorolla prefería ver París de lejos son estas líneas que le escribe a Pedro Gil desde Jávea, su paraíso mediterráneo, donde en verano pinta lo que en la primavera siguiente envía al Salón:

> Es tal el silencio, la paz que hay aquí que, excepción de vosotros, de París solo recuerdo que es una olla de grillos y que nuestros colegas pierden su tiempo y que no es para mis gustos ese traqueteo superficial y glotón, mezcla de grandes miserias y grandes locuras, que si bien tienen su lado artístico, es a costa de dejar el que lo pinta algo en el camino, mientras que aquí, aun con tanta miseria, lo que recoge es salud, pues el sol todo lo embellece y purifica...

Nuestro pintor lo tenía claro, y no era hombre de decir cumplidos.

En sus visitas a París, no hay día en que Sorolla no acuda a alguna exposición para «estudiar» a sus contemporáneos. También se reserva un rato para pasear por las grandiosas Galerías Lafayette y comprarle vestidos a su mujer. Está al tanto de las re-

cientes adquisiciones del Museo de Luxemburgo, donde el Estado exhibe las obras de artistas nuevos. Se da cuenta de que es posible estar en París sin vivir allí. Quizá sin saberlo, encaja en la definición que Baudelaire hizo del gran artista, «el que unirá, a la condición exigida de la ingenuidad, un máximo de romanticismo posible». Y por romanticismo Baudelaire se refería a modernidad, es decir, «intimidad, espiritualidad, color y aspiración al infinito». Aunque para Sorolla ser considerado «moderno» era lo de menos, mientras lograse un sitio entre los mejores.

El asalto de Sorolla al olimpo de las artes no es casual. Ha estudiado el éxito de Sargent, Whistler, Boldini, y sabe que es posible triunfar con un estilo propio, atraer la admiración del público y ganar fama y dinero. Por eso planifica con detenimiento su participación en cada muestra a la que se presenta. Se da cuenta de que la pintura de «denuncia social» está de moda y es del gusto del jurado. El pintor naturalista José Jiménez Aranda, a quien Sorolla estima, le aconseja seguir esta tendencia. En un vagón de tercera abandonado en el puerto de Valencia pinta *¡Otra Margarita!* (1892), que parece inspirado por la joven del *Fausto* de Goethe que, abandonada por su amante, ahoga a su bebé. En el cuadro de Sorolla, la joven es conducida a la cárcel por una pareja de guardias civiles. Aunque confiesa que el resultado no le convence, la pintura cumple su objetivo y causa sensación. «Puedo y debo hacer algo más que yo procuraré, y que ya me requema la sangre no haber empezado», le dice a Clotilde.

A estas alturas, es probable que el lector se pregunte dónde están los impresionistas que revolucionaron París por aquellos años. Ha llegado el momento de encarar el asunto. Para empezar, a Sorolla le parece una pérdida de tiempo esa dinámica del artista bohemio que llega al café a la una de la tarde, comenta los chismes de los periódicos y las nuevas teorías del arte, discute con

sus colegas sobre cómo conseguir algo de dinero, se va a cenar a las siete y regresa a las ocho para seguir conversando hasta la madrugada mientras intenta sablear alguna copa de coñac o absenta. Por otro lado, como supuestamente no se molesta en conocerlos, queda de alguna manera liberado de su influencia, que hoy nos parece omnipresente, pero que en su época no fue tan generalizada como podemos pensar. Recordemos que hasta 1897 ninguna obra considerada impresionista había sido colgada en un museo, aunque el movimiento llevaba más de veinte años de existencia.

«Alguna vez, cuando habla, demuestra simpatías por el impresionismo; pintando, nunca», dijo el crítico Alejandro Saint-Aubin. Esta frase sería cierta si alterásemos el orden de las palabras. Puede que Sorolla no demostrase ninguna simpatía hacia los impresionistas —aunque maestros como Monet alabasen su «soberbio dominio de la alegría de la luz»—, pero en su pintura, quizá de manera «natural», acogía formas de hacer del impresionismo. A Sorolla no le interesaba la etiqueta de impresionista, entonces menos prestigiosa y menos remunerada que la de otros artistas que, aunque innovasen, se cuidaban mucho de romper con las normas académicas y los lugares a los que la conservadora burguesía les daba acceso.

Según la siempre particular opinión de Pío Baroja, nuestro pintor creía «que la principal posibilidad de la pintura moderna era el impresionismo; pero Sorolla desviaba el impresionismo para hacerlo práctico y comercial». Lo leemos en su *Galería de tipos de la época*, donde con su bilis habitual escribe: «A mí me dijo un día: "Esta pintura que hago yo me ha hecho rico, y si ahora sintiera veleidades de evolucionar, no evolucionaría"».

Por aclarar el asunto, hagamos el ejercicio de imaginar qué pasaría si pudiésemos preguntar hoy al mismo Sorolla. Esta sería su posible respuesta:

Una vez leí en un catálogo de obras de Manet de 1884 escrito por Zola que la luz y solo la luz es la que pone cada objeto en su término, pues ella es la vida de toda escena reproducida por la pintura. Ese comentario me parece muy acertado y tiene que ver con mi pintura, desde luego. Donde hay luz, hay verdad. A mí de los impresionistas me gusta mucho Degas por lo instantáneo de su pintura y por su percepción de la gracia humana de las cosas, aunque bien podría defender que Degas, a quien conocí a través de Bonnat, no era un impresionista. Como a ellos, me gusta pintar al aire libre, la pincelada suelta y rota, el color... ¡Pero no el color porque sí! Si ustedes aprecian más color en mi pintura es porque llegó un momento en que me parecía que con la luz gris de París mis cuadros desmerecían mucho, por eso subí los colores. Ahora bien, no comulgo con el desprecio por el dibujo y la falta de expresividad de los llamados impresionistas. Pero, en fin, estas discusiones no llevan a ninguna parte. Para contestar a su pregunta, si lo que usted quiere saber es si me interesa el impresionismo, le digo sin duda que sí, pero de la misma manera le digo que lo considero una chifladura y que los pintores llamados impresionistas me parecen una plaga de holgazanes.

¿No fue ese mismo Degas que menciona Sorolla quien dijo: «El impresionismo no significa nada. Todo artista consciente ha traducido siempre sus impresiones»?

A menudo es conveniente realizar el ejercicio de «qué pasaría si...» que acabamos de hacer. En este juego hipotético, tenemos que preguntarnos qué habría pasado si Sorolla se hubiera quedado a vivir en París, como le sugirió su amigo Pedro Gil la primera vez que fue. Quizá habría acabado dejándose llevar por las tentaciones de la ciudad, y seguramente no se habría casado con

Clotilde, con quien ya estaba comprometido y cuya devoción y atenciones le dieron la estabilidad de ánimo que necesitaba para centrarse en su meta de triunfar en la pintura. Por tanto, no habría pasado su sufrida pero reveladora temporada de «penuria artística espantosa» en Asís (en 1888), que veremos más adelante, donde vivieron el primer año de casados, en el que, «a pesar de mi desfallecimiento moral, con gran fe brotó el chispazo de la pintura que yo llevaba dentro».

Ya que el ejercicio de observar una vida terminada nos permite avanzar o retroceder en el tiempo a nuestro antojo, aprovechemos el recurso. En 1905, Sorolla presenta en el Salón de París, fuera de concurso, *Verano* y *Sol de la tarde*, que obtienen una magnífica crítica, incluso superior a las recibidas en 1900 por *Triste herencia* y *Cosiendo la vela*. El pintor entiende este éxito como el impulso definitivo para presentar su primera gran exposición individual en París al año siguiente.

1906 es el año del gran triunfo de Sorolla en París. Es la consecuencia de los pequeños pero cada vez más sonados éxitos que había acumulado año tras año desde 1893, cuando se presenta por primera vez al Salón de París con *El beso de la reliquia*, un cuadro formal que cumple los preceptos del certamen. Eso le permite «arriesgar» un par de años después con dos lienzos que ya están en la línea de esa pintura que llevaba dentro. *La vuelta de la pesca* (1894) —una de sus obras maestras— y *Trata de blancas* (1895) —otra escena en un vagón, como *¡Otra Margarita!*— causan entusiasmo en el público y los críticos. Con este audaz movimiento, Sorolla logrará, a partir de entonces, exponer libremente sus obras «fuera de concurso» y dar rienda suelta a sus ideas pictóricas. Los elogios son clamorosos. «No viviendo aquí [en París], es absolutamente imposible formar idea de lo que supone el triunfo del señor Sorolla [...]. Eso es

pasear la bandera española por una exposición de miles de cuadros franceses y extranjeros», dijo el temido crítico Charles Yriarte.

Para su exposición de 1906, Sorolla elige la Galería Georges Petit, la más lujosa de la ciudad. Petit era un conocido y ambicioso marchante que había heredado el negocio de su padre. Empezó a «robar» artistas impresionistas al experimentado Paul Durand-Ruel, veinticinco años mayor que él, que había descubierto el chollo de vender los cuadros de los artistas díscolos a los millonarios estadounidenses que desembarcaban en París en primavera, en busca de la modernidad de la vieja Europa. El actor y director de teatro Jacques Copeau, que trabajó para Petit organizando exposiciones entre 1905 y 1909, y que poco después fundaría la *Nouvelle Revue Française* con André Gide, definió a Petit como un hombre «ladino, voluptuoso y campechano, apasionado por el acto mismo de vender».

A finales del siglo XIX, la galería de Petit era un selecto espacio alternativo al Salón. Al palacete que había mandado construir inspirándose en la Grosvenor Gallery de Londres, anexionó su residencia personal y su imprenta. La actividad era incesante. Además de exposiciones, organizaba subastas y recepciones. Su público habitual era el Tout-Paris, «lo que hoy se llama todas las aristocracias de la sangre, del dinero, de la industria, de la política, del talento...», según definiría Ramón Gaya después. Aquí ve Sorolla la exposición de Rodin y Monet en 1889 que tanto dio que hablar a los parisinos. Frente a las esculturas de Rodin, algunos exclamaron que estaban sin terminar. A lo que el escultor respondió: «¿Acaso la naturaleza está terminada?».

Aunque hay que pagar entrada, una multitud de parisinos se agolpa la tarde del 11 de junio de 1906, día de la inauguración, en el número 8 de la rue de Sèze. También los grandes artistas

acuden a la cita. Son vistos Rodin, Monet, Carolus-Duran... Copeau asegura que Degas se acercó a las pinturas hasta casi tocarlas, para después volverse en silencio a mirar a Sorolla, que esperaba detrás:

> Degas hacía ademán de no ver nada, como si apenas prestara atención. Este ilusionista atravesó sin gran problema, con tres reverencias, la zona inclemente que rodeaba al maestro. Degas retrocedió un paso corto, luego, con las dos manos en los bolsillos de su gabán recto, y el bombín un poco hacia atrás, se encaminó muy lentamente hacia la magnífica pintura del español. La observó muy de cerca, hasta rozarla con la nariz. Luego, giró la cabeza en silencio hacia Sorolla, que estaba pegado a su hombro, y reanudó la marcha. Terminó así de recorrer toda la galería y, sin decir una palabra, se marchó.

Cuatrocientas noventa y siete obras —de las que casi trescientas son apuntes o «notas de color», como llamaba Sorolla a sus pequeños cuadros ejecutados de forma rápida, llevado por la impresión del momento— ocupan las tres salas de la Petit. La retrospectiva se completa con pintura íntima de la familia, escenas españolas y retratos, un género muy bien pagado en el que a Sorolla le interesa consolidarse. Ningún artista ha sido capaz antes de llenar todo el espacio. La enorme cantidad de pinturas se muestra abigarrada sin la disposición deseada por el pintor, pero aun así el público enloquece. Se venden sesenta y cinco obras por un importe de 234.650 francos, más de un millón de pesetas de entonces. Entre ellas, *Grupa valenciana* —la mejor pagada—, *El bote blanco. Jávea*, *La bendición de la barca* y *Clotilde y Elena en las rocas, Jávea*. Sorolla apunta en un catálogo, junto al título de la obra, el nombre del comprador —a veces también su do-

micilio— y la cantidad pagada por ella. Acaba de convertirse en el pintor favorito de los ricos hombres de negocios, aristócratas y terratenientes, muchos de ellos provenientes de América del Sur, que poseen un palacete en París y una villa en Biarritz.

Si el pintor se embolsa una fortuna con esta exposición, a Petit tampoco le va mal. A los cincuenta mil francos ingresados en taquilla, añade treinta y un mil en concepto de alquiler, publicidad y comisión sobre las ventas. La relación entre ambos es tensa pero cordial. Sorolla, que no se anda con protocolos, no oculta su desconfianza hacia los marchantes. «Tengo gran aversión a los comerciantes de pintura», dijo en una ocasión refiriéndose a Durand-Ruel. A Georges Petit le llama «lagarto» en una carta dirigida a Pedro Gil, en la que le confiesa su «miedo cerval por si no resultara [la exposición] como sueño». Pero sabía que si asumía el riesgo y le salía bien, el resultado sería excepcional, como así fue.

El poeta y crítico del *Mercure* Camille Mauclair, famoso por su enemistad con Gauguin y Toulouse-Lautrec, resumió de esta manera el efecto que produjo la exposición en la carrera de Sorolla: «Parece que se haya revelado como un triunfador quien hasta entonces era un desconocido, tan grande fue el contraste entre su honorable rango de pintor extranjero, fuera de concurso y decorado, y la gloria que le sobrevino desde el primer día de la exposición en la Galería Petit». Bernardino de Pantorba, biógrafo de Sorolla, reprodujo así el momento:

> Llevados a Francia, la tierra de los impresionistas; puestos allí, a dos pasos de las salas parisienses donde veinte, treinta años antes, los audaces impresionistas provocaban violentas reacciones, y en la «burguesía del arte» irreprimibles cóleras, los lienzos no menos audaces del valenciano exhibían algo grande que, para nu-

merosos contempladores, resulta, además, insólito: una ruta distinta dentro del impresionismo europeo a la seguida por los impresionistas franceses.

Por su parte, Henri Rochefort, político y escritor además de marqués, que fue retratado por Manet, anotó esto: «Ha nacido un magnífico pintor. Desgraciadamente no ha sido en Francia [...]. No conozco pincel que contenga tanto sol [...]. La pintura de este artista no tiene nada que ver con el impresionismo, pero es increíblemente impresionante».

Desde entonces, la expectación por todo lo que hace Sorolla es tal que, al anunciarse que va a pintar un retrato de Raimundo de Madrazo al aire libre con la luz de París, varios artistas franceses solicitan acudir a las sesiones. Decenas de pintores jóvenes le escriben para ser admitidos como alumnos suyos. Las celebridades del momento quieren que los retrate. Además de a la alta sociedad, pinta a famosas actrices de vodevil, anfitrionas de salones literarios y estrellas del teatro como el actor Coquelin Cadet, experto en personajes de Molière, que ya había sido retratado por Zorn, aquel pintor que le reveló a Sorolla la posibilidad de atrapar el agua en movimiento.

Dijo Plutarco que los amantes de las letras «hallan en los banquetes a los que asistieron Sócrates y sus amigos el mismo interés y placer que los comensales de entonces». De igual manera, suponemos que los amantes del arte encuentran el mismo gusto en revivir la efervescencia artística de la Belle Époque en París. Aquellos años en los que se celebraron grandiosos banquetes donde Sorolla pudo figurar en la lista de invitados de honor, pero a los que seguramente rehusó asistir.

En una época «narcisista y neurótica» —según Julian Barnes—, pero también con «horribles días de confusión moral» —según Zola—, Sorolla adquirió prestigio y fortuna sin dejarse llevar por esa atmósfera teatral de la modernidad naciente. Ni le convenció pintar en París ni pintar París, y si pudiera contestarnos hoy, quizá diría socarrón: «¿Y qué pintaba yo en París?».

¿Qué moraleja podemos entonces extraer de todo esto? Que hasta una ciudad tan bella como París cansa si tu corazón está en otra parte; que la Belle Époque también puede ser tan solo un estado de ánimo; que a veces hay que irse lejos para descubrir que lo que quieres pintar es el mar que tienes delante de tu casa; y que, al fin y al cabo, abandonar la fiesta en el momento justo es lo que te permite echar de menos a tu mujer a la mañana siguiente.

2
Cómo ser tú mismo

En cuanto el gobernador civil de Valencia, don Cirilo Amorós, recibió el telegrama real autorizando el derribo de las murallas, dispuso de inmediato todo lo necesario para ejecutar la esperada orden. Se haría ese mismo lunes por la tarde. «Organícelo antes de que se entere el ejército —le dijo al prefecto—. Convoque a los bomberos. Llame a los músicos. Traigan pólvora y piquetas. Y no me molesten, que voy a preparar el discurso».

En la segunda mitad del siglo XIX, las ciudades españolas pedían a gritos el derribo de sus antiguas murallas defensivas. Las malas condiciones higiénicas exigían la ventilación de sus calles. El aumento de la población demandaba más espacio. La burguesía quería expandir sus negocios y los ciudadanos, extender sus áreas de disfrute. La demolición de piedras y almenas era sinónimo de progreso. Además, la vigilancia nocturna de las puertas suponía un gasto de personal del que se podía prescindir. La conquista de nuevas parcelas para la edificación provocó disputas entre ayuntamientos y capitanías generales por la propiedad de los terrenos. La avidez inmobiliaria viene de lejos.

Una bella pared almenada construida por Pedro el Ceremonioso en el siglo XIV rodeaba Valencia, que en los años sesenta del siglo XIX tenía 87.533 habitantes. Según describió el viajero Antoine de Latour en 1862, el recinto amurallado se fue ensan-

chando «con el progreso de los siglos, bajo los godos, los árabes, los cristianos, y data, en su forma y extensión actuales, del reinado de don Pedro IV de Aragón y del año 1356». Dicho muro, de cuatro kilómetros de longitud, estaba provisto de nueve puertas, cuatro principales y cinco menores.

Un primer sector fue derribado en 1851 para dejar paso al ferrocarril hasta el centro de la ciudad. Los vecinos recordaban las explosiones sin previo aviso provocadas por los trabajadores de la línea ferroviaria, que hacían estallar los barrenos en la muralla sin medir riesgos propios ni ajenos.

> Sobresaltados por una fuerte detonación seguida de una lluvia de piedras de todos los tamaños, que puso en grave riesgo nuestras cabezas —se lee en el *Diario Mercantil de Valencia*—, y tratando de averiguar por qué causa se nos atacaba con fuegos curvos, supimos que aquello era efecto de los barrenos que se están practicando para derribar el trozo de muralla donde se ha de construir la puerta del ferrocarril.

Tal y como se había anunciado a bombo y platillo en la ciudad, a las cuatro y media de la tarde del lunes 20 de febrero de 1865, ante una multitud congregada en la puerta de San José, el gobernador Cirilo Amorós comenzó su discurso:

> Distinguido pueblo de Valencia, autoridades civiles y militares, excelentísimo capitán general. Hoy, Valencia está de enhorabuena. Hoy, la ciudad se abre a una nueva era de prosperidad y engrandecimiento. Hoy, esta pétrea cintura que ahoga las nobles ansias de expansión de los valencianos será derrumbada a golpe de martillo. Una Valencia sin lindes está hoy más cerca de las riberas del Sena en París, de los márgenes del Támesis en Londres,

de la corte de Madrid. Como gobernador vuestro que soy, os digo que la demolición traerá el progreso. ¡Viva el noble pueblo de Valencia! ¡Viva la reina! ¡Viva la Virgen de los Desamparados!

A continuación, el arzobispo de la diócesis pronunció unas palabras acerca de los beneficios sobre la moral y la higiene que traería la próxima desaparición de las murallas. El júbilo se desató entre la muchedumbre al golpe de piqueta inaugural del gobernador.

Más de un centenar de trabajadores, la mayoría artesanos de la seda que estaban desocupados debido a la crisis de la industria, empezaron a golpear la muralla. La banda de música se puso a tocar. Cada vez más valencianos se unían al ambiente festivo. El ayuntamiento anunció una función de circo vespertina y fuegos artificiales para continuar la celebración. Aquella tarde Valencia fue un tronar de vivas y aclamaciones. Alguien prendió una traca. El ruido de la explosión despertó al pequeño Joaquín Sorolla, que la semana siguiente cumpliría dos años y estaba a punto de quedarse huérfano.

Joaquín Sorolla había nacido el 27 de febrero de 1863, miércoles, a las cinco de la mañana, en el «cuarto primero» de la calle Nueva, luego llamada calle de las Mantas, donde desde antiguo se comerciaba con paños y tejidos. Por confeccionarse camisas, también era una calle llamada carrer dels Camisers. Era la zona más bulliciosa de la ciudad, muy cerca del mercado y del edificio de la Lonja, repleta de puestos de artesanos. Por allí tenía don Gaspar, el padre de Vicente Blasco Ibáñez, su tienda de ultramarinos.

El día que bautizaron a Joaquín en la iglesia de Santa Catalina, la misma en la que sus padres contrajeron matrimonio, el marqués de Miraflores se convirtió en el nuevo jefe de Gobierno. La monarquía isabelina daba muestras de una severa decadencia.

Cinco años después, la reina Isabel II tendría que salir del país empujada por la Revolución Gloriosa de septiembre de 1868.

¿Cuál es el origen de Sorolla? Elaboremos una ficha genealógica del pintor:

Nombre completo: Joaquín Sorolla Bastida Gascón Prat Bux Escorihuela y Sadurní.

Padre: Joaquín Sorolla Gascón, nacido en 1832 en Cantavieja, villa de Teruel y plaza fuerte carlista. Hijo de Andrés Sorolla, labrador, y María Gascón, también naturales de Cantavieja. Cabe suponer que los bisabuelos paternos del pintor eran del mismo pueblo. Joaquín Sorolla Gascón, comerciante de telas, se estableció en Valencia en 1853.

Madre: Concepción Bastida y Prat, nacida en Valencia en 1838, profesión, sus labores, hija de Eloy Bastida, de profesión clavero o fabricante de clavos, y Eudalda Prat, naturales de Ripoll, provincia de Gerona, conocida por el magnífico monasterio de Santa María, que fue parcialmente destruido por las tropas carlistas provenientes de Cantavieja. Debido a la decadencia de la herrería tradicional en Cataluña, Eloy Bastida y Eudalda Prat se trasladan a Valencia en 1815. Tienen siete hijos. Las menores son Isabel y Concepción.

Joaquín y Concepción se casan en mayo de 1862. Él tiene veintinueve años y ella, veintitrés. Nueve meses después de la boda nace su primer hijo, al que llaman Joaquín. En la partida de nacimiento, en el espacio correspondiente a la profesión del padre, se lee: «Comercio».

A pesar de la modestia de la casa de los Sorolla, el padrón dice que con ellos viven dos sirvientas y dos dependientes. Llevan una vida humilde, pero no pobre. En una instantánea familiar

de principios de 1865, vemos al pequeño Joaquín vestido elegantemente para el acontecimiento fotográfico y a su hermana Concha en brazos de su madre. La familia posa seria «como solían hacer ciertas clases trabajadoras urbanas, incipientes clases medias, personas sumamente cuidadosas de las apariencias y de que estas no fueran tanto de riqueza cuanto de dignidad, rectitud, orden y formalidad», dice Blanca Pons-Sorolla, bisnieta del pintor.

Los primeros recuerdos de Sorolla en ese decorado de menestrales, campesinos, arrieros con sus recuas de animales, viajantes, vendedores y curiosos que es el centro de Valencia son muy parecidos a los que narra su vecino, Vicente Blasco Ibáñez, en su novela *Arroz y tartana*:

> La plaza, con sus puestos de venta al aire libre, sus toldos viejos, temblones al menor soplo del viento [...]; sus vendedoras vociferantes [...] y su vaho de hortalizas pisoteadas y frutas maduras [...] hacía recordar las ferias africanas, un mercado marroquí [...] las huertanas sentadas en silletas de esparto, teniendo en el regazo su mugrienta balanza y sobre los cestos, colocadas boca abajo, las frescas verduras... La multitud, chocando cestas y capazos, arremolinábase en el arroyo central; dábanse tremendos encontrones los compradores; algunos, al mirar atrás, tropezaban rudamente con los mástiles de los toldos [...]. Algunos carros cargados de hortalizas avanzaban con lentitud, rompiendo la corriente humana, y al sonar el pito del tranvía que pasaba por el centro de la plaza, la gente apartábase lentamente.

En ese último cuarto del siglo XIX, Valencia es una ciudad emergente que vive un auge cultural y artístico. La electricidad comienza a sustituir a la luz de gas en las calles. Se establece la primera línea de tranvías, que va de la ciudad al Grao y al poblado

marítimo del Cabañal. Se crea el Ateneo Científico, Literario y Artístico, el Círculo Valenciano, el Ateneo Casino Obrero y el Ateneo Mercantil, que tiempo después decorará Sorolla con unos frescos. Valencia cuenta con seis bancos, nueve teatros, un casino, un circo gallístico y un trinquete de pelota.

Sorolla crece en este ambiente lleno de vitalidad donde los *senyorets de tartana*, los hacendados en sus carruajes, se mezclan con los agricultores, los obreros, los ciegos que recitan sus coplas y los barberos que plantan su puesto cara al sol. Hay corridas de toros en las fiestas de San Jaime y Santa Ana, y carreras de caballos en el Camino Viejo del Grao. A diario, el que quiera puede divertirse con el «tiro de gallina», y los domingos con el «tiro al palomo». El *pardaler* vende pajarillos de barro cocido a los niños por cinco céntimos; el *cocoter* pregona empanadillas de pescado y vino, «*cocots y vi, cavallers!*»; el *femater* recoge la basura de las casas a cambio de algún producto de la huerta; el cafetero carga con una estufa y sostiene un platillo de vasos, «*café calentet!*»; la *carabassera* ofrece calabaza asada; el horchatero lleva sus heladeras de corcho con horchata y agua de cebada...

A finales de 1864, cuando nace Concepción, la hermana de Sorolla, la ribera de Valencia se inundó a causa de un temporal que provocó violentos aguaceros y vientos huracanados. «Veíase crecer la corriente del apacible Turia, que iba salvando su álveo ordinario; y la ciudad recogida, casi silenciosa, esperaba con ansia el término de aquella furiosa tempestad», cuenta un cronista de la época, Vicente Boix. Valencia se llena de lodo y pronto se desata una epidemia de cólera.

Cuando parece que la enfermedad ya está controlada, la madre de Joaquín Sorolla se contagia y muere el 25 de agosto de 1865, con veintiséis años. Tres días después muere el padre (a los treinta y dos) en casa de una hermana de su mujer, Joaquina, en la

calle Barcelona. La escalera de la casa es tan estrecha que tienen que sacar el cadáver por el balcón. Bernardino de Pantorba da otra versión de lo sucedido: la madre murió «a consecuencia de una enfermedad que el médico encargado del diagnóstico no acertó a ver» y el padre, ya con la salud precaria, siguió a su mujer a la tumba debido a la pena que le invadió.

Sea como fuere (el cólera es lo más probable), el pintor jamás olvidará aquella tragedia que no podía recordar, pero de la que mantuvo toda su vida una «intensa conciencia *a posteriori*», según su bisnieta. De hecho, en una visita que el pintor hizo muchos años después a la antigua casa de sus padres, se llevó un baldosín como recuerdo. Cuenta Pantorba que Sorolla, entre el humor y la melancolía, solía decir mirando esa pequeña reliquia: «Encima de esto vine yo al mundo».

La tía Isabel, hermana menor de la madre de Sorolla, y su marido, José Piqueres Guillén, que no tenían hijos, adoptan a los niños. Joaquín tiene dos años y medio y su hermana Concha, poco más de ocho meses. Los huérfanos se mudan a la casa de sus tíos, en la actual calle Don Juan de Austria, más cerca del mar. El escenario de la infancia del pintor cambia del jaleo del mercado al ambiente marinero. Es el antiguo barrio de pescadores, donde calafates y vendedores de aparejos ofrecen sus servicios a los pescadores del Grao.

José Piqueres es cerrajero y tiene un pequeño taller en uno de los caminos que llevan al puerto de Valencia. Su labor principal es la forja de herrajes para embarcaciones. Es, según escribirá Blasco Ibáñez tiempo después en su obituario, «el tipo perfecto del menestral valenciano: conciencia recta y generosos sentimientos». Cuando acompaña a su tío, Sorolla descubre el Grao, la Albufera, las playas del Cabañal y la Malvarrosa, que entran a formar parte del imaginario de su paraíso perdido.

Ximet, diminutivo de Joaquín en valenciano, está habitualmente distraído en la escuela. No le interesan las letras ni los números. Lo que le gusta es dibujar. En cuanto encuentra papel, lápices y colores, se lanza a la faena absorbido por esa concienzuda misión del niño imbuido en sus juegos. El director de la Escuela Normal de Valencia, Baltasar Perales, anima su afición y le proporciona material. «Era un chico extraño que a veces se quedaba como absorto en imaginaciones ignoradas, se enfurecía por motivos fútiles o dábase a los juegos infantiles con extremado entusiasmo», escribe José Manaut Viglietti, biógrafo del pintor.

A la vez que estudia, Sorolla ayuda a su tío en el taller. Allí aprende a accionar el fuelle y manejar la fragua. Él sostiene la pieza incandescente en el yunque y su tío la trabaja. «Las jornadas diarias junto al yunque, cara al hierro y el fuego, si sirvieron para fortalecer los músculos, también robustecieron su voluntad», dice Pantorba. Pero José Piqueres intuye que el lugar de su sobrino no está en la fragua. Una tarde, cuando regresan del taller con los zurrones de la comida al hombro, atravesando el Turia entre huertas por el puente del Mar, tienen esta conversación:

—¿Y tú, Ximet, cómo te ganarás la vida?

—Tío, a mí me gustaría ser cerrajero como usted..., y también pintor.

—Pero eso no es posible, Ximet, nunca he conocido a nadie del oficio que además pinte.

—Pues yo quiero ser cerrajero y pintor.

—Con razón le decía a tu tía el maestro Perales que lo único que hacías era dibujar monos y que la Gramática te la traía al fresco...

—Y si solo puedo ser una cosa, seré pintor, ¡pintor y nada más!

—Está bien, está bien, buscaremos un remedio. Pero has de procurar aprender bien este oficio, por si el arte no te da para vivir.

—Descuide, tío, que yo le agradeceré toda la vida lo que usted mira por mí.

—Ay, Ximet. En esta vida hay que hacer las cosas sin prisas, disfrutar de lo que se tiene, tener reposo. Acuérdate de lo que te digo, que no es poco.

—Sí, tío, pero yo lo que quiero es pintar.

Al día siguiente, el tío José habla con el escultor Cayetano Capuz, director de la escuela de artesanos que está cerca de su casa (en la calle de las Barcas, hoy calle del Pintor Sorolla), y matricula al sobrino en las clases nocturnas de dibujo.

Cuando llega a casa después del trabajo en la fragua, Ximet se asea y sale corriendo hacia la escuela. En pocas semanas, Capuz se queda asombrado por el entusiasmo del chico y recomienda a su padre adoptivo que le lleven a la Escuela de Bellas Artes de Valencia, donde entra dos años después. El tío José pierde un ayudante, pero está convencido de que esta decisión es lo mejor para su sobrino. Joaquín tiene quince años cuando deja el taller de cerrajería y comienza su vida artística.

La Escuela de Bellas Artes de Valencia dependía de la Real Academia de San Carlos, que el rey Carlos III creó en Valencia en 1768. Allí se estudia pintura, escultura y arquitectura. Está ubicada en el antiguo convento del Carmen Calzado, que fue expropiado a los carmelitas durante la desamortización de Mendizábal. Para llegar a las clases de la academia, Sorolla atraviesa cada día un claustro neoclásico con estatuas barrocas de santos, fragmentos de bustos romanos y sarcófagos paleocristianos.

Tales muros, piedras, pinturas y frondas —cuenta Manaut Viglietti— vieron pasar durante un período de casi siete años al inquieto Joaquín Sorolla, joven iluminado, absorto en sueños de

gloria y de perfectibilidad, callado y algo triste, como confesará él mismo más adelante; bastante orgulloso, agresivo en ocasiones y entregado con pasión fanática al estudio, siempre que otras necesidades urgentes no se lo impidieran.

Ya se reconoce en el pintor su determinación, su carácter vehemente y arrollador. Su talento es innegable, pero quizá no superior al de otros compañeros que se quedan en el camino. Sorolla posee una «prodigiosa facilidad» para la pintura que le distingue toda su vida, pero destaca por su perseverancia más que por su precocidad. «A las ocho de la mañana entrábamos en clase —dice su amigo Cecilio Pla—. A esa hora Sorolla venía ya de recorrer las afueras de Valencia, donde pintaba paisajes. Su actividad era extraordinaria; nos asustaba a todos».

Está claro que el artista no nace pintando. Sorolla aprende el oficio como aprendió el de la fragua en el taller de su tío. La rapidez y exactitud de su pincelada responden, según sus biógrafos Garín y Tomás, a un «proceso permanente de asimilación y discernimiento, de juicio y asentamiento de criterios que le permiten ir todo lo deprisa que su saber acumulado aconsejaba». Del director de la escuela, don Salustiano Asenjo, «alma optimista y festiva», aprende a apreciar todas las manifestaciones del arte por opuestas que sean. «Quizá no fuese un pedagogo a la moderna —reflexiona Sorolla—, pero sustituía la falta de orientación didáctica con entusiasmos y vehemencias que frecuentemente valen más que el rigor académico». De don Ricardo Franch (grabador) y don Felipe Farinós (escultor) aprende la importancia del dibujo. Pero si Sorolla hubiera tenido que escribir una carta de agradecimiento a su maestro, como hizo Albert Camus en su discurso al recibir el Premio Nobel de Literatura, esta habría ido dirigida sin duda a don Gonzalo Salvá, su profesor de paisaje, y diría algo así:

Querido señor Salvá:

Es justo confesarle que a la hora de agradecer las bondades y enseñanzas recibidas en mi vida, me acuerdo primero de mis padres y de mis queridos tíos, que me criaron cuando ellos faltaron, y después de usted, que me reveló una manera de mirar la naturaleza ya inseparable de mi pintura desde la adolescencia. Recuerdo con verdadero deleite las caminatas bajo el ardiente sol levantino, en busca de un efecto de luz o de una nota de color. Sepa, don Gonzalo, que gracias a usted empecé a intuir la belleza del natural y el anhelo luminoso que luego he perseguido toda mi vida. A menudo es ingrata la labor del maestro, y por ello no quería dejar pasar esta oportunidad de recordar sus esfuerzos por sacar lo mejor de este alumno, que le estará eternamente agradecido. Le mando un abrazo de todo corazón.

Gonzalo Salvá enseñó al joven Sorolla a pintar al aire libre y le mostró la técnica de pintores reconocidos de la época, amigos suyos, como Antonio Muñoz Degrain, de quien captó la fogosidad en la ejecución, «el más innovador, su alma romántica atacó con brío los espléndidos espectáculos de la brava naturaleza», según Sorolla; y Francisco Domingo, «el faro que iluminó la juventud de mi tiempo, no solo en Valencia, sino en toda España».

Salvá era admirador de la escuela de Barbizon, de Corot, Millet y Courbet, y defensor de la búsqueda de la luz intensa en la pintura a través de una pincelada vista. Con él, Sorolla aprende a realizar apuntes «al natural», aunque su idea de la pintura no comparta las reivindicaciones de los de Barbizon.

Otros pintores que influyen profundamente en esta etapa de formación de Sorolla, «inundando mis anhelos de progreso», según sus palabras, son Emilio Sala e Ignacio Pinazo. El primero,

alicantino, por la «sólida construcción y análisis completo de los matices»; y el segundo, valenciano, porque «fue un filósofo que basaba sus razonamientos en la observación constante de la naturaleza». Al igual que Sorolla, Pinazo había perdido a su madre de niño a causa del cólera, y después a su padre y a su madrastra por la misma enfermedad. Son curiosas las coincidencias personales y pictóricas entre ambos. Pinazo, considerado impresionista, tuvo que ganarse la vida como sombrerero y decorador de azulejos y abanicos antes de poder vivir de la pintura. Para algunos, sus concepciones pictóricas son tan opuestas a las de Sorolla que en algunos aspectos se tocan. Mientras que las escenas marinas de Sorolla son luminosas e idealizadas, las de Pinazo son oscuras e inquietantes, pero en ambos predomina el deseo de atrapar el movimiento.

Quizá fue Pinazo, a su vez influido por Domingo, Fortuny y Rosales, el más admirado por Sorolla. Tenía fama de poco sociable y resentido, incluso de perezoso, por su tendencia a dejar los cuadros inacabados. Cuatro años antes de morir, en 1912, recogió la Medalla de Honor, el máximo honor concedido por el Estado a un artista, con palabras tan desganadas como sinceras: «La medalla es un trasto más que guardar, y yo ni la he pedido ni pienso ponérmela».

Según la tesis de Miguel Lorente Boyer, «el cambio de rumbo universal de la pintura, el triunfo del impresionismo, la consagración de la técnica suelta, fogosa, rápida, enérgica, la imposición del dibujo sintético, movido, y el éxito del colorido jugoso, rico, vibrante... fueron dando la razón y con ella el reconocimiento de su mérito al pintor levantino [...]. Pinazo es un valiente colorista y, muy a menudo, un luminista brioso. En la pintura valenciana, viene a ser el precursor de Sorolla».

Una vez, Sorolla fue a ver a Pinazo a Godella, el pueblo donde este se había retirado. El pintor seguía saliendo a la naturaleza

a pesar de la fatiga que le producía caminar, «por ver si puedo hacer algo, aunque sea un apunte», se lamentaba. Recordando aquel paseo, escribió Sorolla:

> Pinazo sustituyó para nuestra juventud la labor educadora de Domingo. Si en alguna cosa perdimos, ganamos, en cambio, en otras muchas: olvidamos la pastosidad y cierto brío inicial, pero ganamos en amor a la línea, viviendo más en contacto con la vida bulliciosa: no había fiesta a la que no fuésemos con nuestras cajas, siguiendo el hermoso ejemplo del maestro, tratando de sorprender los espectáculos públicos en su máximo apogeo. Realmente en este sentido la juventud de entonces le debe mucho. Pinazo estaba en todas partes sin abandonar jamás su caja de apuntes; veíasele en las fiestas, en los mercados, en la playa, descubriendo y persiguiendo los encantos del arte popular.

Con dieciocho años recién cumplidos, en la primavera de 1881 (año en que nace Picasso), Sorolla se presenta por primera vez a la Exposición Nacional de Bellas Artes de Madrid. Lleva tres marinas que pasan por el jurado con más pena que gloria. Es la primera vez que el pintor expone, y su primer viaje a Madrid. La muestra, que a imitación del Salón de París reúne a los mejores artistas vivos del país, la impulsa el Estado para la promoción de las artes. En esta edición, la décima que se celebra, ganan dos artistas admirados por Sorolla y más tarde amigos: Antonio Muñoz Degrain con *Otelo y Desdémona*, una obra de tema histórico con estética simbolista; y Emilio Sala con *Novus Ortus (alegoría del Renacimiento)*.

Casi todos los cuadros premiados en este certamen responden a una temática de signo trágico que no cuadra con el paisaje optimista que Sorolla lleva dentro y aún tiene que descubrir. Estaban en pleno auge los cuadros llamados «de historia».

Dentro de las representaciones históricas —escribe Pantorba—, los pintores, los críticos y los visitantes de las Exposiciones preferían, si hemos de atenernos a los ejemplares que han llegado hasta nosotros, los temas lúgubres, los asuntos de muerte, guerra y desolación. Por eso se prodigaban con tan lamentable insistencia los «últimos momentos» de los reyes, las fieras batallas, la sangre de los ajusticiados, el crimen, el dolor, la iracundia... Contadísimas veces elegían los pintores episodios plácidos. Lo plácido, lo tranquilo, lo agradable no encajaba, por lo que se ve, en los gustos de la época.

De las tres marinas se exhibe una que lleva el número de obra 662 y se instala en la sala 9. En la entrada de la Exposición, junto al cartel de «Prohibido fumar y tocar objetos», se puede adquirir, por una peseta, el catálogo cómico-crítico de José Mariano Vallejo y Serrano de la Pedrosa. Dicho catálogo repasa las obras expuestas con un breve comentario rimado, que algunos leen en voz alta frente al cuadro para su divertimento. «No somos críticos pictóricos —avisa en el prólogo el autor del burlón panfleto—. Con esto, creo que pueden darse por desagraviados aquellos pintores cuyas obras no hayan merecido nuestra indulgencia, puesto que si nuestra censura es desautorizada, no debe dolerles». Y finaliza el prospecto con esta afilada reflexión:

Todavía podríamos decir que el artista busca, ante todo, notoriedad. Pregunta a un pintor o escultor o arquitecto si se conforma con el siguiente resultado de la Exposición: «Su obra de usted es de un mérito superior y las ochocientas diez que le acompañan son también de un mérito superior». No se conformará. Aunque no haya más que una obra inferior en mérito a la suya pedirá

que se clasifiquen todas, por tener el gustazo de valer más que otro. No le abruma el peso de los ochocientos nueve que están sobre él, y lo sufre a trueque de transmitirlo aumentado al infeliz que en la escala del mérito hace el ochocientos once. Tal es el hombre y tal tiene que ser el artista.

Hecha la advertencia, esta es la coplilla que describe la marina de Sorolla:

El agua desnivelada,
sumergido el barracón...,
esto querrá ser marina,
pero es una inundación.

Si parece que Sorolla sale mal parado, peor salen otros, como un tal Silvio Fernández, con un cuadro titulado *Torquemada*, que mandan a la hoguera sin contemplaciones:

Torquemada: inquisidor
que tostaba al mundo entero;
y efectivamente el cuadro
está pidiendo ir al fuego.

Así, no es de extrañar que Sorolla, decepcionado por su primera experiencia, destruya los tres cuadros presentados y se refugie en el Museo del Prado a contemplar la obra de Velázquez.

«Nada, absolutamente nada, puede dar una idea aproximada de lo que es Velázquez», dijo Degas tras visitar el Prado. «Cuando has visto a Velázquez pierdes todo deseo de pintar», dijo Renoir. Manet, que descubrió la pintura española en el Louvre y fue el primero de los artistas modernos en recibir la revelación

velazquiana en el Prado, le llamó «pintor de pintores». Se lo dijo a su amigo Baudelaire, en una carta fechada el 14 de septiembre de 1865: «Velázquez es el mayor pintor que jamás ha existido». Antes que ninguno, Quevedo lo dejó escrito en una silva tras posar para el pincel del maestro:

> *Tú, si en cuerpo pequeño,*
> *eres, pincel, competidor valiente*
> *de la naturaleza,*
> *hácete la arte dueño*
> *de cuanto vive y siente.*
> *Tuya es la gala, el precio y la belleza:*
> *tú enmiendas de la muerte*
> [...]
> *Y si en copia aparente*
> *retrata algún semblante, y ya viviente*
> *no le puede dejar lo colorido,*
> *que tanto quedó parecido,*
> *que se niega pintado, y al reflejo*
> *te atribuye que imita en el espejo*
> [...]
> *En ti se deposita*
> *lo que la ausencia y lo que el tiempo quita.*

No solo los impresionistas, sino también pintores anteriores de todas las nacionalidades, como Carolus-Duran, Zorn, Liebermann, Sargent, Whistler, y en España Eduardo Rosales, reconocen la influencia del maestro sevillano. Son pintores en los que se fija Sorolla, y a través de los cuales también llega al punto de partida velazquiano. En su búsqueda de un estilo propio, Sorolla intuye que su lugar está en esa escuela española enraizada en el

natural, en el Greco, Velázquez y Goya. «Soy hijo de Velázquez», dijo de sí mismo.

Su primera visita al Prado impresiona tanto a Sorolla que durante los meses siguientes ahorra lo que gana vendiendo pequeñas acuarelas con el fin de regresar a Madrid una temporada más larga. En 1882, pasa varios meses en el Prado copiando los cuadros de Velázquez y Ribera. Reproduce el *Menipo* y el retrato de María de Austria; una cabeza de *Los borrachos*, la de Spinola en *Las lanzas* y la del san Simón de Ribera. También disecciona *Las hilanderas*. Son copias de estudio que realiza para su propio disfrute, y que una vez terminadas regala a sus amigos. Según Pantorba, «la lección que le convenía aprender de Velázquez al joven Sorolla era la de una factura asentada en el dibujo, realizada con una paleta sobria, para alcanzar el dominio de la forma antes de estudiar las cosas de la atmósfera». Para Sorolla, lo plenamente moderno es la sinceridad, la fidelidad al interpretar el modelo, la mezcla de lo auténtico y lo espectacular, «la verdad de la impresión», según Gordon Stevenson. Todos esos componentes de su lenguaje están en Velázquez.

La obsesión del pintor con Velázquez llega a ser casi supersticiosa. Reúne más de treinta positivos de obras del maestro sevillano del Prado, la National Gallery y el Louvre, de los que no se separa cuando viaja y que suele tener cerca cuando pinta, como muestran las salpicaduras que tienen esas fotografías. En su estudio hace colocar una reproducción fotográfica enmarcada del retrato del papa Inocencio X. También hará instalar en todas las estancias de su casa del paseo del Obelisco (hoy, paseo del General Martínez Campos) unas puertas con casetones de estilo castellano como la que se ve al fondo del taller del pintor en *Las meninas*, sobre la que se apoya el aposentador de la reina Mariana de Austria, don José Nieto, que

aparece en el punto de fuga del cuadro y nunca sabremos si entra o sale.

En los malos momentos, Sorolla se acuerda del maestro sevillano, «la ansiedad es lo que más me consume la vida, me falta la flema que tenía Velázquez, quizá en eso estriba su perfección y no la mía», escribe a Clotilde, y siempre vuelve a él para moderar su espíritu y serenar su ánimo. «Velázquez le muestra el nuevo camino que debe seguir», afirma su bisnieta.

Llama la atención que Sorolla nunca copiase *Las meninas*, aunque sin embargo es una clara fuente de inspiración para muchas de sus composiciones del futuro. Puede ser que le abrumara la magnitud del lienzo. Como explica María Luisa Menéndez Robles, la contemplación de Velázquez a menudo inquieta a Sorolla, y en cierto modo le desborda, «llegando incluso a irritarle, tal vez ante la imposibilidad de atrapar todas las enseñanzas que intuye podrían desprenderse de su pintura». En una de sus visitas posteriores al Prado, escribe el pintor a Clotilde: «He hecho una corta visita a Velázquez, que, aunque cariñoso y comunicativo, te pone serio y de mal humor; vaya un coloso, eso es lo mejor del mundo». A sus alumnos de la Academia de Bellas Artes de San Fernando recomendará que estudien a Velázquez, pero que no le copien: «Acercaos a él y estudiadlo, reverenciadlo, pero no lo copiéis. Os resultará más útil pintar una cesta de naranjas que tengáis enfrente que copiar *Las meninas*».

En Madrid, Sorolla comprende que si quiere triunfar tiene que ser más ambicioso y presentar un cuadro con un asunto de historia en un lienzo de grandes dimensiones. Es lo que se lleva. Aquí podría haberse hecho un Pinazo y seguir a la suya, pero decide poner en práctica lo aprendido y lanzarse a un cuadro gigantesco (cuatro metros de alto por seis de largo) sobre la defensa del Parque de Artillería de Monteleón, en Madrid, el 2 de

mayo de 1808. Firme en la idea de pintar al aire libre, se planta en los corrales de la plaza de toros de Valencia con treinta modelos, quema unos cuantos cohetes para simular el humo de la pólvora de los disparos, y monta la escena de la heroica batalla de Daoiz y Velarde contra los franceses. «Lo que debe aquí subrayarse es el hecho, como decimos inaudito —dice Pantorba—, de que en 1883 un pintor español muy joven, primerizo en estas lides de la pintura de historia, hiciera un cuadro de historia todo él al aire libre, con las figuras puestas al sol, y lo pintara ya buscando problemas de luz y de ambiente atmosférico». Lo habitual era, ya fueran las escenas representadas interiores o exteriores, trabajar el cuadro en el estudio para determinar bien la luz de las figuras.

Sorolla ya apunta con su primer gran cuadro un rumbo que no es el convencional. En la Exposición Nacional de 1884, donde lleva a concurso *Dos de Mayo*, le dicen que es muy joven, pero que demuestra audacia, que es desordenado aunque no llega a extravagante, y que si bien sus figuras están algo desdibujadas, transmiten ímpetu y vivacidad. El jurado le premia con una medalla de segunda clase y el Estado le compra la obra por tres mil pesetas. Es su primer éxito. El crítico Isidoro Fernández-Flórez, alias Fernanflor, le ofrece un valioso consejo: que supere a sus maestros y encuentre su propio estilo. «Elogiemos su carnosidad, la seguridad, vigor y espíritu con que está ejecutada. Pero... si no tuviese firma, podría creerse que estaba pintada por Domingo. Debe mostrar con sus obras del porvenir que si Domingo no hubiera nacido, él sería pintor también», escribe Fernández-Flórez en *La Ilustración Española y Americana*. El perspicaz Sorolla toma buena nota. Además, extrae la conclusión de que para tener recompensas oficiales debe transigir una temporada con los gustos de la época y pintar un muerto, por lo menos.

Su siguiente objetivo es conseguir una de las plazas del pensionado de pintura en Roma, que convoca la Diputación de Valencia. Ya se ha presentado con anterioridad, pero no lo ha logrado. Para ello, los opositores deben superar una serie de ejercicios al óleo. La última prueba es pintar un cuadro sobre un tema de la historia local: el grito de guerra del Palleter en la plaza del mercado. La crónica dice que el 23 de mayo de 1808, ante la muchedumbre reunida en la plaza de las Pasas, Vicente Domènech, conocido como el Palleter porque vendía *palletes* o pajuelas con el extremo azufrado para prender la lumbre del hogar, rasgó su faja encarnada, ató un jirón en la punta de una caña y, enarbolándola como si fuera una bandera entre los vítores de la multitud, declaró la guerra a Napoleón. Unos días antes, el Palleter había repartido por la ciudad unos pasquines con este texto:

> *La valenciana arrogancia*
> *siempre ha tenido por punto*
> *no olvidarse de Sagunto*
> *y acordarse de Numancia.*
> *Franceses idos a Francia,*
> *dexadnos en nuestra ley,*
> *que en lo tocando a Dios y al rey,*
> *a nuestras casas y hogares,*
> *todos somos militares,*
> *y formamos una grey.*

Sorolla compone una escena ficticia en la escalinata junto a la Lonja, el barrio de su infancia. Allí reúne a un nutrido grupo de exaltados alrededor del patriótico *palleter* y el jurado le otorga la beca por unanimidad. En enero de 1885, un mes antes de cum-

plir veintidós años, parte para Roma. Le despide ilusionada y visiblemente aprensiva su prometida, Clotilde García del Castillo.

En Roma se encuentra con una brillante colonia de artistas españoles, nuevos amigos y viejos conocidos: José y Mariano Benlliure, Emilio Sala, Ulpiano Checa, José Moreno Carbonero, Francisco Pradilla... Este último causa una gran impresión en Sorolla. «Tenía un amor ciego por la belleza de la línea, amor que él supo inculcar en mí —dice Sorolla—. Como dentro de mí alentaba un espíritu inquieto, revolucionario, necesitaba un regulador, un principio de quietud, un razonamiento que diera por resultado un equilibrio, y todo ello lo encontré en Pradilla».

Francisco Pradilla, zaragozano de Villanueva de Gállego, fue discípulo de Eduardo Rosales y Federico de Madrazo. Había llegado a Roma con la primera promoción de la Academia Española, requerido por José María Casado del Alisal, pintor romántico amigo de Bécquer, a quien dibujó en su lecho de muerte. Su mayor éxito, con veintinueve años, que jamás igualó después, fue el cuadro *Doña Juana la Loca*, Medalla de Honor en la Exposición Nacional de 1878. Ya no volvió a presentarse a más concursos. Fue un hombre vehemente con una vida desgraciada. Dirigió la Academia Española de Bellas Artes en Roma, pero dimitió a los ocho meses por dificultades con la gestión. Fue nombrado director del Prado; también dimitió al poco tiempo por su malestar con los inconvenientes administrativos. Perdió sus cuantiosos ahorros debido a la quiebra de su banco y, poco después, murió su hija pequeña con tres años. Estos sucesos le sumieron en una tristeza que le mantuvo cada vez más aislado de la vida social.

En Roma, el «revolucionario dispuesto a destruir todos los convencionalismos» que es el joven Sorolla (según dice él mismo) estudia a los clásicos. Admira a Giotto, a Rafael, a Miguel

Ángel, pero no encuentra en ellos lo que busca. Por la mañana trabaja en el estudio, luego toma apuntes en la calle y los museos o visita los estudios de otros compañeros. Las tardes las dedica a recibir clases en las distintas academias de la ciudad. Entre los contemporáneos, el más popular es el napolitano Domenico Morelli, hacia quien Sorolla se siente atraído por su interpretación verídica de la atmósfera, aunque en realidad no le aporta nada nuevo. «Sentía que de una manera involuntaria —dice Blanca Pons-Sorolla— se dejaba llevar por la influencia de la época, cuyo arte no respondía a su sensibilidad artística». Sin duda, el encuentro más trascendental que se produce en Roma es el que tiene con Pedro Gil Moreno de Mora, que se convertirá en su amigo del alma, confidente, asesor financiero y representante extraoficial, gracias a quien viajará a París por primera vez en la primavera de ese 1885, como ya hemos visto.

De vuelta en Roma, donde la atmósfera artística es muy distinta a la de París, Sorolla siente que tiene que dar un salto adelante. Es capaz de abordar cualquier género artístico, pero ¿hacia dónde ir? Por un lado, el ambiente que le rodea le ofrece un cómodo sitio en el clasicismo académico. Por otro, una voz interior que aún no es capaz de interpretar le dice que su lugar está más allá, quizá en la modernidad. La duda le angustia. Se decide por un cuadro conservador, de asunto histórico y religioso, un gran lienzo que demuestre su virtuosismo y le dé a conocer en la Exposición Nacional. Pintará *El entierro de Cristo*.

Para tal cometido, Pedro Gil le presta su magnífico estudio de via Flaminia. Sorolla necesita espacio para instalar el lienzo de cuatro por siete metros que se dispone a pintar. Solo en adquirir la tela se ha gastado todos sus ahorros. El estudio está situado en un palacio al norte de la porta del Popolo llamado palazzo Borromeo, que antes de Gil había ocupado Fortuny. Se aplica con

voluntad al cuadro, realiza numerosos bocetos, prepara cuidadosamente los dibujos, lo retoca una y otra vez. Le cuesta casi dos años de trabajo terminarlo hasta que, en mayo de 1887, él mismo lo lleva en mano a la Exposición Nacional de Madrid. En una carta a su amigo y futuro cuñado Juan Antonio García del Castillo, se sincera: «He sufrido mucho más de lo que os podéis imaginar, he tenido que sacrificar las condiciones que como color, etcétera, tengo, y envolver mi cuadro dentro de una sobriedad y misticismo, que para mí era fruta nueva, he tenido que dominarme mucho, y ese es el motivo de que haya pasado dos años siempre quitando figuras». Hay una frase que se le pasa por la cabeza y está a punto de llevar a la pluma, pero al final no la escribe: «¿Será este lienzo la mortaja de mis ilusiones?».

En una fotografía de aquellos días en el estudio de via Flaminia, vemos a Sorolla sentado frente a su caballete, con su amigo Pedro Gil apoyado en la silla detrás de él. El gigantesco lienzo de *El entierro de Cristo* ocupa todo el fondo. A su izquierda hay un busto romano en el suelo, un jarrón con pinceles largos, como los que usa para pintar el cuadro, y un modelo vestido de moro sentado en el suelo que no está en la tela del caballete. Las figuras de la Virgen y san Juan del cuadro no son las mismas que aparecen en la obra definitiva. Esto da una idea de la cantidad de modificaciones que sufrió el cuadro durante su complicado proceso de composición. Al principio parece que un gran número de figuras llenaban la escena, pero luego Sorolla fue borrando personajes hasta sintetizar al máximo el conjunto.

La obra, presentada en la Exposición de 1887, pasa inadvertida y es criticada con dureza por muchos. Le dan un triste «certificado honorífico» que el pintor, molesto, no acepta. «Aquello tanto puede ser el entierro del Divino Señor como el de un héroe legendario —escribe el crítico Fernanflor, una de las voces

más reputadas—, o simplemente el de un malhechor histórico en Despeñaperros». Según Doménech, el fracaso no se debe a las imperfecciones que pueda tener la pintura, sino a la duda del propio Sorolla a la hora de pintarla. «Y a Sorolla, cuando pinta sin fe, la obra le delata inmediatamente».

«Desgraciado es el espíritu inquieto por el futuro», dijo Séneca. Montaigne cita el precepto de Platón: «Realiza tus propios actos y conócete». «Quien hubiera de actuar por sí mismo —escribe Montaigne— vería que la primera lección es conocer lo que es y lo que le es propio. Y quien se conoce a sí mismo no adopta los actos ajenos como propios, se ama y se cultiva más que a nada, rechaza las ocupaciones superfluas y los pensamientos y propósitos inútiles». Encontrar tu camino, ser tú mismo..., pero ¿cómo?

A veces es necesario un mazazo de la realidad para retirar esa capa turbia que ahoga nuestras ideas. Solo la convicción absoluta en la labor del presente libera el futuro de dudas. Proust habla del proceder del pintor como el de un oculista que tiene que realizar una operación poco agradable para enfocar la mirada. «Cuando ha terminado —escribe Proust—, el médico nos dice: "Ahora, mire". Y de pronto el mundo nos parece distinto del antiguo, pero perfectamente claro».

A los veinticuatro años, Sorolla sufre el mayor fracaso de su vida. Este es el golpe que aclara su mirada y le permite liberar sus ideas sobre la pintura. El descalabro que despeja sus divagaciones. Abandona en un sótano el cuadro con el que pensaba consagrarse y jamás vuelve a hablar de él. «A fin de cuentas —le consuela Pradilla— hay que elegir entre ser artista y mercachifle falsario, y arrastrar las consecuencias, y si se elige lo primero no hay que buscar el aplauso fácil sino la propia y justa satisfac-

ción». Poco a poco comienza a pintar las cosas tal y como las ve, no como las han enseñado en las escuelas de arte desde hace siglos, o como le han dicho que deberían verse. Pero es solo un primer paso en un largo camino. No dará su proceso de formación por terminado, no se considerará a sí mismo pintor, hasta los cuarenta años, cuando pinta *Sol de la tarde*, en 1903.

Así explica él mismo su decepción:

Inconscientemente, mejor diría involuntariamente, sentí yo en Roma la influencia de la época. Me sometía sin quererlo al medio, marchaba con todos, pero no obedecía mi obra a la expresión de un sentimiento sano; yo no me explicaba, ni aprobaba mi conciencia, que se pudiera pintar cosas, asuntos de un lugar determinado, en lugares distintos. Y ocurrió lo que era natural que ocurriese, dada mi manera de entender el arte: ¡mi pobre *Entierro de Cristo* fue un fracaso! ¡A nadie gustó! [...] Únicamente yo sufrí los golpes, que fueron rudos, tan rudos y tan insistentes, que me aislaron. Mejor dicho, me aislé yo mismo.

Avergonzado, moralmente apaleado y amedrentado, temeroso de las burlas de sus compañeros por el ridículo hecho en el certamen nacional, Sorolla se refugia primero en Valencia, donde decide su boda con Clotilde para el año siguiente, y después en la pequeña ciudad de Asís, a unos ciento ochenta kilómetros de Roma, con su amigo José Benlliure. En Asís, «amparo de mi espíritu maltrecho», sufre «una penuria artística espantosa» y se dedica a estudiar con afán, «porque entonces me convencí de que lo que yo creía que sabía no era nada... ¡y comencé a dibujar otra vez!», recordaría en una entrevista en 1913.

A pesar de su desfallecimiento espiritual, el pintor trabaja con fe, «consciente de mi arte futuro», buscando la manera de

hacer que brote el chispazo de la pintura que sabe que lleva dentro. «Empecé a crearme sin temor alguno mi modo de hacer —dice—, bueno o malo, no lo sé, pero verdad; sincero, sincero, real reflejo de lo visto por mis ojos y sentido por mi corazón... ¡La manifestación exacta de lo que yo creía que debía ser el arte!».

Ni un solo día en Asís deja de aparecer en su cabeza aquella conversación que tuvo con su tío Pepe una tarde, de vuelta de la fragua, entre huertas y naranjos:

—Ay, Ximet. En esta vida hay que hacer las cosas sin prisas, disfrutar de lo que se tiene, tener reposo. Acuérdate de lo que te digo, que no es poco.

—Sí, tío, pero yo lo que quiero es pintar.

3

Cómo mantener el amor toda la vida

Hoy por hoy no hemos encontrado la receta para lograr que el amor perdure toda la vida. Y mira que le hemos dado vueltas. Hay quien piensa que el amor tarda en irse lo que dura el primer chispazo, unos diecisiete minutos. Otros, por seguir con la cifra, creen que la cosa no va más allá de diecisiete meses, el tiempo límite para hacer planes de futuro o instalarse definitivamente en la inercia. Lo demás es costumbre, acomodo, conveniencia. Sorolla podría decir con su tajante franqueza que el amor o es para siempre o no sirve para nada. Él lo demostró hasta el final de sus días.

Recordemos una escena de *Érase una vez en América*, la película de Sergio Leone. Noodles, el personaje interpretado por Robert De Niro, vuelve al bar de su amigo, el Gordo Moe, treinta años después. El negocio ya no es lo que era. Entra al retrete y allí se asoma a un hueco de la pared que oculta el mejor recuerdo de su vida. La luz del otro lado encuadra los ojos de De Niro hasta que estos ocupan la pantalla completa. Hay un gramófono. Suena el oboe de *Amapola* en la versión de Ennio Morricone. Vemos la trastienda. Una Jennifer Connelly de trece años ensaya sus pasos de ballet con un vestido de tul entre sacos de harina y barriles. Ella se da cuenta de que él la observa. De Niro trata de esconderse y, al volver a mirar, sus ojos cansados se han transfor-

mado en los del adolescente obnubilado que fue, contemplando la belleza de la bailarina.

Ya está: ha sucedido la magia. La invocación de Nabokov en *Habla, memoria*: «Ahora, recuerda». La madalena de la tía Léonie mojada en té que estremece el paladar de Proust.

Si Sorolla hubiera llevado un diario, cosa que nunca hizo, podría haber descrito así la escena en la que contempló por primera vez a Clotilde, la mujer que se convertiría en el amor de su vida:

> En el estudio de fotografía del padre de mi amigo Tono he conocido a una de sus hermanas, Clotilde. Es guapísima, delgada, morena y algo pálida, como una muñeca de porcelana. El padre de Tono, don Antonio, estaba con un cliente. Tono salió a un recado. Yo me quedé esperando en una estancia desde la que se veía una pequeña cocina donde Clotilde preparaba una limonada. La puerta estaba entreabierta y creo que ella no podía verme. Me asomé para contemplarla mejor. Tiene los ojos almendrados, los labios gruesos. La manera en que cortaba los limones y los exprimía en una jarra con hielo me pareció algo celestial. De pronto, su padre la llamó: «¡Clotilde, ¿viene esa limonada?!». Ella se giró y tuve el tiempo justo de esconderme tras la puerta. Puede que reparase en mí, porque, más tarde, cuando estábamos con su padre y su hermano, me sonrió tímidamente como si me conociera.

Poco importa que esta descripción sea ficticia. Como tampoco importa si la visión que devolvió a De Niro a su adolescencia existió únicamente en su imaginación. Quizá la escena quedase grabada en la memoria de Sorolla y, en ciertos momentos de su vida, el olor a limón le devolviera aquella imagen del primer enamoramiento.

En realidad, no conocemos el inicio exacto de la relación amorosa entre Joaquín y Clotilde. Incluso hay quien pone en duda que fuera su amigo Juan Antonio García del Castillo, Tono, a quien conocía de la Escuela de Bellas Artes, el que les presentara en el estudio de fotografía de su padre. También pudo pasar que Concha, la hermana de Joaquín, que era aprendiza de modista, llevase un vestido arreglado a doña María Clotilde del Castillo, esposa de don Antonio García Peris, el fotógrafo. «Pasa, niña, no tengas vergüenza». Al entrar Concha en la casa, que era también donde don Antonio tenía su estudio, pudo fijarse en el fotógrafo, que pintaba en otra estancia, y al mirarle quizá este le preguntara si a ella también le gustaba pintar. «Yo no pinto, señor, pero mi hermano dibuja muy bien». «Ah, pues si dibuja tan bien como dices, me gustaría conocerlo». Don Antonio, según cuenta el doctor Amalio Gimeno, era un hombre «de exquisita bondad y fina percepción».

Desde aquella imaginaria limonada inicial, el joven Ximet, al acabar sus clases, visita a diario el estudio de fotografía. Allí puede pintar a gusto en el terrado —la azotea—, donde don Antonio ha acondicionado un espacio para su hijo, y, quizá, cruzarse con Clotilde. De aquellos días se conserva un pequeño dibujo a plumilla del pintor, que parece que formó parte de una carta que fue recortada para después enmarcarse. En él hay una inscripción que dice: «Siempre de mi Clotilde seré».

No es que Joaquín fuera especialmente romántico, aunque ¿quién puede negar que lo es a los dieciséis años? En el adolescente Sorolla ya asomaba un temperamento sentimental pero decidido, dado a las cosas prácticas y esquivo con las especulaciones. Clotilde le gustaba y con ella quería pasar el resto de su vida. Su «llamada de la belleza» no tuvo nada de ideal, como por ejemplo la de Leopardi, que de la exaltación del primer amor re-

cordaba que solo deseaba conversar con mujeres hermosas y, si por casualidad alguna le dirigía una sonrisa, la cosa le parecía «tan rara como maravillosamente dulce y halagadora». Sorolla, lejos de ensoñaciones ideales, imaginaba una vida ordenada que le permitiera dedicarse por completo a la pintura. Nada más que la atención de Clotilde le parecía a él maravillosamente dulce y halagadora.

¿De qué hablarían? Las primeras conversaciones del enamoramiento son torpes y a menudo cursis. Pero qué más da. Lo que importa es sentir que se atrae la atención de la amada de tal forma que cualquier palabra pertinente o aleatoria, cualquier gesto de azarosa localización, la mínima expresión por irrelevante que sea se celebre como un éxtasis. Sobre este asunto escribe alguien poco sospechoso de romanticismo, Josep Pla, unas líneas que describen acertadamente el mágico suceso:

> Mi experiencia me lleva a creer que la producción de este hecho sensacional en un primer amor está unido al descubrimiento de alguna debilidad. Cuando el azar hace que os descubran alguna debilidad, y este descubrimiento, en vez de indignar a la persona que tenéis delante, se resuelve en un aumento de cordialidad, de lástima o de admiración, las condiciones objetivas del amor han comenzado. En las relaciones personales, el conocimiento de las debilidades ajenas es el elemento de integración activo. Crea un secreto entre dos, una zona de sombra que fusiona las almas. Este mecanismo contiene, ciertamente, muy poca poesía pero sería imperdonable escamotearlo.

Siguiendo la tesis de Pla, veamos qué «debilidades» pudo descubrir Clotilde en Joaquín: «Es un chico apasionado, de origen muy modesto, necesitado de cariño —no olvidemos que quedó

huérfano de padre y madre a los dos años—, y tan dedicado a su vocación de la pintura que a veces reacciona con desapego e incluso mal humor hacia cualquier cosa que le desvía de esta. Necesita a alguien que esté pendiente de él. De lo contrario, ¡ni comería!». El artista enamorado diría acerca de su amada: «¿Qué tontería de pregunta es esta? Para mí, mi prometida no tiene debilidades, aunque, eso sí, es levemente celosa... ¡Adorable!».

Clotilde García del Castillo recibió una educación notable para lo que era habitual en una mujer de la segunda mitad del siglo XIX en España. Aunque no hay constancia de que asistiera a ningún colegio deducimos, por su esmerada caligrafía y la correcta ortografía de sus cartas, que tuvo una instrucción cuidada, quizá impartida directamente por sus padres. Además, era capaz de traducir y escribir en francés con soltura, lo cual le fue muy útil para ayudar a su marido con sus exposiciones en el extranjero.

Concepción Arenal, que cuando nació Clotilde, en 1865, ya estaba colaborando con el pedagogo Fernando de Castro en iniciativas a favor de la educación de la mujer, describe en *La mujer de su casa* cómo las mujeres de la burguesía eran instruidas en su hogar mientras esperaban el matrimonio adecuado. Allí aprendían a leer y a escribir, a cocinar, y a otros menesteres domésticos como la costura y el bordado. A veces, si el padre tenía un oficio liberal y una buena situación económica, como en el caso de la familia de Clotilde, se les enseñaba historia, música, dibujo o francés. Todo esto sin el convencimiento de que esta formación les fuera útil más adelante, ya que en la mayoría de los casos el destino de la mujer era ocuparse de la casa, del marido y de los hijos. Aparte de sus salidas a misa o algún paseo con la familia, no estaba bien visto que las mujeres practicasen ningún ejercicio

físico. La educación de la mujer burguesa se consideraba un asunto de índole moral y, por tanto, privado.

Por supuesto, la legislación no contemplaba que la mujer pudiese tener estudios superiores. Muy pocas mujeres accedían a la universidad, y esto no conllevaba un ejercicio profesional o su acceso al mundo del conocimiento. Hasta 1910 no se permitió que las mujeres se matriculasen libremente en la enseñanza universitaria sin consultarlo previamente a la autoridad. Emilia Pardo Bazán se convirtió en la primera catedrática española en 1916 con el voto en contra de su claustro, y eso que era condesa.

Así lo explica con sorna Concepción Arenal en *La mujer de su casa*:

> La conclusión de este asunto es, y no puede ser otra, que pedir para la mujer un régimen *tónico*, en vez del *enervante* a que ahora está sujeta;
>
> que engendre y críe hijos robustos;
>
> que los eduque bien;
>
> que sostenga a padres débiles;
>
> que sea la compañera y auxiliar del esposo, y hasta cierto punto pueda suplirle, cuando la muerte le arrebata o la enfermedad le inhabilita;
>
> que resista a los hombres malos;
>
> que sea cooperadora de los buenos en el bien público, y la iniciadora de aquellas obras benéficas respecto a las que tiene mayor aptitud.
>
> Para todo esto, que esté armada contra la vanidad, contra el vicio, contra todo género de culpables concupiscencias, único modo de que pueda triunfar del mal, que rara vez deja de caer sobre ella cuando le hace.

¡Ay infeliz de la que nace hermosa!

exclama el poeta. El pensador dice:

¡Ay infeliz de la que vive débil!

Transformar a la mujer de su casa en mujer fuerte, tal es el problema.

Y tras este breve comentario sobre el panorama que se encuentra una mujer como Clotilde en la segunda mitad del siglo XIX, pasemos a imaginar una escena cotidiana entre nuestros dos enamorados.

Supongamos que se abre el telón. Estamos en Valencia, año 1881. Joaquín y Clotilde pasean por la plaza de San Francisco. El hermano de ella, Tono, los acompaña unos pasos por detrás. Ella ha cumplido dieciséis años hace poco. Él va a cumplir dieciocho. Es un día cálido de febrero. El joven acude cada tarde a trabajar al estudio de fotografía del padre de la chica. Ahora Joaquín es prácticamente uno más de la familia. Pasa más tiempo en casa de los García que en la de sus padres adoptivos. Este es un fragmento de la conversación que mantienen los enamorados:

Clotilde: ¿Sabes qué he aprendido a decir hoy en francés?

Joaquín: Cualquier palabra me parece una perla en tu boca.

C.: *Je t'aime.*

J.: Dímelo en cristiano.

C.: Que te quiero, bobo.

J.: Vamos a ser muy felices, Clota mía.

C.: ¿Y qué haremos?

J.: Presentaré mis pinturas en la Exposición Nacional de Bellas Artes, ganaré una medalla, seré reconocido y viajaremos a Roma, a París, a Londres...

C.: ¿Qué llevarás?

J.: Un calzón de mi abuelo y una levita a lo Goya.

C.: No, tonto, digo qué obras presentarás en Madrid.
J.: ¡Ah! Las tres marinas que pinté contigo en la playa.
C.: Muy ambicioso te veo. Yo cuidaré de ti.
J.: Tendrá que ser así.

Las fotografías antiguas tienen una atracción magnética. Para empezar, nadie sonríe, nadie finge ni gesticula. La composición de la escena obedecía a un ánimo pictórico. El fotografiado sabía que aquello era verdaderamente un instante único en su vida. Quizá por esto nos gusta mirarlas con atención, fijándonos en cada detalle, como si nuestra inspección morosa diera voz a los personajes para contarnos cómo eran, qué les alegraba, cuáles eran sus preocupaciones, qué les molestaba de su pareja o qué habían comido ese día.

Tratemos de imaginar la vida de Joaquín y Clotilde a través de las numerosas imágenes que se conservan de su vida juntos. Muchas de ellas fueron tomadas por don Antonio.

A través de sus fotografías podemos percibir una curiosa evolución en sus caracteres. Al parecer, la distancia de sus respectivas actividades diarias no perjudica las afinidades de las que el amor se alimenta. «Hay que vivir la misma vida para entenderse», escribe Clotilde a Joaquín.

Mientras él crece como artista entregado a su pasión creadora, ella actúa como protectora y devota admiradora del marido. La figura de Clotilde inspira a Joaquín artística y físicamente. Si pudiera —y ella se lo permitiera— la pintaría a todas horas, en todas las posturas, vestida y desnuda. A ella le gusta ser la esposa del genio, aunque no disfruta de su popularidad y prefiere mantenerse al margen de su vida social. Le ama, y dice cosas como esta: «No quiero acostumbrarme al cariño que siento por ti».

Esta frase debería estar incluida en un probable decálogo sobre cómo mantener el amor toda la vida.

Clotilde anticipa con una intuición práctica que, además de sus atenciones y cuidados, Joaquín necesita su ánimo constante y su sentido del orden para los asuntos mundanos. Y lo asume con una entrega sincera. ¿Qué dirían las hermanas —tuvo tres, además de Tono; ella era la de en medio—, amigas y vecinas de Clotilde, en el caso de que siguieran con vida para entrevistarlas?

«Era una mujer de carácter fuerte, muy fiel, muy entregada a su familia, a la que no le gustaban los chismes ni las palabras vanas». «Se ocupaba de los hijos, de la casa, de las cuentas del marido, de organizarle las exposiciones y catalogar sus cuadros... ¿Y qué hacía él? Pintar, nada más que pintar». «¿Que destaque dos cosas de Clotilde? Yo diría, en primer lugar, lo pendiente que estaba de Joaquín, y después su discreción. Era extremadamente discreta. No se volvió ostentosa cuando pudo hacerlo, y mira que hicieron fortuna. Yo creo que tendría que haberse distraído un poquito más». «Estaba delgadísima, a veces bastante pálida. Dicen que pasó unos años malos con eso que llaman neurastenia, porque le ponían muy nerviosa los viajes del marido y los disgustos de los hijos. Oiga, que yo no me meto en las intimidades de los demás... ¿Para qué diario es esto?».

Según la historiadora Trinidad Simó, en la vida de Sorolla, «hombre práctico y absolutamente volcado en su profesión», apenas hay cambios. Esta estabilidad es posible gracias a Clotilde. Tres nuevos elementos se hacen ya indisociables de la existencia del pintor: «la tenacidad, la fidelidad y el apoyo incondicional» de su esposa.

Este debió de ser el camino que Clotilde se impuso a sí misma —dice Simó—. Esta mujer de apariencia sencilla al principio,

y luego con el tiempo más familiarizada con la elegancia y las convenciones sociales, guardará siempre un gesto delicado y austero que irá cambiando en frío y distante con el tiempo. Clotilde será la esposa y la compañera, y muy pronto la madre de sus tres hijos, pero desde siempre, desde sus años de Asís, Clotilde asumirá el papel de ser la que mantiene la tranquilidad doméstica y familiar, tan querida para un hombre tan individualista y obstinado como era Sorolla.

Un posado del año 1900 nos da una idea de la relación de la pareja. Llevan doce años casados y tienen tres hijos: María (once años), Joaquín (ocho) y Elena (cinco). Sorolla acaba de recibir el Grand Prix en la Exposición Universal de París. Tiene treinta y siete años y por fin ha llegado la consagración internacional que tanto ansiaba.

La foto a la que nos referimos está tomada en el estudio de su suegro. No hay adornos. El fondo es un bastidor gris difuminado. Sorolla está sentado en un banco de madera. Mira hacia un lado muy concentrado, con una expresión de fiereza animal. Tiene un cuaderno en las manos y dibuja un boceto. El ceño fruncido, la frente apuntando al objeto capturado, la barba afilada. La mano que sujeta el cuaderno sostiene un puro entre los dedos. Lleva un pantalón sencillo, chaqueta, chaleco, camisa y corbata, como vestía habitualmente. Sus botas están gastadas, pero no ha perdido el tiempo en sacarles brillo. Su pierna derecha se adelanta y la izquierda se dobla bajo el banco, como dispuesto a ponerse en pie de un brinco. A su lado ha posado el sombrero. En cambio, Clotilde se muestra relajada aunque su postura no es cómoda. Está de pie detrás de Joaquín, con el cuerpo inclinado hacia la espalda de su marido. La mano derecha sostiene una sombrilla. Apoya su brazo izquierdo en el respaldo del banco sin llegar a tocar el hombro de Joaquín, y finge observar

con atención el trabajo del marido, fiel admiradora de su quehacer. Viste una falda encortinada de color claro y una blusa a rayas milnovecientos. Tiene la cabeza levemente ladeada, la mirada baja apunta al cuaderno. Esta es la fotografía que ilustra la cubierta del libro que el lector tiene en sus manos. Pero a pesar de esta convenida pose que sin duda muestra una significativa complicidad, Clotilde, según Garín y Tomás, «no puede evitar que transparezca su efectivo poder de control». Sorolla es suyo.

Otro retrato nos lleva a 1906, año del gran triunfo individual de Sorolla en París gracias, en parte, a la supervisión de Clotilde, que se encarga de organizar minuciosamente el listado de las casi quinientas obras que el pintor envía a la Galería Georges Petit. La foto está hecha por el danés Christian Franzen, el fotógrafo de la aristocracia madrileña, en la casa-estudio que los Sorolla tienen alquilada en la calle Miguel Ángel. Clotilde está sentada en una butaca y sostiene una copia de *La infanta Margarita en azul*, de Velázquez. Vemos la trasera del lienzo que Sorolla está pintando. Con los pinceles en la mano, se asoma a la lámina que le muestra su mujer. Ella también observa la imagen del cuadro de Velázquez. Es una escena de trabajo. Podrían estar en el despacho de una empresa. El creativo y su asistente. De hecho, Clotilde lleva con rigor su papel de administradora del artista. Le riñe si se desalienta, le anima si se queja, le provoca para que regrese pronto a su lado. En una toma posterior de la misma serie de Franzen, Sorolla se enfrenta al lienzo y ella, que ya ha dejado la copia de Velázquez, le mira atentamente mientras trabaja.

Último vistazo al álbum de fotos. Pasamos unas páginas hacia atrás y estamos en 1888. Clotilde y Joaquín se casan el 8 de septiembre en la parroquia de San Martín, en Valencia. Ella tiene veintitrés años y él, veinticinco. Don Antonio fotografía un primer plano de sus rostros. Ambos están de perfil. En primer

término, Clotilde, con el pelo recogido, la cara despejada, ligeramente sonriente, disimuladamente entusiasmada. Junto a ella, un poco adelantado, Joaquín luce un bigote ralo, accesorio indispensable en la época. Su mirada es ingenua, clara, soñadora, nada que ver con la tensa concentración que muestra en retratos posteriores. El futuro del matrimonio depende de que él encuentre su camino en la pintura. Unos días después, viajan a Italia, pasan una temporada en Roma y acaban instalándose en Asís.

Cuando Sorolla y Clotilde no están juntos, se escriben. Se conservan más de dos mil cartas que se mandaron a lo largo de sus vidas. Gracias a este epistolario somos testigos de su relación de pareja. En ocasiones se escriben varias veces al día, cartas largas, cortas, telegramas, notas... Él dice cosas como: «Eres mi carne, mi vida y mi cerebro, llenas todo el vacío que mi vida de hombre sin afectos de padre y madre tenía antes de conocerte»; «Ando cojo, me falta tu sereno juicio y tus apasionados besos»; «Sudo de modo feroz, la noche pasada no pude dormir, si al menos te hubiese tenido...»; «Todo mi cariño está reconcentrado en ti». Ella: «Joaquín mío, has dejado un vacío tan grande que estoy cierta no podré acostumbrarme a él»; «Aunque yo por ti sienta el mismo cariño, no por eso deja de asombrarme siempre, y hasta algunas veces asustarme, el que teniendo yo tan pocos atractivos y valiendo tú tanto por todos conceptos, sientas por mí esa pasión y seas un hombre tan completamente mío».

En sus cartas, el pintor se refiere a su esposa con una curiosa variedad de apelativos que usa con picardía. La llama «mi Clota», «mascota», «mi negrita», «mi fea» (Clotilde se queja en varias ocasiones de que no le gusta cómo la pinta su marido: «Por favor, Joaquín, deja de sacarme tan fea»), «mi ministra de finanzas», «mi ilustre fabricadora de sopas de ajo», «Coliti» (así la llama Quiquet, su primer nieto) o «mi Dulcinea».

Ocurre que casi nunca pensamos en la felicidad cuando somos felices porque no sabemos que lo somos. La felicidad pasó o deseamos que pase, pero raramente sucede en el presente. (Nota: Si a veces salen de la boca del lector frases del tipo «Hoy es el día más feliz de mi vida», olvide la reflexión anterior). Eso de que las personas felices se parecen unas a otras —valga la variación del comienzo de *Anna Karenina*— no es del todo cierto. La felicidad también entiende de matices, lo que ocurre es que no nos fijamos en ellos porque su trazo es menos grueso que el de la infelicidad.

Por ejemplo, tomemos una de las condiciones clásicas del enamorado para sentirse feliz: estar cerca del sujeto amado. Si ambos factores, el sentimiento y la cercanía, se cumplen, en teoría estamos en el camino correcto para mantener el amor toda la vida. Durante el primer año de casados, mientras vivieron en Asís, Joaquín y Clotilde no se separaron ni un momento. En estos meses, Sorolla retrata a Clotilde en todo tipo de acciones cotidianas, leyendo, mirando por la ventana, paseando por la calle o balanceándose en la mecedora. Cuando pinta por decisión propia no duda en elegir a su mujer como tema y modelo. A lo largo de su vida posterior, ambos recurrirán a los días de Asís cuando quieren rememorar un momento de tranquilidad o cuando pasan largas temporadas separados.

Quizá fue el tiempo más feliz de sus vidas, aunque materialmente fue una época de penurias. Se mantuvieron a duras penas gracias a las acuarelas que Sorolla pintaba por encargo. Y es justo en esa incertidumbre donde se fragua la confianza del pintor en su arte, avivada por la fe que su esposa tiene en él.

Si pudiéramos preguntar ahora a Clotilde sobre ese primer año de casada en Asís, es posible, aunque nunca lo sabremos, que nos contase esto:

No he vuelto a tener una vida tan plena como en aquellos días. Yo le servía de modelo en el estudio. Joaquín nunca paraba de pintar. Si no estaba ocupado con un cuadro, hacía apuntes rápidos. Le gustaba observarme y yo, a veces, me deleitaba fingiendo indiferencia para hacerle rabiar. ¡Si hubiera sido por él me habría tenido el día entero posando! Luego dábamos nuestros paseos antes de cenar, compartíamos castañas o quisquillas... Apenas teníamos lo justo para pasar el día, pero yo confiaba en que el esfuerzo y la voluntad de Joaquín nos salvarían, y así se lo decía, cosa que a él le animaba y le daba fuerza. Pero entiendo que la vida avanza, las circunstancias son otras, y nosotros no podemos ser los mismos aunque nos mantengamos iguales en nuestros corazones... Recuerdo un dibujo que me hizo en la cama, nada más despertarme. Abrí los ojos y él me miraba, dibujándome. Siempre quisimos recuperar algo de aquella vida cuando fuéramos viejos, pero ya ves, no pudo ser.

De vuelta en España, en 1890, alquilan una casa-estudio en la plaza del Progreso (hoy plaza de Tirso de Molina). El 13 de abril nace su primera hija, María. A partir de entonces, los vaivenes familiares y las obligaciones laborales los obligan a separarse. La primera vez, en 1891, cuando van a Valencia a pasar las Navidades y su hija María enferma. Sorolla regresa solo a Madrid. Gracias a esta separación y a las que seguirán después, que animan una intensa correspondencia, conocemos tantos detalles de la vida de Joaquín y Clotilde. «¿Qué sería de nosotros si tuviéramos que sufrir una larga separación? No lo sé», se pregunta Clotilde.

En esta primera etapa del matrimonio, el rostro del pintor cambia. Se deja barba. Su mirada se agudiza, como si ya no aceptase especulaciones. Además de la necesidad de encontrar su sitio en

el mundo del arte, ahora tiene una familia que alimentar. Ya no es aquel recién casado flaco y con bigotín del retrato de 1888. En los años siguientes, Joaquín será reclamado cada vez en más sitios, sobre todo desde que empieza a tener éxito en el extranjero. Detesta viajar solo y le gustaría que Clotilde le acompañase, pero no siempre puede ella hacerlo. «Dios querrá algún día que estas excursiones artísticas las hagamos siempre juntos», escribe Sorolla a su mujer.

A Clotilde tampoco le hace ninguna gracia estar lejos de su marido. ¿Quién se va a ocupar de él, si solo piensa en la pintura? Clotilde entiende el trabajo de Joaquín como una causa común. La organización de la vida del pintor es cosa suya, para que este no tenga más preocupación que pintar. Además, siente que su cometido es protegerle emocionalmente. Aunque no tiene el recuerdo físico de la pérdida de sus padres, Clotilde sabe que a su marido le invade a veces un sentimiento de orfandad que le deprime, y por ello necesita su cuidado.

Clotilde asume la pérdida de intimidad que conlleva la popularidad que progresivamente adquiere Sorolla, y los inevitables compromisos sociales que derivan del éxito. La discreción es un rasgo que ambos comparten, aunque Joaquín sabe ser expansivo cuando la ocasión —y sobre todo el negocio— lo requiere. «¡No conozco a nadie! Y me conocen, que es lo peor», escribe tras una cena que hacen en su honor en París. Puede que él tenga un carácter más social que ella, pero enseguida se arrepiente de las horas que el charloteo puede robarle a su trabajo. «Pintar y amarte, eso es todo. ¿Te parece poco?», escribe. Por su parte, Clotilde se pasa el día «cosiendo y metida en mi cascarón», como le gusta vivir cuando Joaquín no está con ella. Una crónica escueta de un día normal si su marido no está en casa es esta: «Lo pasé bien, pues nadie vino y no salí para nada».

Cuando viajan juntos y acuden a algún evento, Clotilde cuenta los minutos que faltan para regresar al hotel. Está contenta por su marido, pero inquieta, fuera de lugar. Joaquín la busca con la mirada. Entiende lo que le pasa, pero no puede hacer nada. Es el negocio y se debe al público y los compradores. Así narra Archer Huntington, el mecenas estadounidense de Sorolla, el triunfo del pintor en Nueva York en 1909:

> Y en medio de los ¡ohs! y ¡ahs!, estaba nuestro pequeño creador, sentado tan tranquilo, abrumado pero no engreído, mientras yo le traducía las oleadas de entusiasmo de la prensa. Y Clotilde, su menuda esposa valenciana, con el gesto adusto de quien tiene que convivir con la fama y las manos humildemente enlazadas, bebía trémulamente de la gloria, con sonrisa nerviosa, azorada y feliz...

Hay pocas cosas tan difíciles como aparentar desenvoltura en un evento con desconocidos y fingir una conversación espontánea.

También, en ciertos aspectos, a Clotilde le inquieta que el artista pueda ceder a las tentaciones de la vida bohemia lejos del hogar. En principio, el temperamento de Joaquín no atiende a desarreglos, «pero un hombre es un hombre...», pensaría Clotilde. A veces, por mucha confianza que se tenga en la otra persona, los días fuera de casa generan dudas. Sorolla viaja a menudo para cumplir encargos o preparar exposiciones. Clotilde no quiere importunar a su marido con sus pensamientos, pero de vez en cuando le tantea. ¿Era tan absorbente su amor? ¿Sentía celos? Celos de la pintura, esa «amante consentida» que le roba tantas horas a su marido. Si pudiera responder a nuestra pregunta de chismógrafo, quizá diría: «¿Quién dice que mi Joaquín lleva una vida bohemia cuando no está en casa? Eso son habladurías envidiosas. Mi marido trabaja mucho y nada le gustaría más que es-

tar conmigo y con nuestros hijos. Sepa usted que le alaban en todo el mundo porque es un genio, y él debe corresponder con cortesía en los actos que hacen en su honor. Al terminar, vuelve a su hotel para escribirme y descansar. No hay más».

Pero el motor de la duda nunca se detiene aunque no lo escuchemos. En una de las cartas que Clotilde escribe a París durante la estancia allí de Sorolla en 1900, le pregunta directamente que si se ha olvidado de ella en esa ciudad con tantos ofrecimientos. «¿Cómo puedes suponer que yo te olvide? —responde Sorolla—. No seas tonta, esto todo es artificial y ya el rebajamiento moral produce asco, estate tranquila, que queriéndome con toda tu alma no haces sino corresponder».

En el caso de que Sorolla, al regresar de noche a su hotel en París, hubiera podido comunicarse con Clotilde por uno de aquellos teléfonos candelabro de principios del siglo XX, es probable que hubieran mantenido una conversación como la que sigue:

—¡Qué día hoy! París es una jaula de grillos. ¿Qué tal estás tú, mi Clota querida? ¿Y los hijos?

—En casa estamos todos bien. No te preocupes por nosotros, que bastante tienes con trabajar sin descanso.

—Esta noche pasada soñé que habías venido... Ya te contaré mi sueño en cuanto nos veamos en casa, solitos en nuestra habitación...

—¿Me echas de menos?

—Aquí todo el mundo es muy amable conmigo, ¡demasiado halago!... Y tú ¿qué has hecho hoy?

—Salí con Elena a dar un paseo, compramos flores, también romero y olivo. Me acuerdo de que cuando estabas en Roma me enviaste una pequeña rama de olivo que aún conservo, con la fecha... Qué suerte poder recordarlo juntos, Joaquín mío.

—Sabes que me gustaría estar contigo...

—Lo sé, y, por cierto, ¿has vuelto a ver a esa valencianita que es tan guapa, según me dijiste ayer?

—Clota... Pero si solo me acompañó de compras por París. Conoce todos los rincones. Fuimos a buscar a un sastre ruso de mucho prestigio, pero después de ir al quinto infierno, no apareció. ¡Verás cuando veas el vestido negro de seda que te he encargado! Quiero pintarte un retrato con él.

—Tú eres quien debería comprarse ropa y dejar de gastar tanto en nosotros, ¡cualquiera diría que el dinero lo heredas! Y ven pronto...

—¡Chica, como si quedarme yo lejos de ti fuera un plato de gusto!

—Si yo entiendo que un hombre como tú, que antes de ser mi marido y padre de mis hijos es pintor, debe preferir pintar a todo lo demás. Y yo que soy tan poca cosa...

—Clota, no empecemos, qué no daría yo por estar ahora con mi fea.

—Ay, Joaquín, a veces me parece que yo a tu lado me reduzco a un granito de arena. ¡Eres tan grande y yo tan repoco! Menos mal que el cariño nos hace iguales, ¿verdad?

—Mi vida, eres lo que más quiero. Ni el amor por los hijos se puede igualar. El retrato que te pinté lo tengo delante... Hice bien en traerlo, porque para mí es más verdad que la verdad misma. Lo he pegado sobre un cartón verde oscuro y queda muy bien. Hasta mañana, amor mío, necesito descansar.

—Adiós, Joaquín mío, me voy a la camita sola y triste porque mi marido es un tunante que no me quiere y se ha ido lejos de mí... Hasta mañana.

La paradoja es que la única enemiga real de Clotilde en el corazón de Sorolla, su «rival terrible», como ella dice, es la pintura, justo la amante de quien sabe que jamás podrá separarle. «No te

expondrías por mí a lo que por la dichosa pintura te has expuesto, siendo lo más gracioso que no puedo ni debo quejarme sino desear que mientras vivas no pierdas esa ilusión, que es para ti todo en este mundo», le dice. Y efectivamente, si el pintor se dispersaba con otros pensamientos, era el compromiso con el arte lo que le devolvía al orden. «No hay en mi vida nada que merezca la atención por extraordinario. He vivido siempre al amor de la familia, apartado de todo lo que no fuera el afecto de los míos y la labor artística. Mi vida no tiene más claro oscuro que el que yo le doy. Pinto porque amo la pintura. Pintar para mí es un placer inmenso», declara en una de sus últimas entrevistas.

«Más verdad que la verdad misma», dice Joaquín del retrato de su mujer que él mismo ha pintado y que lleva consigo cuando viaja. A menudo, mientras la pinta, Sorolla expresa el deseo que siente por Clotilde. ¿Acaso es posible fingir esta devoción si no es verdadera, no una sino muchas veces a lo largo de los años? «No hay nada más digno de adoración que una inocencia deslumbradora que lleva en la mano, sin saberlo, la llave de un paraíso», escribe Victor Hugo. Sorolla no había leído al autor francés. De hecho, no es un lector habitual, ni siquiera de los libros que sus amigos escritores le dedican. Pero intuye en Clotilde esa «inocencia deslumbradora» que traslada a algunos de sus retratos.

Sorolla pinta a su mujer constantemente. Lo convierte en un hábito casi obsesivo, una prueba de su amor. Es probable que Clotilde sea la mujer más retratada de la historia de la pintura. Ella, dócil, se deja mirar. Pinta óleos y dibujos de Clotilde leyendo libros, periódicos, cosiendo, asomada a la ventana —se asoma a menudo porque apenas sale—, dando el pecho a María, repasando la lección con Joaquín, después de dar a luz a Elena, haciendo sombras chinescas, contemplando un busto de la *Venus de Milo*, sentada en un sofá, durmiendo, en el jardín, en la playa,

entre pinos, en las rocas, después del baño, con mantilla, con gato y perro, en traje gris, en traje de noche, de negro, de rojo, desnuda... A pesar de la insistencia de su marido, Clotilde le da largas cuando le propone un desnudo. «No seas pesado, Joaquín, sabes que me da vergüenza, y además te alborotas...». Que sepamos, solo la convenció una vez, y fue gracias a Velázquez. A Sorolla se le ocurrió pintar a su mujer inspirándose en la *Venus del espejo*, pero sin tanto artefacto como le pone el maestro: el angelito con el espejo, la cinta, la cortina... Para ello, viajó a Rokeby Park, al sur de Londres, con el fin de contemplar el cuadro de Velázquez que había sido robado de las colecciones españolas en la guerra de la Independencia, y que unos años después se instalaría en la National Gallery, donde en 1914 fue atacado con un hacha de carnicero por la sufragista Mary Richardson.

En el cuadro *Desnudo de mujer* vemos a Clotilde recostada boca abajo en la cama, las piernas ligeramente dobladas, el cabello recogido, plena de sensualidad a sus treinta y siete años. Está apoyada en el brazo izquierdo, la mano en el mentón en actitud pensativa mientras contempla su anillo de casada. El brazo derecho se extiende en las sábanas color salmón de evocadores reflejos. Los pliegues de las sábanas se hacen eco de su carnalidad. De esta manera, Sorolla quiere igualar a su mujer con el mito erótico de las venus. No es difícil imaginarle en su papel de mirón disfrutando del posado de su amada. Además, ha convertido a su esposa en una mujer elegante, envidiada por las burguesas y aristócratas que suspiran por un retrato suyo. A la elegancia natural de Clotilde, Sorolla añade el refinamiento y la sofisticación de las clases altas que ha conocido entre sus clientes.

Imaginemos una escena hogareña en casa de los Sorolla. Clotilde, sentada en un sofá amarillo, revisa distraídamente un ejemplar de la revista *Blanco y Negro* mientras no le quita ojo a su

marido, que pinta en el estudio. Cae en una sección titulada «Ellas a solas», y le hace gracia. «¿De qué te ríes, Clota?», pregunta Joaquín. «Este artículo, que es muy divertido. Habla del marido malo y del marido bueno. Te lo leo, tú sigue pintando». Y Clotilde lee:

—Nada, nada; no te cases, se está mejor de soltera.
—Pero si me quiere mucho; si me tiene dadas pruebas tales que convencerían a un propio santo de piedra.
—Sí, hija, sí; de memoria me sé toda esa leyenda. ¿Que te sigue a todos lados?, ¿que te atiende?, ¿que te obsequia?, ¿que siempre que estás a solas te dice frases muy tiernas que al entrar por tus oídos hasta el corazón te llegan y te hacen allí cosquillas sin que tú evitarlo puedas?..., ¿que las cartas que te escribe parecen las de un poeta aunque tú te ruborizas muchas veces al leerlas?..., ¿que te ha jurado muy serio pasarse la vida entera siendo un esclavo sumiso para hacerte a ti una reina y estar siempre ante tus plantas como don Juan en la escena del sofá?... ¡Pues con muy pocas variaciones sobre el tema me decía a mí lo mismo el que ahora me la pega!
—¿Es posible?
—Sí, hija mía.
—Pero ¿lo dices de veras?
—Tan de veras te lo digo que, a no ser por mi paciencia y por las uñas que gasto, es posible que a estas fechas, sin querer, hubiese hecho una atrocidad cualquiera. Figúrate que el muy tuno, con un cinismo que aterra, divide los doce meses en conquistas callejeras, y que cada mes del año se dedica a una faena...

Clotilde deja la revista y, con esa intuición femenina que el hombre jamás entenderá, pregunta a Joaquín:

—Porque tú eres de los maridos buenos, y a mí uñas no me hacen falta, ¿verdad, Joaquín?

—Quiera Dios que así sea, mi flaca.

Para cerrar este capítulo, digamos que nada demuestra que hubiera otra mujer para Sorolla más que Clotilde, aunque algunos pongan en duda que la fidelidad sea compatible con la vida ordinaria de un artista de éxito. Ni siquiera los comentarios maliciosos de su amigo Blasco Ibáñez tienen fundamento. El pintor se lo dice claramente a Archer Huntington, su amigo y mecenas de la Hispanic Society, en una conversación que este anota en su diario el 30 de enero de 1909, donde precisamente sale el asunto de su relación con Blasco:

> Nos hicimos buenos amigos, aunque luego no tan buenos, pues es el hombre más sinvergüenza que se puede usted imaginar. Y yo eso no lo soporto. No puedo darle la mano a un hombre que no tiene reparos en ser infiel en sus relaciones conyugales. Bien es cierto que para la mayoría de los hombres una mujer no basta pero no es mi caso: yo soy casto. Tengo mi trabajo y con eso me basta. Estoy seguro de que podría contentarme con eso si fuera preciso, y es que todos los grandes artistas son puros. Así ha de ser. Los más grandes. La energía humana no debe malgastarse de ese modo. Es preciso preservarla, y así uno tiene la fuerza de un tigre para el trabajo. Y hay que pintar y pintar y pintar. No queda más remedio. Sí, ¡soy casto!

Exaltado quizá, pero casto, ha quedado claro.

¿Qué hubiera sido de Sorolla sin Clotilde? ¿Habría llegado él donde llegó sin el cuidado constante de su amada? Según quienes le conocieron mejor, Sorolla por sí mismo no habría alcanzado el lugar principal que logró en el arte. Escribe Huntington en

sus diarios: «Mi pobre y querida Clotilde. Ha tenido que soportar todo el peso de la familia y de convivir con un genio, y su menudo cuerpecillo ha librado casi tantas batallas como el de su eminente marido. Sin ella, Sorolla seguramente no habría llegado a donde ha llegado».

¿Qué camino habrían tomado sus vidas si no se hubieran conocido aquella tarde en el estudio de fotografía, si tiempo después él no le hubiera regalado aquel dibujo con la inscripción: «Siempre de mi Clotilde seré»? ¿Se habría dejado Joaquín arrastrar por la vida bohemia? ¿Habría abandonado a su mujer por París, como Rusiñol? ¿Habría sido de los que convertían en amantes a sus modelos? ¿O se habría terminado casando con una sobrina treinta años más joven, como Anglada Camarasa? ¿Y Clotilde, habría sido feliz de haberse casado con algún rico empresario agrícola retratado por su padre? Todo esto no es posible saberlo, pero lo que sí podemos hacer es extraer algunas ideas sobre cómo conservar el amor de una persona toda la vida:

Que para amar es necesario admirar a la persona amada;
que hay que tratar de vivir la misma vida para entenderse;
que de vez en cuando es preciso regresar a ese lugar idealizado en el recuerdo —llámese Asís— en busca de «los apasionados besos»;
y que, aunque todo lo demás funcione, no nos confiemos, pues no hay que olvidar que ser la mujer de un artista es muy difícil.

Decálogo del buen marido, según Sorolla. Una suposición

1. Sé detallista. Nunca está de más un gesto de amor, un ramo de flores, un vestido. Cuando yo estaba fuera, me encargaba de que Clotilde recibiera flores a menudo: violetas, claveles, azahar... Colores que le iban bien a su tez pálida. Recorría de arriba abajo las galerías de París para encontrarle un vestido a su gusto. Bueno, al mío, porque a ella todo gasto le parecía innecesario. En el hotel me deleitaba imaginando que posaba para mí con el vestido. A veces incluso retrasaba el regreso a España, pendiente de la confección de alguna prenda. Lo que pasa es que con mi mala cabeza nunca me acordaba de su talla y tenía que escribirle para reclamársela, así que las sorpresas al llegar a casa estaban descartadas.

2. Sé fiel. Jamás dudé del amor de Clotilde, y espero que ella no lo hiciera del mío... Aunque a veces me manifestó su temor a que me dejase llevar por la bohemia, tan frecuente en mi gremio. ¡No sabía ella bien lo lejos que me sentía yo de esos holgazanes! Aunque estuviéramos distanciados, ella siempre estaba presente en mi corazón para mostrarme el camino correcto.

3. Disfruta del tiempo que estéis juntos. Se entiende por juntos compartir un mismo espacio donde sea posible al menos establecer una conexión visual. A veces, cuando estaba concentrado en mi pintura, me volvía hacia el sofá donde Clotilde leía o cosía. Cuatro de cada cinco veces, ella me estaba mirando.

4. Está bien comunicarse, pero no hace falta que le cuentes todo. Aunque en mis cartas a Clotilde hay momentos en los que puedo parecer apesadumbrado, solo le contaba una pequeña parte de mis desánimos. En cambio, trataba de compartir con ella mis alegrías y mis ilusiones, pues ella era mi confidente y mi mejor consejera. «Es muy difícil ser la mujer de un artista», me dijo una vez Clotilde. En mi opinión, el entendimiento entre una pareja no depende del volumen de cosas que se cuentan.

5. Cuida tu lenguaje, pues las palabras hacen el cariño. Jamás, ni en los momentos más difíciles, Clotilde y yo nos faltamos al respeto. Yo la llamaba mi flaca, o mi fea. Lo primero era cierto: Clotilde tenía una cintura fina que se redondeó con la maternidad y que yo adoraba. Lo segundo era una broma que a ella le divertía, porque a veces decía que se sentía poca cosa para mí. ¡Ni que fuera yo un adonis!

6. Olvida los rencores. No conserves esos agravios tontos que ya están olvidados. Nada daña más una relación que ese inútil combate en el fango por las cuestiones más intrascendentes.

7. Busca su sonrisa. ¿No dicen que el sentido del humor es el mejor suavizante para la pareja? A Clota le gustaba mucho bromear, y a mí que se riera con mis picardías. Era más positiva que yo, que a veces me dejaba llevar por la angustia. Decía que reírse de las preocupaciones era como tomarse unas pequeñas vacaciones del problema. Una frase de optimista, de acuerdo, pero razón no le faltaba...

8. Nunca pienses que tu relación es provisional, porque entonces lo acabará siendo. Al contrario, confía en que tu amor es para siempre, aun en los peores momentos. Si te asalta la duda, piensa que solo el ejercicio de reflexionar sobre eso que no funciona es ya un acto de amor.

9. No enredes con la imaginación. La vida no es lo que tú supones que es, sino lo que en realidad sucede. Uno es tan feliz o tan infeliz como cree serlo. Y si te gusta hacer castillos en el aire, añade a tu pareja a esas fantasías.

10. Salid y divertíos. En este punto siento no poder daros más indicaciones porque Clotilde y yo no somos el mejor ejemplo, aunque no muchas mujeres de nuestro tiempo podrían decir que estuvieron en Italia, París, Londres y Nueva York.

4

Cómo amar tu tierra (aunque a veces duela)

Cuando en la escena X del acto IV, acabando ya el drama, el joven Máximo agarra por el cuello al pérfido Pantoja y le arroja sobre un banco, Ramiro de Maeztu, pistola en ristre, se puso en pie en el paraíso y gritó: «¡Abajo los jesuitas!». Esta no fue la única interrupción de *Electra* el día de su estreno, el 30 de enero de 1901.

La nueva obra de Galdós había suscitado tal expectación en Madrid que muchos escritores, artistas y políticos se dieron cita en el Teatro Español aquella noche. Hubo aplausos, abucheos y alusiones al autor. Algunos rompieron a cantar la *Marsellesa*. Otros de poco hablar, como Azorín, pegaron un respingo cuando apareció el espectro de la madre de Electra. Sorolla era de los que pedían silencio.

En este drama sobre una joven de padre desconocido acogida por una tía rica, enamorada de un hombre de ciencias liberal y manipulada por un fanático, don Salvador Pantoja, para que ingrese en un convento, muchos quisieron ver el conflicto entre dos Españas. La anquilosada en el pasado, lastrada por el clero y los reaccionarios, y la que trataba de abrirse camino hacia el fulgente porvenir del que disfrutaban otros países europeos.

Al caer el telón, «el frenesí se apoderó del sector adicto de los espectadores, que eran mayoría», cuenta Baroja en sus *Memorias*.

Galdós tiene que salir catorce veces a escena. Los hombres agitan sus sombreros, entre ellos el regeneracionista Canalejas, que será tiroteado casi doce años después por un pistolero anarquista, y el futuro Nobel Jacinto Benavente. Valle-Inclán, según Baroja, lloró durante la representación. No se descarta que las lágrimas fuesen uno de sus habituales golpes de efecto. Algunos compararon el escándalo con el estreno en París de *Hernani*, de Victor Hugo, que enfrentó a románticos y clasicistas, aunque después se supo que los altercados fueron preparados por el propio Hugo y unos agitadores profesionales.

En la calle también se forma un barullo tremendo. Una multitud vitorea al autor, que es conducido en volandas hasta su casa. El desfile corea el himno de Riego. Galdós, sobrepasado, llega a temer por su vida. El general Weyler, infame estratega en Cuba, le cede su escolta. La crónica del liberal *El Heraldo de Madrid* relata:

> Los clericales, los ultramontanos captan las conciencias, amenazan las honras, absorben la riqueza, perturban los hogares, entristecen la vida, desvían la juventud, muestran el amor de la familia como pecado, enseñan a la mujer que su enemigo es el hombre, en negación nefanda de la naturaleza; corrompen la moral, elevando la mentira a sistema de conducta social; proclaman el principio siniestro de que el fin justifica los medios, dirigen al gobierno por el sendero de la coacción y de la fuerza, arrojan en nuestro suelo ensangrentado las semillas de la guerra civil, hacen de España la terrible excepción de Europa, la dolorosa excepción negra.

El Socialista dice: «Menos voces y más actos, menos gritar y más hacer, menos radicalismos en las frases y más en la acción. Deje-

mos de ser histéricos para ser hombres sanos, equilibrados y llenos de voluntad».

A la repercusión desproporcionada de *Electra* contribuyó el morbo del caso Ubao, sucedido solo un mes antes del estreno. Adelaida de Ubao era una joven rica y católica, hija de una viuda, que al parecer fue sugestionada por un jesuita para huir de su casa e ingresar en un convento. La madre denunció la captación de su hija por la comunidad religiosa, que habría tenido como único fin apropiarse de su herencia. El asunto llegó al Supremo. Los letrados fueron Nicolás Salmerón, tercer presidente de la breve Primera República, que sostuvo que el convento no tenía derecho a retener a la novicia; y en la defensa el liberal conservador Antonio Maura, quien en años sucesivos sería cinco veces presidente del Consejo de Ministros.

Electra se mantuvo más de cien días en cartel en el Teatro Español, algo inusual para la época, eludiendo algún que otro sabotaje. Enseguida se representó en todo el país y fue extendiéndose por Europa. Se vendieron más de diez mil ejemplares del libro en menos de dos meses y fue traducida a los principales idiomas. Se comercializaron caramelos, tónicos digestivos y objetos de uso común con el nombre de Electra. El restaurante de moda, Lhardy, llamó así a un nuevo postre. A la vez, los disturbios hicieron que la obra se prohibiera en varias diócesis. Hubo sobornos para suspender funciones y proclamas de obispos: «*Electra* es pecado mortal». Se apedrearon conventos y muchos jesuitas pidieron protección. El escándalo fue tal que el gobierno conservador del general Azcárraga fue sustituido por el liberal de Sagasta. El nuevo gabinete se conoció como Ministerio Electra. Para más inri, en la obra no se menciona a la Compañía de Jesús, ni a ninguna otra orden religiosa, ni siquiera aparece ningún jesuita. Don Benito estuvo fino, pero se convirtió en un héroe ines-

perado, a su pesar. Ni *Electra* era un alegato anticlerical, ni tampoco es que fuera la apoteosis de su producción literaria. Esto es España en 1901. Sorolla tiene treinta y ocho años y está a punto de alcanzar la cima de su carrera.

«Yo me voy al extranjero. Yo no tengo nada que ver con estas algaradas», dice Galdós a Baroja. A su amigo José María Pereda, que le felicita pero no comparte «el frenesí de las gentes que alzaron la bandera de la muerte y de exterminio contra ciertas cosas que nada tienen que ver con lo que sucede en el drama», le escribe: «Nunca sospeché que esta obra levantara tan gran polvareda. El día anterior al ensayo general creía firmemente, me lo puede creer, que el drama produciría poco o ningún efecto».

En una entrevista en el *Diario de Las Palmas*, declara don Benito:

> En *Electra* puede decirse que he condensado la obra de toda mi vida, mi amor a la verdad, mi lucha constante contra la superstición y el fanatismo, y la necesidad de que olvidando nuestro desgraciado país las rutinas, convencionalismos y mentiras, que nos deshonran y envilecen ante el mundo civilizado, pueda realizarse la transformación de una España nueva que, apoyada en la ciencia y la justicia, pueda resistir las violencias de la fuerza bruta y las sugestiones insidiosas y malvadas sobre las conciencias.

¿Qué ocurrió? ¿Por qué una obra como *Electra* causó tal escándalo en la sociedad española? Andrés Trapiello responde en *Los nietos del Cid*:

> Sabemos, desde luego, que la dividió en dos mitades. En un lado, la conservadora, dominada por los prejuicios y el funebrismo, por el confesionario y la tradición, y, en el otro, el fermento raciona-

lista, administrado por la ciencia y la limpia electricidad. A un lado los curas, los jesuitas, el beaterío; al otro, los ingenieros de caminos, los darwinistas, la ciencia médica, la higiene sexual.

Apenas dos semanas después de aquella noche eléctrica, unos jóvenes escritores que habían presenciado la accidentada función, vestidos de luto y con altos sombreros relucientes, se dirigen con aire grave al cementerio de San Nicolás, pasada la estación del Mediodía (hoy, de Atocha). «Los transeúntes —narra después Azorín— miraban curiosos esta extraña comitiva que iba a realizar un acto de más trascendencia que una crisis ministerial o una sesión ruidosa en el Congreso». Azorín y los hermanos Baroja, entre otros, depositan unos ramos de violetas en la tumba de Larra, y leen un discurso en el que declaran su admiración por el escritor «por su espíritu de honestidad permanente e irreductible, contra todo lo absurdo, lo ilógico y lo incoherente en la vida española».

El acto cristaliza, en marzo, en una revista bautizada con el nombre de *Electra*, donde firman Manuel y Antonio Machado, Valle-Inclán, Maeztu, Baroja, Azorín, Juan Ramón Jiménez, Blasco Ibáñez... Casi todos ellos serán retratados por Sorolla. La aventura dura poco, pero el deseo de transformar el país los une. Todos están preocupados por lo que se conocía como «la enfermedad de España».

¿En qué consistía esa enfermedad? Sin ánimo de entrar en una quisquillosa radiografía, repasemos algunos de sus síntomas. En 1900, España tiene dieciocho millones seiscientos mil habitantes. Una cuarta parte de los recién nacidos no alcanza el año de vida, debido en buena parte a las penosas condiciones higiénicas del país. Las infecciones del aparato digestivo provocan el sesenta por ciento de las muertes y la esperanza de vida es de

treinta y cinco años. Entre los principales males que impiden el desarrollo cabe nombrar el latifundismo (sobre todo en el sur). Siete de cada diez españoles trabajan en el sector agrícola o ganadero, en unas condiciones de vida miserables. «El odio de estos labriegos acorralados, exasperados, va creciendo, creciendo», escribió Azorín en su *Andalucía trágica*. El sesenta y tres por ciento de la población no sabe leer ni escribir (setenta y una de cada cien mujeres y cincuenta y cinco de cada cien hombres), y en algunas provincias, como Jaén o Granada, se supera el ochenta por ciento, cuando en Francia esta cifra es del veinticuatro por ciento. Menos de la mitad de las niñas españolas, un cuarenta y cinco por ciento, está matriculada en las escuelas primarias, a pesar de que la Ley Moyano de 1857 había instituido la enseñanza obligatoria y gratuita desde los seis hasta los nueve años. En 1900 había una sola mujer doctora en la universidad y apenas cuarenta cursaban bachillerato en toda España.

El desarrollo de la industria es escaso, salvo en Cataluña y en el País Vasco. El transporte y las comunicaciones son ineficientes fuera de los núcleos urbanos, como experimentará Sorolla en sus viajes por el país. Hay dos partidos políticos, el conservador y el liberal, que se turnan en el poder, aunque apenas se diferencian entre ellos. Si acaso, entre los conservadores hay más nobles, y entre los liberales, más intelectuales y periodistas. Ni los unos ni los otros acometen las reformas estructurales necesarias para modernizar el país. A fin de cuentas, ambos consienten el caciquismo y los pucherazos electorales. Cuando cumple dieciséis años y asume las funciones constitucionales de jefe de Estado, en 1902, Alfonso XIII escribe en su diario:

> Me encuentro el país quebrantado por nuestras pasadas guerras, que anhela a alguien que lo saque de esa situación. La reforma

social a favor de las clases necesitadas, el ejército con una organización atrasada a los adelantos modernos, la marina sin barcos, la bandera ultrajada, los gobernadores y alcaldes que no cumplen las leyes, etcétera. En fin, todos los servicios desorganizados y mal atendidos.

En este ambiente, Sorolla se convierte en el retratista de moda de la nobleza, la alta burguesía y los intelectuales. Cada año duplica y triplica sus ingresos. En 1905, gana ciento cincuenta mil pesetas anuales, una cifra al alcance de muy pocos. Vive en el pasaje de la Alhambra (entre las calles de San Marcos y Augusto Figueroa, hoy desaparecido), en el magnífico estudio con luz cenital que perteneció a su maestro Jiménez Aranda, quien le deja además sus alumnos con esta recomendación: «Aprended de este hombre que, aun joven, sabe mucho y sabrá enseñar». Le preocupa el trajín político del país, pero se siente ajeno a los cenáculos intelectuales. En sus obras de los últimos años hay temas morales y sociales porque son los que triunfan en el Salón de París y otorgan un prestigio, pero no es su intención plantear juicios críticos. La pintura histórica ha sido sustituida por la nueva moda de retratar la vida cotidiana con cierta denuncia social. Los grandes personajes ahora son, como dijo un crítico de la época, «marinos tristes, pescadores melancólicos y chulos filosóficos».

A veces no le queda otra que ponerse el frac y acudir a algún banquete o al estreno de una zarzuela con su amigo Mariano Benlliure. Es una labor «comercial» que no le resulta cómoda pero que tampoco se le da mal. Eso sí, a diferencia de Benlliure, él no es partidario de colarse en el camerino de las coristas. Sospecha de esas rápidas familiaridades de la capital, donde, como decía Baroja, cualquiera podía vivir solo con ser gracioso y «con una quintilla bien hecha se conseguía un empleo para no ir nun-

ca a la oficina». Si hay que hacerse una foto, posa con cierta resignación. Prefiere el ambiente provinciano y apacible de Valencia, el del arroz y tartana de Blasco Ibáñez. Y, sobre todo, desea que llegue el verano para irse a pintar el mar al Cabañal.

Si los cuadros hablasen, nos gustaría saber qué diría el retrato que Jiménez Aranda le hizo a Sorolla en 1901. Podemos verlo en el Museo del Prado. Sorolla, con un blusón abierto sobre una camisa de cuello amplio, sostiene la paleta en su antebrazo izquierdo. En el dedo anular brilla su alianza de casado. Parece que acaba de detenerse un momento para volverse y mirar al espectador. Tiene la barba descuidada y un semblante serio. Pocas veces sonríe. Cuando pinta se mete de tal manera en el cuadro que está «como poseído por un eterno cabreo proteico», según su biógrafo Abelardo Muñoz. Sostiene una mirada feroz que no invita a la complacencia. Un pequeño lazo rojo destaca en el ojal de su blusón. ¿Qué diría sobre el estado de la nación el protagonista del cuadro?:

> A mí no me mezcléis con esos escritores de propósitos trascendentes. Amo a mi patria, por supuesto, pero no entro en esas polémicas que hoy soplan de un lado y mañana del otro. Voy a lo mío, que es la pintura. ¿Que si quiero denunciar los males de mi país? Mirad, yo pinto, los demás que interpreten. No es jactancia, es que no se puede hacer de otra manera. No estoy para andar de cafés. Si acaso, me encontraréis en la tertulia del Círculo Valenciano. Tampoco encuentro mayor sintonía con los escritores de mi generación. Ni siquiera se ponen de acuerdo en una cuestión tan tonta como es si forman un grupo o no. En cuanto te das la vuelta, estos nuevos intelectuales te clavan

la navaja por la espalda. Pienso, como mi amigo Aureliano de Beruete, que el país cambiará con el transcurso del tiempo. Escuela y despensa, sí, pero siete llaves al sepulcro del Cid, como dice Joaquín Costa, son demasiadas vueltas. Hay que instruir, estamos de acuerdo, pero también hay que educar el carácter, dejarse de libros y academias y salir al aire libre, contemplar la naturaleza y hablar con las gentes. Creo que la Institución Libre de Enseñanza ha de formar a los hombres y mujeres que transformarán este país. «Abre bien los ojos para que te entren bien dentro las cosas y grandezas morales y materiales de este pueblo en formación», me dijo un día Giner de los Ríos. No me confundáis con Blasco Ibáñez, que es un exaltado. Quien mucho habla acaba pecando de languidez. El trabajo es lo único que agudiza el ingenio. Estoy cerca de cumplir los cuarenta años y me siento en plenitud. Tengo hambre de pintar como nunca he tenido, me lo trago, me desbordo, creedme, es ya una locura.

Los designios oficiales contribuyen a alejar a Sorolla de sus contemporáneos, esos que después serán conocidos como la generación del 98. En 1900, la comisión española para la Exposición Universal de París rechaza el cuadro de Zuloaga *Víspera de la corrida*. Es *Triste herencia*, de Sorolla, el lienzo que representará a España. La historia de este cuadro es la siguiente. Una mañana de verano, el pintor estaba ocupado en un boceto de pescadores en la playa del Cabañal y distinguió a lo lejos, cerca de la orilla, a un grupo de niños desnudos junto a un sacerdote solitario. Eran los niños desheredados del Hospital de San Juan de Dios, los ciegos, los tullidos, los tarados, los leprosos. A Sorolla le causó tan penosa impresión aquella escena que enseguida pidió permiso para pintarla al natural. «Es el único cuadro triste que he pintado —dijo—. Al pintarlo sufrí de manera indecible. Nunca haré otro similar».

Parece que el pintor no quedó contento con el resultado. Sus amigos le convencieron para que lo terminase y enviase a París, cambiando su nombre original de *Los hijos del placer* por el de *Triste herencia*, quizá a instancias de Blasco Ibáñez. Varias veces le preguntaron por el significado de la pintura. Él rechazó cualquier interpretación más allá de las figuras, la luz y el color de la escena representada. «El verdadero misterio del mundo es lo visible, no lo invisible», dijo Oscar Wilde.

Además de retratar a las élites, Sorolla se convierte en el artista popular, el pintor de la vida elemental y sencilla de las gentes del mar y del campo. Le gusta el cantar de Antonio Machado: «Nunca perseguí la gloria / ni dejar en la memoria / de los hombres mi canción; / yo amo los mundos sutiles / ingrávidos y gentiles / como pompas de jabón. / Me gusta verlos pintarse / de sol y grana, volar / bajo el cielo azul, temblar / súbitamente y quebrarse». El optimismo de su pintura se opone al tenebrismo de la de Zuloaga y a la «España negra» de Darío de Regoyos, esa España subyugada por la superstición y las costumbres atávicas. La alegría de vivir que muestra Sorolla en sus cuadros, incluso en *Triste herencia*, a pesar de la tragedia, molesta a unos cuantos que critican su pintura por frívola y facilona. La decadencia de la que hablan los intelectuales parece que no coincide con la realidad de la calle. Según Baroja, se daba en España una tendencia a la ilusión propia del país que se aísla: «España entera, y Madrid sobre todo, vivía en un ambiente de optimismo absurdo. No había curiosidad por lo de fuera. Todo lo español era lo mejor». De esta manera, Sorolla queda sin pretenderlo en mitad de la «España blanca».

Unamuno es quizá quien con más inquina ataca a Sorolla. Llama «pinturería», y no pintura, a la intensidad de la luz y los

colores. Cree que «quienes tienen los ojos sanos no necesitan demasiada luz». La «España negra» que pretende regenerarse tiene que convivir con la miseria de la picaresca, del hambre, de los tejemanejes de *La Celestina*, los bufones de Velázquez y los *Caprichos* de Goya, de los golfos que duermen en las cuevas del Príncipe Pío en *La lucha por la vida*, de Baroja, o de los chulos y chulas de Gutiérrez-Solana.

La maledicencia de Baroja, que no habló bien de casi nadie, tiene gracia, pero la de don Miguel lleva bilis:

> En una de mis recientes conversaciones con Sorolla —que es, sin duda, el pintor español que más gusta en España, y también el que gana más dinero con su arte—, se me quejaba de esa predilección que parecen tener otros pintores por buscar lo trágico y lo triste de nuestra patria, lo que pasa comúnmente por manifestaciones de su decadencia, aunque sobre esto de la decadencia habría mucho que discutir. Busca él, en cambio, cuanto represente salud, alegría, fortaleza y sanidad de vida y lo pinta a pleno sol. Hasta en aquellos pobres niños que van, bajo un chorro de luz de sol [se refiere a los de *Triste herencia*], a bañar sus cuerpecitos escuálidos en el mar redentor, se ve una tendencia a la salud...

Según Unamuno, la España que refleja Sorolla es un país que disfruta el presente a pesar de las calamidades. Es decir, una España irreal. ¿Qué es eso de pintar las sombras con violetas y blancos en vez de con negros? ¿Qué es eso de pintar al aire libre para captar los efectos de la luz al natural?

Por su parte, Valle-Inclán, el «actor de sí mismo», no quiere quedarse atrás, y dice acerca de Sorolla:

Solamente un perfecto y vergonzoso desconocimiento de la emoción y una absoluta ignorancia estética han podido dar vida a esa pintura bárbara, donde la luz y la sombra se pelean con un desentono teatral y de mal gusto. Por una quimérica e inverosímil semejanza, esa pintura de ocre y de violeta me ha dado siempre la emoción antipática y plebeya de dos borrachos de peleón disputando a la puerta de una taberna.

En cambio, a Zuloaga, paisano y protegido de Unamuno, se le incluye en el grupo de los defensores de la españolidad más honda, esa que «está por descubrir». Según Unamuno: «Zuloaga no nos ha dado el ligero engaño de un espejismo levantino, de un *mirage* suspendido sobre el mar latino; Zuloaga nos ha dado en sus cuadros, llenos de hombres fuera del tiempo y de la historia, un espejo del alma de la patria». Esa patria en la que el poeta belga Émile Verhaeren y el pintor Darío de Regoyos ven «dolores, procesiones, pobreza, cánticos improvisados y toros estocados» donde otros, más allá de los Pirineos, suspiran por su primitivo exotismo.

La división de Unamuno entre una manera y otra de ver la vida es tajante. Para él, «lo austero y grave, lo católico de España, en el más amplio y hondo sentido de la voz catolicidad», está en los cuadros de Zuloaga, no solo por los asuntos que elige, «sino por la manera sobria, fuerte y austera de ejecutarlos, por su severo claroscuro». Y la otra España, «la España pagana y, tal vez en cierto sentido, progresista, la que quiere vivir y no pensar en la muerte», es la que se encuentra en la pintura de Sorolla.

De todo lo dicho, lo que más molesta a Sorolla es que le llamen pagano.

Qué manía, la de don Miguel, esta de calificar a Valencia como una tierra pagana y libidinosa —piensa—. Son estos pesimistas de la li-

teratura quienes han teñido de negro el campo de mi arte. Llega uno a dudar si al nacerle un hijo debe darle un tiro o dejar que viva en esta oleada de tristeza. Casi no hay libro donde no se encuentre un neurasténico, ni cuadro donde no aparezca un enfermo. En fin, no seré yo quien sucumba ante estos cuervos de la fatalidad. Mi pueblo no se merece vivir en esta falsa atmósfera. No digo que ahora España sea el mejor país del mundo en todos los órdenes. ¡Pero tampoco es verdad que estemos en un estado tan lamentable!

La mayoría de las veces, la historia entre dos personas dispuestas a no entenderse tiene una faceta absurda, semejante a ese juego de niños en el que uno dice sí y el otro no, hasta que el primero cambia el sí por un no y el segundo hace lo propio para continuar la secuencia. Es el ego lo único que los aleja. «Nosotros, losególatras del 98...», dijo Unamuno. En el fondo, los dramas internos le preocupan a don Miguel mucho más que los nacionales. «No creo más que en la revolución interior, en la personal, en el culto a la verdad». Esta sentencia de Unamuno podría firmarla Sorolla.

En mayo de 1912, Sorolla está en Salamanca y cena con Unamuno, rector de la universidad. A la mañana siguiente empieza a pintar el retrato del escritor. Quiere incluirlo en su serie de efigies de españoles ilustres, «la aristocracia del espíritu», los llama Pérez de Ayala. Pinta a Unamuno de pie, con un traje oscuro, las manos en los bolsillos y una pierna adelantada, sin fondo. Está de perfil y solo se le ve medio rostro. La postura sugiere arrogancia. El cuadro está sin acabar. Quizá Sorolla pensaba terminarlo en su estudio, pero no hay constancia de ello. A veces, cuando consideraba que ya había captado lo que quería, dejaba el cuadro sin terminar de definir, aparentemente inconcluso. Tampoco Unamuno menciona su encuentro con el pintor al que tanto criticaba. Ya no volverán a verse.

Sorolla inició esta secuencia de retratos con Galdós en 1894, el año en que pinta *La vuelta de la pesca* que tanto impresiona en el Salón de París. Esta imagen de Galdós es la que después imprime la Fábrica de Moneda y Timbre en los billetes de mil pesetas. En 1911, Sorolla le requiere de nuevo. A principios de año, el escritor no se encuentra bien. Lleva meses con una gripe persistente. Por fin, escribe a Sorolla: «Mi querido amigo: creo que el lunes podré estar a su disposición». Se ven en el estudio del pintor, en su recién estrenada casa del paseo del Obelisco. Sorolla siempre tiene las ventanas abiertas y en la estancia hace frío. Mal momento para un Galdós convaleciente, que además ha perdido bastante visión. Hace pocos meses ha quedado en tercer lugar en las elecciones generales, al frente de la Conjunción Republicano-Socialista, tras el liberal Canalejas y el conservador Maura. Galdós observa algunos ejemplares de sus obras en la biblioteca de Sorolla. *Ángel Guerra*, *Nazarín* y varios *Episodios nacionales* en la edición ilustrada en la que participaron amigos de Sorolla como Arturo Mélida y Aureliano de Beruete.

—Le diré, don Benito, que hago mío el lema de su exlibris, *Ars Natura Veritas*. El arte refleja a la naturaleza, sí, señor, y quien pretende lo contrario no es más que un farsante —dice Sorolla.

—La honestidad, querido amigo Joaquín, la honestidad...

—Siéntese aquí, delante de mi escritorio, tal cual está. No se quite el abrigo ni los guantes. Esta bufanda blanca nos va a venir muy bien para darle luz a la escena.

—Como usted quiera.

—Y dígame, don Benito, ¿se le fueron ya las ganas de meterse en política?

—Fuerzas van quedando pocas, pero no es cosa de ganas este sacrificio. Porque fíjese que buena parte de las calamidades de

estos tiempos se dan porque no intervienen en política los que pueden purificarla y encauzarla, y así está España dominada por ignorantes y malhechores...

—Manténgase ahora como está. Míreme. Pruebe con una mano en el bolsillo. Con la otra, la del puro, aguante el bastón. Así está bien. ¿Decía...?

—Es como si una inundación invadiese los sótanos de una casa y los vecinos del principal se subieran al tejado diciendo: «¡Uf!, qué agua tan sucia. ¡Yo no quiero mancharme sacándola!».

—Pues así estamos.

—Prefiero y admiro a un carlista, a un clerical rabioso, antes que a un indiferente político... A los indiferentes los fusilaría.

—Moderación, don Benito, que todo se andará. Yo confío en que este rey sepa...

—No se engañe, querido Joaquín. Respeto su amistad con Alfonso XIII, pero ni este rey ni ningún otro hará que afrontemos estos tiempos tan inciertos. Es la nación la que debe actuar, la que tiene que levantarse y demostrar su autoridad a estos gobernantes que solo nos conducen a la resignación y al fatalismo.

—No le falta a usted razón, don Benito, el pueblo español es inteligente y tiene una gran fe, pero ¿es capaz de gobernarse?... En fin, dejémoslo estar. Y dígame, ¿qué tal va de la vista?

—Tengo previsto operarme en mayo de cataratas. Primero, el ojo izquierdo. Me dice el doctor Márquez que pronto veré mosquitos en el horizonte, y así lo espero, aunque no hay necesidad... De momento, sigo escribiendo al dictado. ¿Y usted, cómo se encuentra de salud?

—Con menos vigor del que me gustaría, don Benito, que ya los años se notan y la vejez pasa factura. Fíjese que a fines de año tengo previsto volver a Estados Unidos. Me piden allí tantos retratos que no puedo atenderlos todos. Pero, en fin, hay que mar-

char como se pueda y hasta donde se pueda, y pedir a Dios que no sea peor.

—Eso sí, yo no pienso dejar de fumar.

—¡Hasta ahí podíamos llegar!

¿Es amigo Sorolla del rey Alfonso XIII, como afirma Galdós? Todo el mundo conoce su fluida relación desde que el pintor le retrató por primera vez del natural en 1903, en un estudio para realizar el posterior retrato titulado *La Regencia*, donde aparece con su madre, María Cristina. Unos años después, en junio de 1907, cuando el monarca acaba de cumplir veintiún años, vuelve a pintarle. Quizá para desviar la atención de su aspecto melancólico o de su aire ausente, a Sorolla se le ocurre pintar al rey vestido con el uniforme rojo de húsares, la mano izquierda apoyada en el sable a modo de bastón. El colorido del uniforme real contrasta con el de los jardines de La Granja, donde Sorolla insiste en retratarle. No es común pintar a un rey con esa actitud en un posado al natural. Algún crítico califica el retrato como una «victoriosa temeridad». Valle-Inclán dice que el rey parece «un cangrejo cocido». ¿Será esa la grande y moderna evolución de la pintura?, se pregunta con sorna el escritor.

Desde entonces, Alfonso XIII y Sorolla se ven de cuando en cuando y se intercambian cartas. De manera tácita, se convierte en el pintor de la corte. Esto no quita para que en privado le diga a Clotilde que el rey es un modelo pésimo. A veces, un emisario llega a la casa del pintor y pregunta qué tienen para comer. «Dice su majestad que si hay paella, se apunta».

El rey aprecia a Sorolla y el pintor le tiene un gran cariño. Piensa que es un gobernante muy válido y que aún es posible educarle con ideas liberales que rompan su corsé palaciego, aunque lamenta que sea «trasnochador y muy aficionado al juego». Los mayordomos del palacio real tienen orden de que Sorolla no

espere cuando acude a visitarle. «Tratado ahora con interioridad —le dice a Clotilde en una carta de enero de 1917— es mejor aún, es un hombre incomparable, ameno y prudentísimo». En el escritorio de su casa, el pintor coloca una foto de Alfonso XIII a caballo con sombrero de plumas, firmada por el rey con evidente complicidad: «A don Joaquín Sorolla ¡suponiendo que le guste el contraste de luz!».

Sin duda, el pintor es hábil y no desaprovecha su posición privilegiada. Hay una carta en la que le pide al rey apoyo institucional para dos amigos artistas. Acaba su misiva así: «Perdonad, amado señor, mi atrevimiento, pero sabe Vuestra Majestad que mis amores son mi rey y mi arte». Sirvan estas palabras como pista del probable viraje ideológico de Sorolla, republicano de corazón según su amigo (con altibajos) Blasco Ibáñez.

La conversación con Baroja, durante su encuentro a principios de 1914, es bien distinta a la que mantuvo con Galdós. Don Pío también es convocado para la serie de españoles ilustres que Sorolla está realizando. Escritor y pintor no se tienen simpatía, aunque comparten más rasgos de los que creen. Así cuenta Baroja su cita con Sorolla en su libro de memorias, *Desde la última vuelta del camino*:

> Entre los pintores españoles se hablaba mucho a principios del siglo de Sorolla, y se decía que un señor Huntington, fundador de la Hispanic Society, de Nueva York, le había hecho unas proposiciones espléndidas para decorar la casa de la sociedad en América. Se dijo que iba a pintar retratos de personas conocidas de Madrid, y poco antes de la Primera Guerra Mundial me llamó, porque quería hacer un retrato mío. Me chocó, porque yo no creía que Sorolla tuviera ninguna simpatía por mí ni por mis libros.

Según Baroja, Sorolla es inteligente y quiere aparentar que se comporta con franqueza, pero en el fondo es «maquiavélico y de gran prudencia». Tacha al pintor de «roñoso» porque le sirve el azúcar en la taza para evitar que se ponga demasiado, o porque le cuenta que su hija derrocha los tubos de pintura y gasta el carmín de catorce pesetas en un par de días. Claro que hay que tomar estas observaciones con la medida barojiana. «Cuando Baroja dice lo que dice no hay que hacerle caso, sino reírse con él por la fantasía que pone en su mentira», escribió Juan Ramón Jiménez sobre don Pío.

Continúa Baroja relatando su encuentro:

> Sorolla era un hombre que, al menos conmigo, estaba siempre a la defensiva, como si yo tuviera algún interés en molestarle o en llevarle la contraria.
>
> Una tarde, al acabar su trabajo, me preguntó:
>
> —¿Qué le parece a usted el retrato suyo?
>
> —Me parece bien.
>
> —¿De verdad?
>
> —Sí, me parece bien.
>
> —¿No le encuentra usted ningún defecto?
>
> —Ya que me lo pregunta usted, le diré que esa sombra de la nariz quizá sea demasiado fuerte.
>
> —No, no; así es.
>
> —No, yo no digo lo contrario; pero me ha preguntado usted mi opinión, y se la doy.
>
> —Bueno, pues yo no borro la sombra.
>
> —Yo no le digo a usted que la borre.
>
> Al día siguiente, al comenzar de nuevo la sesión para el retrato, vi que el lienzo se hallaba colocado en otro sitio. Le miré, y le dije a Sorolla:

—Tenía usted razón; la sombra de la nariz no era demasiado fuerte. Puede ser que la luz del anochecer hiciera que a mí me lo pareciese.

—No —replicó Sorolla riendo—, he velado la sombra, porque, en vista de que usted se manifiesta dispuesto a reconocer sus errores, yo reconozco los míos.

Veamos ahora con detenimiento quién es ese tal Huntington, a quien ya hemos mencionado en varias ocasiones y que se convertiría en un personaje fundamental en la vida de Sorolla. Su nombre completo es Archer Milton Huntington. Nacido en Nueva York el 10 de marzo de 1870 con un peso de cinco kilogramos, su padre (en realidad, su padrastro) es uno de los hombres más ricos de Estados Unidos. Su madre, la atractiva Arabella Duval, se casó viuda con Collis Potter Huntington, un magnate constructor de ferrocarriles y barcos treinta años mayor que ella, hijo de granjeros, que había iniciado su fortuna vendiendo materiales de ferretería a los buscadores de oro en California.

Cuando Archer conoce al señor Huntington tiene catorce años. La nueva situación le causa cierta inquietud. Es tímido y está muy unido a su madre. Pero el astuto y enérgico señor Huntington le conquista enseguida: «Mi nuevo padre me hablaba de libros y yo le leía mis poesías. Él fue la primera persona que me dijo cosas agradables de mis escritos», dice Archer. Pronto el joven desarrolla un exquisito gusto por la cultura y una finísima ironía.

Por aquel entonces, estaba de moda entre los nuevos ricos estadounidenses comprar de forma compulsiva todo tipo de mobiliario, antigüedades y obras de arte de la vieja Europa. Hubo quien compró castillos enteros que fueron transportados a Estados Unidos, con sus arruinados nobles incluidos dentro. Archer,

de carácter discreto y algo taciturno, detesta esta ostentación. Como hemos dicho, escribe poesía, toca el piano y lee con devoción el *Mio Cid*. Su madre le habla de la historia de Francia y le lee novelas de Victor Hugo y Alejandro Dumas, pero él prefiere el *Amadís de Gaula* y el *Quijote*. Incluso escribe una novelita de aventuras con Rodrigo Díaz de Vivar como protagonista. Recibe clases de español diarias con una señorita de Valladolid y sus profesores particulares son del círculo hispanista. Con diecinueve años, tras intentar durante unas semanas dirigir el astillero de su padrastro, renuncia al cargo para dedicarse de lleno a la creación de un museo hispánico.

—No puedo entender cómo es posible que tu hijo quiera dedicar su vida a una civilización muerta y acabada, que además no le va a traer ninguna compensación —dice el señor Huntington a Arabella esa noche en su dormitorio.

—Ya te dije que desde pequeño está empeñado en vivir en un museo, no me preguntes por qué. Y Archer es muy testarudo... ¿Te importa apagar la lámpara, cariño?

No, no es un capricho pasajero. Realmente Archer Huntington sueña con vivir en un museo desde que a los doce años, en su primer viaje a Europa, visita la National Gallery en Londres. La conmoción es tal que asegura que no puede tenerse en pie. «Creo que un museo es la cosa más imponente del mundo. Me gustaría vivir en uno», escribe en su diario. Mientras continúa el viaje, recorta las estampas de cuadros que caen en sus manos, muchas de ellas de España, y construye un museo de papel con cajitas de madera. Unas semanas después, cuando visita el Louvre, se siente tan bien que le entran ganas de ponerse a cantar. «Había algo en todos aquellos objetos misteriosos que me turbaba y me emocionaba —anota—. Era como si, a toda velocidad, hubiera visitado muchos países y conocido a personas extrañas...

No sabía nada de pintura, pero tuve la intuición de que me encontraba en un mundo nuevo».

¿De dónde le viene a Huntington esa afición pertinaz por lo español? Él cuenta que la causa fue un libro que compró por azar en aquel revelador primer viaje a Europa, *Los zíncali*, del viajero George Borrow, sobre la vida y costumbres de los gitanos españoles. Luego leyó *La Biblia en España*, donde el mismo autor cuenta pícaramente sus aventuras vendiendo biblias protestantes durante la primera guerra carlista. Cuando su padre se convence de que el chico no está loco y realmente quiere dedicar su vida a acumular arte y libros, le da una parte de su fortuna y carta blanca con estas palabras: «Ya veo que es imposible quitarte esa idea de la cabeza, así que haz lo que quieras y hazlo bien».

Archer se pone manos a la obra. Para preparar su primer viaje a la Península aprende árabe con el fin de «comprender mejor España», comienza a traducir al inglés el *Cantar de Mio Cid*, estudia el *Manual para viajeros por España y lectores en casa*, de Richard Ford, y adquiere algunas nociones de medicina por si le sucede algún percance: los caminos del país a finales del XIX no están para bromas. El 5 de julio de 1892 pisa por primera vez su idolatrada España. «Mi amor por lo español ya estaba arraigado, pero mi cariño por los españoles floreció como algo hermosísimo», escribe en sus notas. Todo lo que ve alimenta su ensoñación —«mi museo ha de condensar el alma de España»— y entronca sin pretenderlo con los deseos de algunos intelectuales, después llamados «los del 98», que hablan de investigar el aspecto social del país para modernizarlo, pero sin empeñarse en «el disparate de permutar nuestra alma latina por el alma sajona».

Escribe Huntington en otro de sus viajes por el país:

¡Qué ignorancia tiene la gente con respecto a España! La visitan mucho menos y la encuentran menos cómoda que otros países y, cuando van allá, siguen un itinerario muy trillado y no hablan la lengua. España es para la mayoría de la gente un cliché de sentimentalismo y desprecio [...]. Para conocer este país hay que viajar por la España profunda, por las tierras yermas, antaño cubiertas de frondosos bosques y hoy habitadas por una población poco numerosa que conserva las tradiciones, que mantiene mejor que la de otros lugares la autenticidad de su carácter [...]. Estos admirables aldeanos conservan una independencia y un sentido de la verdad y de la honradez tan auténtico que a uno se le llena el alma de aire fresco y de integridad [...]. Con estas conversaciones aprendo mucho más de lo que puede enseñarme cualquier amigo más culto.

El 4 de mayo de 1908, Sorolla inaugura en las Grafton Galleries de Londres, no sin cierto recelo hacia los marchantes ingleses, una gran exposición con trescientos setenta cuadros. Tres años antes, Durand-Ruel ha mostrado allí por primera vez a los impresionistas. Nueve días después de la inauguración, Huntington pasea con placidez aristocrática por las salas de las Grafton. Si a Sorolla no le hubiera llamado la princesa Beatriz de Battenberg, madre de la reina Victoria Eugenia, para que le pintase un retrato justo la mañana en que Huntington andaba por allí, seguramente se habrían encontrado y podrían haber mantenido esta caballerosa aunque escueta conversación:

—Querido señor Sorolla, permítame presentarme. Mi nombre es Archer Huntington. Tenía muchas ganas de conocer su obra y estoy realmente impresionado.

—Se lo agradezco, mister...

—Huntington. Puede llamarme Archer. Me gustaría exponer sus cuadros en América. Soy presidente de la Hispanic Society.

Acabamos de inaugurar el edificio de nuestra sede en Nueva York. ¿Conoce Estados Unidos?

—Nunca he estado allí, pero estoy seguro de que podemos llegar a un acuerdo.

—Pues no le entretengo más, señor Sorolla. No me cabe ninguna duda de que su pintura triunfará en mi país. Mis agentes se pondrán en contacto con usted enseguida para organizarlo todo. Enhorabuena por sus éxitos.

—Gracias, mister Huntington.

Antes de irse, el hispanista estadounidense compra dos cuadros: *Los pimientos* y el *Retrato de Bartolomé Cossío*, con el que inicia una galería iconográfica de personalidades españolas que después pedirá a Sorolla que complete (a esta serie pertenecen los mencionados retratos de Unamuno, Galdós, Baroja, etcétera). Por lo demás, aunque la exposición en las Grafton ha sido promocionada por los reyes de España y el embajador español en su discurso inaugural dice que los cuadros de Sorolla representan la escuela española que «culmina con Velázquez y resurge —tras larga decadencia— con Goya», Sorolla no está satisfecho ni con el público —que es numeroso pero apenas compra y es «muy frío, muy correcto, muy educado, muy inglés», según Pantorba— ni con los críticos. En el catálogo, donde anota las cifras de venta de las obras, escribe los tres grandes fallos de la exposición:

Uno: la falta de consideración de los ingleses al no consultarle la forma en que iban a anunciarle, como «*the world's greatest living painter*» (el más grande de los pintores vivos), un eslogan comercial y ordinario que le repatea y que además les va a dar pólvora a sus críticos, que le acusan de «pintor oportunista» y cargan contra su «endemoniada facilidad» para pintar. La frasecita trasciende de tal manera que Ramiro de Maeztu escribe: «Probablemente se ha cometido un grave error al anunciarle en tér-

minos tan llamativos, como si se tratase de un fenómeno de circo ecuestre y no de un artista serio». Estos comentarios, insustanciales pero cada vez más comunes, afectan a Sorolla aunque trate de mirar para otro lado.

Dos: la mala calidad de las reproducciones en el catálogo.

Y tres: la repetición en el catálogo de que Sorolla está disponible para hacer retratos, lo cual no resulta muy elegante, aunque decenas de embajadores de medio mundo acuden para la ocasión con sus mujeres preparadas para posar.

«Hay que vivir con gran calma con esta gente —escribe a Clotilde—, muy correcta pero que desea exprimir bien el limón». A pesar de su presencia, de su esfuerzo en las relaciones públicas y de los banquetes en su honor, Sorolla no se encuentra a gusto. Las ventas no alcanzan ni la mitad de las de París y ruega a diario a Clotilde que viaje a Londres para estar con él. «Yo no puedo vivir solo», escribe a su amigo Pedro Gil.

La parte positiva de su estancia en Londres es la amistad que afianza con los pintores Sargent, Zorn y Alma-Tadema, con quienes cena en varias ocasiones; su visita a los frisos del Partenón en el Museo Británico, «solo por esto merece la pena el viaje», y, por encima de todo, el contacto que establece con Archer Huntington.

Aunque en realidad Sorolla y Huntington no llegan a encontrarse en Londres y el pintor tiene conocimiento del mecenas estadounidense a través de sus agentes, estos actúan con rapidez y a Sorolla le gusta mucho su propuesta. Le ofrecen organizar una exposición a primeros del año siguiente en la sede de la Hispanic Society de Nueva York, con todas las facilidades: Huntington se encarga de cubrir los gastos de transporte y seguros, no cobra alquiler por el espacio ni comisiones por las ventas, se encarga de editar un catálogo lujoso y se compromete a adquirir varias obras

importantes para su institución, pagando el precio marcado por ellas.

A Sorolla le atrae el pragmatismo del estadounidense. Este caballero, que no parece un nuevo rico al uso, suscita la curiosidad del pintor. Tiene muchas cosas que hablar con él. Decide ir a Nueva York cuanto antes. Calcula que puede reunir unos trescientos cincuenta cuadros para enviar a Estados Unidos. «Lo mejorcito de mi obra», le repite varias veces a su benefactor por carta. Unos días después de la oferta de Huntington, escribe a Clotilde, poniéndole la miel en los labios: «Hoy he decidido algo que creo de gran trascendencia para nuestro porvenir artístico en Nueva York, con ventajas admirables, ni lo de París se puede comparar... Creo que he encontrado a Dios hombre...».

A principios de enero de 1909, tras pasar unos días en París, Sorolla, Clotilde y sus hijos María y Joaquín embarcan en el transatlántico Lorraine en el puerto de Le Havre rumbo a Nueva York. Llegan el 24 de enero a las dos de la tarde. «Hemos tenido una travesía tranquila», le dice Sorolla al pintor William E. B. Starkweather, discípulo suyo en Madrid y devoto de Goya, que acude a recibirlos al puerto de Nueva York por orden de Huntington. Tras un fugaz paso por el Hotel Savoy, sobre la Quinta Avenida, para dejar sus maletas, Sorolla pide que le lleven de inmediato a las salas de la Hispanic Society donde se colgarán sus cuadros. Esa tarde se encuentra por primera vez con Huntington.

Durante los días siguientes, Sorolla transmite su frenesí laboral al hispanista y sus ayudantes. Está previsto que la exposición se inaugure el 4 de febrero. Poco antes, Huntington anota en su diario: «Sorolla está dispuesto a dejar que nos matemos, si tenemos empeño en ello. Lo único que le importa en este mundo es su arte. Da gusto». Está claro que enseguida hacen buenas migas.

Pero ¿qué pueden tener en común dos personas de origen tan dispar? Veamos algunas conexiones posibles.

Ambos tienen un carácter discreto, alejado de egocentrismos. No persiguen honores ni dejar un nombre para la eternidad. A Sorolla, ya lo hemos visto, le sobran las alabanzas. Lo único que le interesa es pintar y vender cuadros, para poder seguir pintando. Cuando a Huntington le preguntan por qué no pone su apellido a la sociedad que acaba de crear, contesta: «La raza humana está llena de creadores, pero lo interesante son sus actos, y no el nombre de un cadáver que se pudre en un cementerio. A diario tenemos ya demasiados nombres que recordar como para que convirtamos la mente humana en un cuaderno lleno de listas».

Coinciden en un apasionamiento sincero por España y sus gentes. Para Huntington el pueblo español, como ningún otro pueblo europeo, guarda «la esencia de la civilización occidental». Sorolla conoce bien ese sustrato popular, y en Valencia, no sabemos por qué, como dice Andrés Trapiello, lo popular «es doblemente popular».

Comparten un afán de perfección. «Si llego a tener un museo —había dejado escrito Huntington—, los empleados tendrán que conocer las obras y hasta los refranes, y haber visto las criaturas del país que conviven con el ser humano, desde la mula hasta la chinche...».

Les obsesiona el trabajo. Comentando la frenética actividad del pintor en la tarea de colocar los cuadros, Huntington escribe en su diario: «Trabaja como a mí me gusta trabajar y por eso hemos congeniado tan bien. Sin embargo, me parece que hasta he conseguido cansarle un poquito, y eso también me encanta».

Les molestan las distracciones no deseadas. Huntington se queja del tiempo que le hacen perder los almuerzos y las cenas

interminables, esas que además de desviarte de tu objetivo suelen tener efectos etílicos posteriores que te inutilizan por algunas horas. A Sorolla le ocurre igual.

A pesar de la nieve y el viento helador de esos días de febrero, la llegada de Sorolla a la Hispanic Society paraliza Nueva York. Es la primera vez que muchos neoyorquinos visitan el impresionante edificio estilo Beaux Arts —«ese opulento bastardo de todos los estilos», según Zola—, en Broadway, entre la 155 y la 156, por encima de Harlem. Decenas de vehículos colapsan la entrada a la explanada de la Audubon Terrace. A Sorolla ya le conocen como «el Sargent español». De hecho, durante su estancia en Estados Unidos, el pintor español se queda con muchos clientes de Sargent, que acaba de colgar el cartel de cerrado en su estudio con estas palabras: «Pintar un retrato puede ser bastante entretenido si uno no está forzado a hablar mientras trabaja... Qué tontería tener que entretener al modelo y parecer feliz, cuando uno se siente desgraciado».

La concurrencia es espectacular. Nunca antes se había visto tal movimiento de gente en la parte alta de la ciudad. El día de la inauguración, tras la presentación privada, asisten novecientas personas. Los «¡ohs!» y los «¡ahs!» rebotan en las baldosas del suelo, según las crónicas. Los cuatro primeros días la entrada fue por invitación. La primera semana acude una media de cuatro mil personas al día. El boca a boca va en aumento. Se forman grandes colas, y eso que las puertas están abiertas de diez de la mañana a diez de la noche. El penúltimo día de la exposición entran más de veinticinco mil personas y el último, más de veintinueve mil. Muchos se quedan fuera porque no cabe más gente en las salas. El 8 de marzo, día de la clausura, el gélido Nueva

York está que arde por otros motivos: miles de costureras industriales recorren las calles de Manhattan, como hicieron el año anterior, reclamando la igualdad salarial, la disminución de la jornada laboral a diez horas y un tiempo de descanso para poder dar el pecho a sus hijos.

Al comedido Huntington le sorprenden los comentarios «inteligentes y a menudo entusiásticos» que escucha en la exposición. Es el mayor éxito en la carrera de Sorolla. Vende cerca de ciento cincuenta cuadros y pinta numerosos retratos de hombres de negocios y políticos —entre ellos, el del presidente W. H. Taft en Washington—, sus esposas y a veces también sus queridas y sus perros. Así narra el orgulloso filántropo a su madre el éxito de la exposición:

> Los marchantes refunfuñaron entre dientes y me escribieron entusiastas misivas. Uno de ellos llegó a decir: «España se hundió tras la derrota que le infligimos, pero ha respondido con el rayo del arte». El aire estaba por doquier impregnado del milagro. La gente citaba el número de visitantes y tenía continuamente en la boca las palabras «resplandor del sol». Jamás había sucedido nada por el estilo en Nueva York [...]. Llovieron los encargos de retratos. Se vendieron reproducciones fotográficas en cantidades nunca vistas [solo del catálogo de mano de la exposición, con cien páginas y sesenta y cuatro ilustraciones, se despacharon veinte mil ejemplares].

Y a Sorolla ¿qué le parece el dulce beso de la fama? Hay una foto de aquellos días donde posa complacido, con una prestancia cinematográfica, en las escaleras de la Hispanic Society, la mano derecha en el bolsillo de la chaqueta y la izquierda escondida tras la espalda, seguramente con un puro. El verano

siguiente, cuando se encuentra al crítico de arte José Manaut Nogués en Valencia con motivo de la exposición regional y este le pide que le cuente su experiencia neoyorquina, Sorolla dice:

> En verdad fue un éxito extraordinario, amigo Manaut. La nieve caía constantemente. Hacía muchas semanas que los neoyorquinos no veían el sol. La gente estaba ansiosa de sol, y el sol lo llevé yo. Así es que la gente se dio en venir a mi exposición y en «comprar sol», y vendí todo el sol que llevaba y más que hubiera llevado. He pintado muchos retratos y a muy buen precio. Estoy satisfecho, muy satisfecho.

Tras cinco meses en Estados Unidos, con paradas para exhibir sus cuadros en la Fine Arts Academy de Buffalo y en la Copley Society de Boston, amparado por la Hispanic Society, y una rápida excursión con su mujer y sus hijos a las cataratas del Niágara, Sorolla y los suyos regresan a España con una bolsa de ciento ochenta y un mil dólares (unos cinco millones cuatrocientos mil dólares de hoy). Esa fortuna le permitirá comprar el terreno que se le antoje en el paseo del Obelisco y construir una casa a su gusto que, según cuenta Huntington a su madre, el pintor desea que se convierta algún día en museo.

En el barco de vuelta, Sorolla escribe emocionado a su nuevo amigo:

> Querido Archer:
>
> Hoy abandono América, quién sabe si no volveré más, mi último pensamiento es solamente para usted. Yo llevo el alma llena de agradecimiento por todo cuanto usted ha hecho por mí; yo sé lo que en mi vida como pintor supone lo realizado tan espléndi-

damente por la Hispanic Society, pero bien sabe usted que es difícil que mientras viva pueda borrarse de mi memoria como en la de mis hijos lo sucedido en New York. Media vida artística dejo en América y la que me reste la he de dedicar a mi caro y cariñoso amigo Archer, a quien abraza efusivamente como hermano,

<div style="text-align: right;">Sorolla</div>

La siguiente vez que Sorolla y Huntington se encuentran es en París, a finales de octubre de 1910, en el Hotel Ritz. Allí comienzan a cruzar ideas para el encargo de una gran decoración sobre España y sus regiones que Huntington quiere colgar en una nueva galería en el ala oeste del edificio principal de la Hispanic Society. En su diario, el estadounidense anota:

> Al final nos decidimos por una serie de paisajes de las provincias en la que se realzan los trajes típicos; Sorolla está encantado, porque una obra de tipo histórico le daba escalofríos, ya que le exigía investigar en cuestiones con las que no está familiarizado. En cambio este nuevo proyecto le deja libertad para elegir sus propios temas y detalles. Yo preferí no atar muchos cabos ni empeñarme en nada, esbozando sencillamente el tema de las provincias y dejando a Sorolla carta blanca. Se le llenaron los ojos de lágrimas y comprendí que el problema quedaba resuelto.

Por su parte, el pintor escribe a su mecenas al regresar a España: «Tengo llena la cabeza del hermoso encargo de usted para la Hispanic Society, y no dudo de que será una obra fuerte mía, así Dios lo permita».

Se trata de un proyecto único en el mundo. Sorolla acuerda con «Dios hombre» realizar un mural de sesenta metros de lon-

gitud por más de tres y medio de altura para decorar la sala de la biblioteca de la Hispanic Society, que se está construyendo. Las figuras serán de proporciones monumentales. Esta magnífica empresa le llevará a recorrer España durante siete años, entre 1912 y 1919. Al principio, Huntington propone un panorama histórico de España y Portugal, que no convence al pintor. Finalmente Sorolla se sale con la suya y hará su visión de las regiones y las costumbres de España.

En esta decoración gigantesca, Sorolla plasmará su idea de España. La norma que se repite a diario es evitar caer en el cliché del folclorismo, del país de pandereta, flamenco y toros que está tan extendido. «Ese equilibrio no es fácil», asegura. En realidad, la España de principios del siglo XX está atascada en ese estereotipo, a pesar del empeño de unos cuantos en dejar atrás los atavismos y abordar el tren del desarrollo en el que viajan a toda máquina otros países de Europa. El pintor se propone captar claramente, sin simbolismos ni literaturas, la psicología de cada región. «No busco filosofías, sino lo pintoresco de cada lugar». Y avisa, por si alguno lo pone en duda: «Aunque tratándose de mí no sea necesario decirlo, conste que estoy muy lejos de la españolada».

Cuenta Unamuno en *Por tierras de Portugal y de España* que esas gentes sencillas de las tierras que visita Sorolla no se explican las molestias que soporta el viajero, a no ser que estas se deban a alguna promesa o votos religiosos. A pesar de las incomodidades, los nuevos hombres del novecientos creen que hay que salir de las ciudades y «descubrir España». En esta aventura, Sorolla se ve a sí mismo como un quijote en busca del ideal pictórico, ese ideal que «un gran señor de nuestra hija América encomendó a un pequeño valenciano chico de cuerpo pero no de pequeña voluntad, ni diminuta alma».

La *Visión de España* de Sorolla es tan espectacular como aleatoria. El asunto le tiene contrariado. «¿Cómo pintar toda Castilla en solo catorce metros? ¿Y Galicia en tres? ¡Imposible!». A medida que recorre el país, el pintor se convence de que la verdad que él percibe no se corresponde con esa nota triste que ha invadido el arte y la literatura en los últimos años, quizá animada por la desafección política. La idea de España está distorsionada por lo que Sorolla llama «el extravío de los artistas». «Son ellos los enfermos, no nuestro pueblo», dice.

La dimensión del primer panel, sobre la fiesta del pan en Castilla (más de cincuenta metros cuadrados), supera al resto. Ancha es Castilla..., desde luego. Esto no quiere decir que el conjunto se vertebre en torno a esta región. Más bien, la elección de sus temas y paisajes obedece a la adecuación de la luz y a la disposición de su estado de ánimo. No hay un argumento razonado de por qué Sorolla pinta tal escena y tales tipos. Los trece paneles restantes, de diferentes tamaños, están dedicados a Andalucía —donde aparecen Sevilla (cuatro veces) y Ayamonte (Huelva)—, Aragón, Navarra, Guipúzcoa, Galicia, Cataluña, Valencia, Extremadura y Elche. Sin más explicación, Sorolla deja fuera regiones como Madrid, Murcia, Asturias, Canarias y Baleares, entre otras.

Basándonos en las cartas que durante sus viajes escribe a Clotilde casi de manera compulsiva, a continuación enumeramos algunas impresiones de Sorolla sobre el país que ve a principios del siglo XX. Sorprende, una vez más, el contraste del tono crítico de sus vivencias y su débil estado emocional con su apabullante optimismo a la hora de trasladar lo que ve al lienzo.

Las infraestructuras dejan mucho que desear:

El choque que produce en mi ánimo la carencia de toda civilización moderna no es para mi pluma. Entre esta o lo pintoresco, prefiero que todo sea borrado y quemado; no compensa el traje, la calleja, el tipo más o menos pictórico, a la ansiedad de todo cuanto uno quiere en este mundo. Tres días son necesarios para que llegue una carta mía a tu poder y seis para contestar... Todo esto estaría, si hubiera civilización, ¡resuelto en unas ocho horas de tren! ¡Pero, Señor, si no hay caminos, y es un pueblo de cerca de tres mil almas! [En La Alberca, Salamanca].

Los extranjeros vienen engañados. Desde Sevilla escribe:

Los mosquitos me dieron un rato malo esta noche. El hotel va llenándose de forasteros, pobres gentes que vienen engañadas, esperando conocer la Semana Santa y la Feria. Esta no sé lo que será, pero lo *jotro* [la Semana Santa] es una lata terrible que prometo no aguantarla toda pero que forzosamente he de ver.

En Castilla no se está cómodo:

He pintado todo el día y no estoy contento del trabajo [...], no sé lo que pasa aquí, pero atrae la severidad [...]. Estoy menos animado a continuar en Ávila, me fastidia lo castellano, es demasiado bárbaro.

A pesar de ello afirma que es la región que más le ha emocionado por su «conmovedora melancolía» y que «las cosas adquieren allí un vigor extraordinario: una figura en pie en aquella gran planicie toma las proporciones de un coloso».

En Sevilla la moral se relaja:

Hay alegría, bullicio, muchas flores y mujerío, como dicen los gachís de esta tierra, la más perdida del planeta. La enorme cantidad de sol debe ser la culpable [...], en fin, la moral no es sevillana [...]. Belmonte, el Gallo, esto es todo, nadie habla de otra cosa [...], no se oye más ruido que el repiqueteo de castañuelas, en una palabra es la pandereta y los cromos de las cajas de pasas de Málaga [tradicionalmente decoradas con escenas de flamenco y toros].

El regionalismo se está poniendo pesadísimo:

Cómo están de pesados y tontos con su catalanismo, es apestoso, tanta tontería, pues siempre serán *barrina del foster* [literalmente, «barrena del carpintero»], pero se divierten. Lo único que siento es entenderlos, pues les hablo valenciano y me cansa por ser más difícil encontrar las palabras de todo no hablándolo a diario [...]. He tenido días de grandes rabietas, y he decidido no pintar esta antipática Barcelona; lo triste es que me temo que en Valencia empieza a ocurrir lo mismo, pues el regionalismo se pone pesadísimo hasta tal punto que yo siento entender esta lengua [...]. Pobre país, ahora los catalanes, mañana otra cosa, y siempre lo mismo. Y lo triste es que el egoísmo lo toma todo sin entrañas.

El salvajismo no tiene remedio:

Hay que pensar lo que es esta Extremadura sin carreteras, ni puentes, en pleno salvajismo viven o vivimos, y si eso es artístico no deja de ser duro para la vida. Es un dolor que lo que llamamos artístico sea tan poco razonable para la vida. Todo el dinero de Huntington no es nada para lo que valen estas penas tan duras.

Y desde Plasencia:

Esto es aburrido y triste, lo último de un modo aterrador. El hombre más risueño y burlón no tiene más remedio que sucumbir al anodino medio.

Despreciamos lo nuestro:

Ahora que la voy viendo bien es cuando más me duele el desdén con que la tratan todos, sin excluirnos a los de casa. España es la nación menos conocida, menos estudiada y más maltratada del mundo. Yo he aprendido mucho, muchas cosas que ni aún sospechaba. Y eso que es un dolor que en España se esté acabando de perder lo pintoresco.

Por lo demás, de esta parte de su epistolario podemos extraer que las camas de las fondas son nefastas; la comida no le gusta; en Alicante «no hay vida»; lo auténtico es incompatible con el progreso; Murcia es «una pequeña Sevilla con tipos valencianos»; Granada supera a Sevilla en «belleza bravía»; París es un convento comparado con el «desenfreno del vicio barcelonés»; Elche con su palmeral no parece Europa; Valencia está bien solo como ciudad moderna, «pues lo antiguo es tan malo que no vale la pena conservarlo»; hay pequeños pueblos como Lagartera (Toledo), a los que «Dios hizo bien en no permitir llegar el ferrocarril»; nada iguala el olor del jazmín de noche, y se confirma una constante que traspasa épocas: las moscas son insoportables en todas partes.

A su modo, sin implicarse demasiado, porque lo primero es su pintura, Sorolla participa en ese cuestionamiento de la identidad española que recorre todo el siglo XIX, se adentra en el XX

hasta el fatal enfrentamiento y en algunos aspectos prevalece hoy en día. «Yo, el valenciano más español, he venido a demostrar la realidad de la existencia de las nacionalidades españolas», dice. A menudo, la realidad que contempla le da un cogotazo de pesimismo, pero a pesar de ello la luz de su pintura siempre sale victoriosa.

Así resume Sorolla el amor que siente por su tierra, aunque a veces le duela, en una entrevista que el periodista Francisco Martín Caballero le hace en 1913:

> No, España no es un pueblo tan caído, tan desdichado, que sea incapaz de levantarse. Tengo la firme convicción de que es España un pueblo capaz de redimirse. Soy un creyente de su cercano, muy cercano, resurgimiento, por varias razones. Porque conozco bien el país que estoy ahora recorriendo con detenimiento, estudiándolo para pintarlo [...]. Mi pueblo es un pueblo capaz de todos los milagros. Es un bulo esa España inquisitorial, esa España negra que nos pintan y nos describen. El pueblo español es un pueblo grande porque es inteligente y tiene además una gran fe. Y de tales cualidades hay derecho a esperarlo todo [...]. Me sorprendo de hallar una España sana, vigorosa, redimible, como cuadra a mi gran fe optimista, de optimista hasta la locura. Por eso hago esa obra con grande amor. Pintarla me fortalece, me conforta [...]. Lo defectuoso de mi país es lo oficial, no el pueblo. Bastará para redimirlo con barrer la suciedad de las esferas gubernamentales, de la gestión administrativa. El pueblo solo quiere vivir. No hay en España esas pavorosas cuestiones de que se habla. Vivir y dejar vivir. He ahí el problema capital, el problema único de mi país.

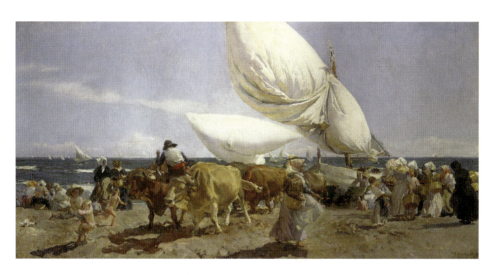

Sorolla «inventa» la playa de Valencia y hasta es posible fijar la fecha: 1894, el verano en que pinta *La vuelta de la pesca*, *¡Aún dicen que el pescado es caro!* y *La bendición de la barca*. *La vuelta de la pesca*, 1894. Buenos Aires, Museo de Bellas Artes (Album/sfgp).

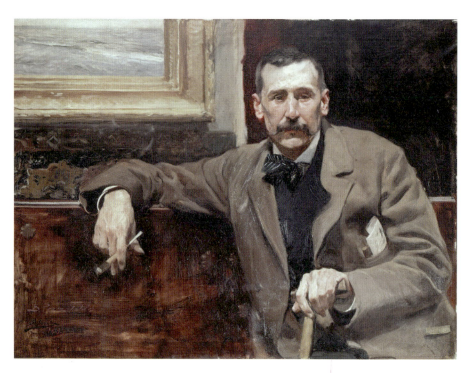

Sorolla inició esta secuencia de retratos con Galdós en 1894. Esta imagen del escritor es la que después imprime la Fábrica de Moneda y Timbre en los billetes de mil pesetas.
Retrato de Benito Pérez Galdós, 1894. Las Palmas, Casa-Museo de Pérez Galdós (Album/sfgp).

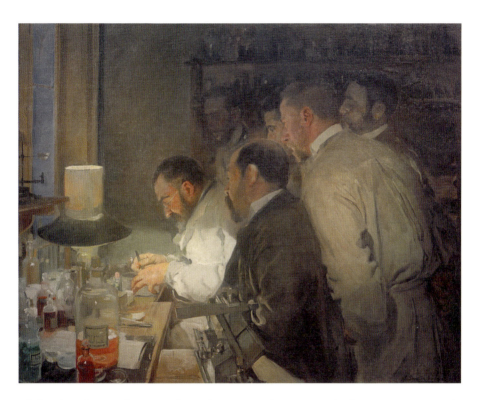

«Sobre los dos cuadros que Joaquín me pintó me gustaría decir que, aunque lo habitual era que el retratado fuese al estudio del pintor, él se empeñó en venir por las tardes a mi laboratorio. Decía que prefería "pintar las cosas donde están y a las personas en su atmósfera"».
Una investigación. El Dr. Simarro en su laboratorio, 1897. Madrid, Museo Sorolla (Album/akg-images).

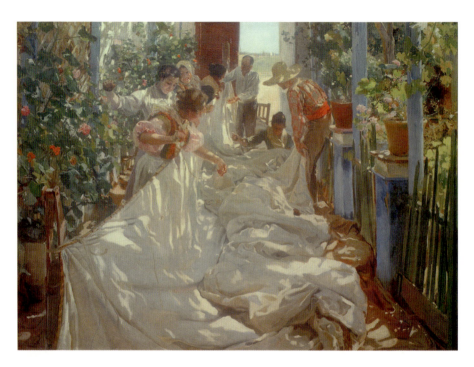

Empezó a pintar a esas gentes cosiendo la vela de un barco en un patio del Cabañal, donde el sol se colaba entre las hojas, en el verano de 1896. Lo terminó en diciembre, a tiempo para presentarlo en el Salón de 1897 y ganar medallas en París, Múnich, Viena y Venecia.
Cosiendo la vela, 1896. Venecia, Fundazione Musei Civici di Venezia, Galleria Internazionale d'Arte Moderna di Ca'Pesaro (Album/akg-images).

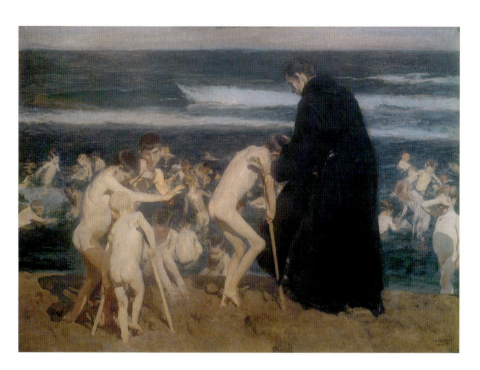

Una mañana de verano, el pintor estaba ocupado en un boceto de pescadores en la playa del Cabañal y distinguió a lo lejos, cerca de la orilla, a un grupo de niños desnudos junto a un sacerdote solitario. Eran los niños desheredados del Hospital de San Juan de Dios [...]. A Sorolla le causó tan penosa impresión aquella escena que enseguida pidió permiso para pintarla al natural.
Triste herencia, 1899. Valencia, Fundación Bancaja (Album/akg-images).

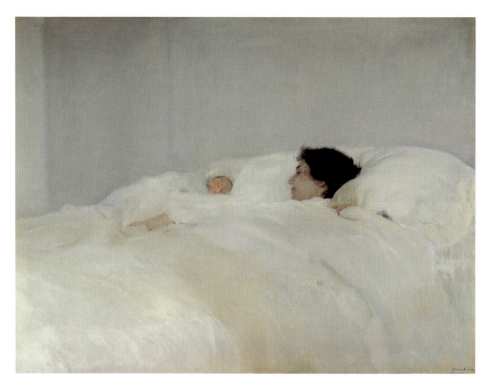

Casi exclusivamente a base de tonos blancos, Sorolla realiza su cuadro más misterioso: *Madre*. Comienza a pintarlo como un apunte en julio de 1895 con motivo del nacimiento de su hija menor, Elena, pero no lo termina hasta 1900, y lo presenta por primera vez en la Exposición de Bellas Artes de Madrid de 1901.
Madre, 1900. Madrid, Museo Sorolla (Album/Joseph Martin).

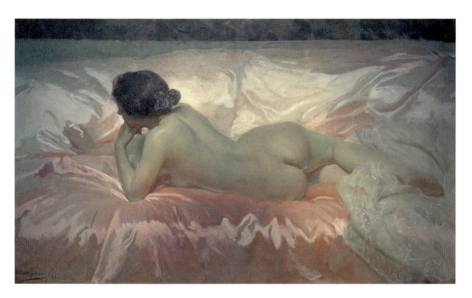

Vemos a Clotilde recostada boca abajo en la cama, las piernas ligeramente dobladas, el cabello recogido, plena de sensualidad a sus treinta y siete años. [...] Sorolla quiere igualar a su mujer con el mito erótico de las venus. No es difícil imaginarle en su papel de mirón disfrutando del posado de su amada.
Desnudo de mujer, 1902. Colección particular (Album/akg-images).

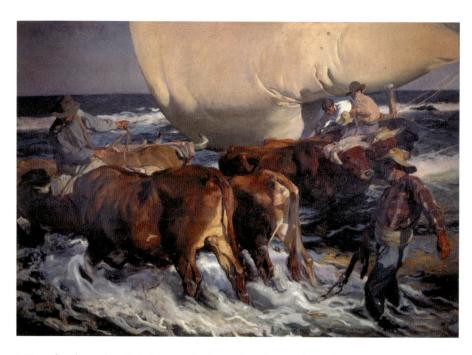

Mirando el cuadro *Sol de la tarde*, Juan Ramón Jiménez dijo que se sentía como en una ventana que se abre al mediodía: «Yo experimento ante la pintura de este levantino alegre esa emoción sin pensamiento, muda, sorda, plena, de una tarde de campo».
Sol de la tarde, 1903. Nueva York, Hispanic Society (Album/Joseph Martin).

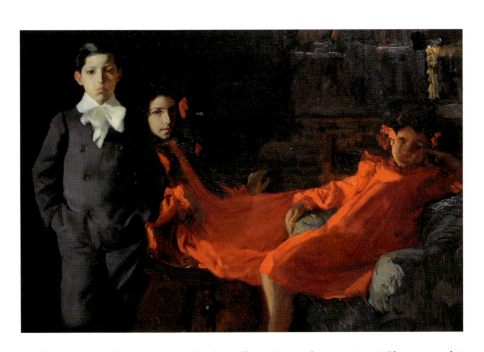

—¡Qué día hoy! París es una jaula de grillos. ¿Qué tal estás tú, mi Clota querida? ¿Y los hijos?
—En casa estamos todos bien. No te preocupes por nosotros, que bastante tienes con trabajar sin descanso.
Mis hijos, 1904. Madrid, Museo Sorolla (Album/Prisma).

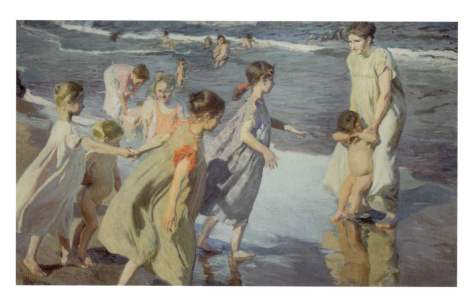

Prefiere el ambiente provinciano y apacible de Valencia, el del arroz y tartana de Blasco Ibáñez. Y, sobre todo, desea que llegue el verano para irse a pintar el mar al Cabañal.
Verano, 1904. La Habana, Museo Nacional de Bellas Artes de Cuba (Album/Pedro Carrión).

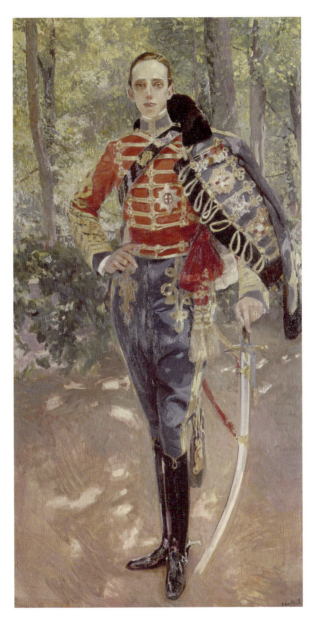

Quizá para desviar la atención de su aspecto melancólico o de su aire ausente, a Sorolla se le ocurre pintar al rey vestido con el uniforme rojo de húsares, la mano izquierda apoyada en el sable a modo de bastón. El colorido del uniforme real contrasta con el de los jardines de La Granja, donde Sorolla insiste en retratarle. No es común pintar a un rey con esa actitud en un posado al natural.
Retrato de Alfonso XIII con uniforme de húsares, 1907. Madrid, Palacio Real (Album/Oronoz).

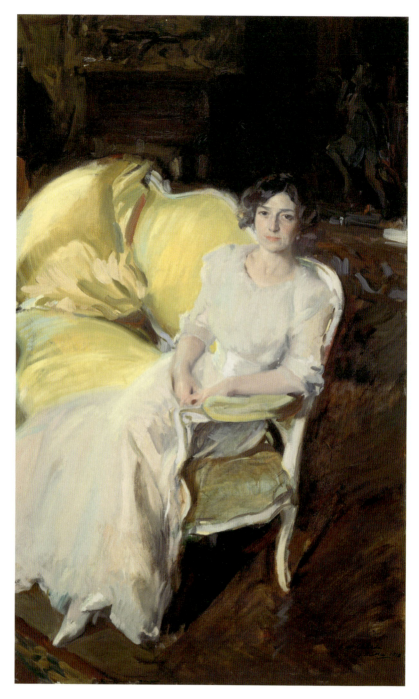

Imaginemos una escena hogareña en casa de los Sorolla. Clotilde, sentada en un sofá amarillo, revisa distraídamente un ejemplar de la revista *Blanco y Negro* mientras no le quita ojo a su marido, que pinta en el estudio. *Clotilde sentada en el sofá*, 1910. Madrid, Museo Sorolla (Album/Oronoz).

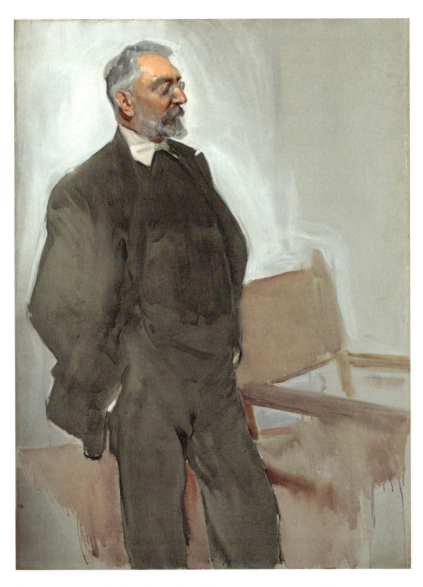

En mayo de 1912, Sorolla está en Salamanca y cena con Unamuno, rector de la universidad. A la mañana siguiente empieza a pintar el retrato del escritor. [...] El cuadro está sin acabar. Quizá Sorolla pensaba terminarlo en su estudio, pero no hay constancia de ello. A veces, cuando consideraba que ya había captado lo que quería, dejaba el cuadro sin terminar de definir, aparentemente inconcluso.
Retrato de Unamuno, 1912. Bilbao, Museo de Bellas Artes (Album/akg-images).

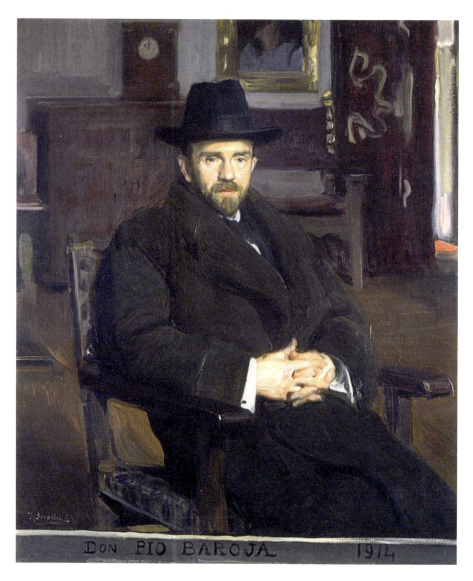

«Poco antes de la Primera Guerra Mundial me llamó, porque quería hacer un retrato mío. Me chocó, porque yo no creía que Sorolla tuviera ninguna simpatía por mí ni por mis libros».
Retrato de Pío Baroja, 1914. Nueva York, Hispanic Society (History and Art Collection/Alamy).

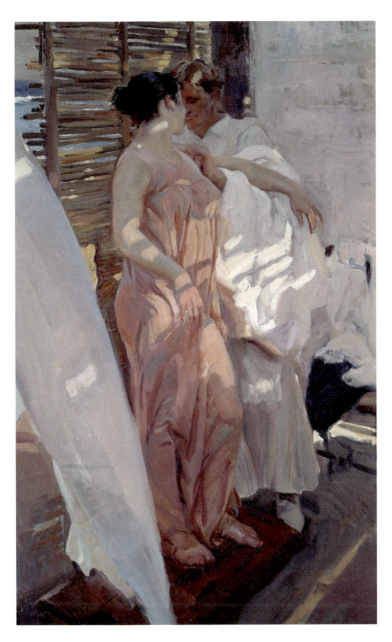

«La obra más importante y de lo mejor que he hecho en mi vida». En la Malvarrosa, los niños se bañaban desnudos. Cuando se acercaban a la adolescencia, las niñas entraban al agua con una bata rosa, una especie de túnica larga con tirantes que seguían usando en la edad adulta. Al salir del agua, el tejido húmedo se pegaba al cuerpo haciendo los relieves tan transparentes como imaginarios.
La bata rosa, 1916. Madrid, Museo Sorolla (Album/Oronoz).

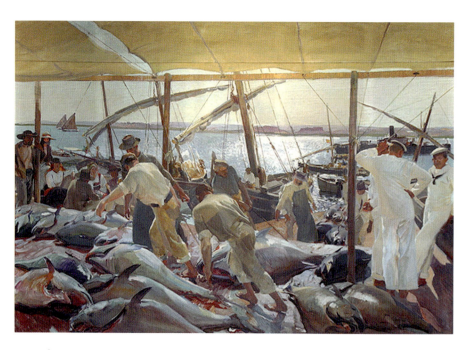

Encuentra en Ayamonte el lugar idóneo para la escena marinera que busca [...]. Por fin, termina su gigantesca serie *Visión de España*, que pretende entregar a Huntington en Nueva York a final de año.
Ayamonte. La pesca del atún, 1919. Nueva York, Hispanic Society (Archivah/Alamy).

5

Cómo ser un buen amigo

Cuando preguntamos a alguien si es o ha sido feliz y en qué medida, cuestión incierta donde las haya, no es el sujeto quien debe dar la respuesta, sino los amigos que mejor le conocieron, los que le admiraron de cerca y también le soportaron. Montaigne dice que en la verdadera amistad «se mezclan y confunden un alma con otra, en una mezcla tan universal que borra y no encuentra más la costura que las ha unido». Así que de la misma manera que para comprender una ciudad hay que ir a sus mercados y sus cementerios, para conocer realmente a alguien es necesario saber de qué trama está hecha esa materia que comparte con sus verdaderos amigos.

Sorolla era afectuoso y diligente con los suyos. Les pedía consejos y favores, y los devolvía generosamente si estaba en su mano. Por otro lado, tenía un instinto de mercader fenicio para distinguir los distintos grados de la amistad y no dejarse engañar por la comodidad circunstancial o la familiaridad sospechosa. No mostraba reparos en cortar por lo sano si consideraba que abusaban de su tiempo o su confianza. Si lo veía necesario, cuando alguien no le interesaba o le molestaba, «procedía con frialdad, despego, y hasta con grosería, si llegaba el caso», según Manaut Viglietti. Seguramente la temprana conciencia de su entrega total a la pintura le hizo poner a un precio muy alto cualquier dis-

tracción que le desviara de ella. «El artista que renuncia a una hora de trabajo para gozar de una hora de conversación con un amigo sabe que está sacrificando una realidad tangible a cambio de algo que no existe», avisa Proust.

Sorolla tuvo la habilidad de elegir como amigos, o ser elegido por ellos, a aquellos en quienes vio cualidades donde reflejarse para ser mejor, artística y espiritualmente. Se preocupó de mantener el contacto con los principales a lo largo de los años, a través de incansables cartas y telegramas, o de visitas y cenas cuando era pertinente. Ellos le ayudaron en su esforzado camino para convertirse en una figura mundial, le abrieron puertas, le animaron en las dudas, compartieron sus penas y celebraron con él los éxitos.

A continuación damos voz a cinco amigos esenciales en la vida de Sorolla. Sus testimonios en primera persona están ficcionados sobre una base de cartas, conversaciones y hechos compartidos que componen un coro privilegiado a la hora de reconstruir el yo más íntimo del pintor. ¿Quiénes fueron los amigos que mejor le conocieron, y qué dirían de él si pudiésemos preguntarles ahora? Supongamos que ocurre.

Pedro Gil-Moreno de Mora

Antes que nada, quiero aclarar mis apellidos. Me llamo Pedro Gil-Moreno de Mora. Uní los de mi padre y mi madre, Josefina Clara Moreno de Mora, para que en el futuro no se perdiera el nombre de la que tanto amé y a quien tanto apreciaba mi amigo Joaquín. A menudo se me cita solo con mi apellido paterno, y entiendo el recorte, pero que conste que soy Gil-Moreno de Mora y así firmo.

Cuando pienso en mi amigo Joaquín me vienen a la cabeza los gratos recuerdos de aquellos días en la casa de mi madre en Fontainebleau. Era la primavera de 1885, la primera vez que Joaquín viajó a París. Los paseos por el bosque con ella eran dulces y apacibles. Qué cariñosa era siempre conmigo y con mis amigos... Joaquín, agradecido, le dedicó varios de sus primeros cuadros: el de un juglar, el busto de una niña, un estudio de un perro, una aldeana italiana y ese que a mi madre le encantaba, *Barcos en el puerto*, que tiempo después por desgracia nos robaron. La última vez que Joaquín estuvo en Fontainebleau, antes de casarse con Clotilde y establecerse en Asís, retrató a mi madre en un dibujo digno de Rembrandt que quedó entre las posesiones más preciadas de la casa.

Joaquín y yo nos conocimos en Roma a su llegada a la Academia Española en enero de 1885. Yo tenía veinticinco años y él, veintidós. Por aquel entonces, yo vivía entre París y Roma. A mi madre le gustaba pasar los veranos en Francia y los inviernos en Italia. Me dedicaba a administrar las finanzas familiares, pero mi gran ilusión era pintar. Cuando conocí a Joaquín, percibí enseguida sus prodigiosas aptitudes para el arte, inalcanzables para mí. Desde el primer momento me cautivó su enérgica voluntad y supe que solo podría asomarme a su talento como fiel amigo y devoto admirador.

Mi abuelo, Pedro Gil Babot, natural de Tarragona, se estableció en Barcelona y comenzó a hacer fortuna como comerciante y luego banquero a principios del siglo XIX. Tras casarse con mi abuela, Teresa Serra Cabañés, compró su primera fragata, a la que añadiría algunas más hasta formar una flota con la que se enriqueció comerciando desde La Habana hasta San Petersburgo. Sus últimos años los dedicó a la vida política y fue diputado en las Cortes. Tuvieron once hijos. Tres fallecieron de niños y uno,

en su juventud. Destinó parte de sus ganancias a la adquisición de obras de arte: el Greco, Tiziano, Antonio Moro... Formó una magnífica colección que más tarde yo continué con pinturas de Pradilla, Fortuny, Morelli y, sobre todo, Sorolla, a quien siempre insistí en pagarle su precio de venta a pesar de nuestra amistad.

Mi padre, Pedro Gil Serra, administró y aumentó la fortuna familiar junto con mis tíos. Crearon la Sociedad Catalana para el Alumbrado por Gas y fundaron la Banca Gil en París. Mi padre murió cuando yo tenía siete años. Hacía poco que nos habíamos mudado a Cannes. Algo después murió mi único hermano, Luis. Quedé solo con mi madre, que siempre avivó mi gusto por el arte.

Me preguntan por mi amistad con Joaquín Sorolla. Puedo decir que fue el mejor amigo que tuve. También yo lo fui para él. Hay quien dice que Joaquín mantuvo conmigo una relación interesada, debido a mi próspera situación económica y a mis contactos. Afirmo con rotundidad que esto no es cierto. ¿Acaso hay una empresa más noble que la de aquel que actúa movido por el mero afecto fraternal? Si bien en los primeros años ayudé a Joaquín en todo lo que pude, una vez que él adquirió fama y fortuna, y sobre todo una posición social con cierta influencia, me hizo cuantos favores estuvieron al alcance de su mano, ya fuera para mediar por protegidos míos o por las causas filantrópicas de mi familia. Nuestra amistad fue tan sincera y confiada que más que amigos éramos hermanos, a merced de las circunstancias de la vida, que hicieron que en muchos momentos nuestras almas se sustentaran mutuamente.

Joaquín y yo nos escribimos más de quinientas cartas a lo largo de nuestra vida. Todas fueron archivadas con cuidado por su mujer, Clotilde. «Escríbeme más a menudo. Cuéntame qué haces, qué estás pintando, cómo están los tuyos...», me insistía. Echábamos de menos nuestras conversaciones.

Los dos nos casamos el mismo año, en 1888. Tras su boda, Joaquín y Clotilde pasaron unos días en París conmigo, pero no pudieron coincidir con mi prometida. Recuerdo que en una carta que envié a Joaquín incluí un dibujo que hice de mi mujer, María Planas, «así conocerás a la que me hace tan feliz», escribí. Quien revise nuestra correspondencia será testigo del extraordinario progreso de la pintura de mi amigo, así como de nuestras alegrías y tristezas, y las de nuestras familias.

Puedo decir que jamás hubo malestar entre nosotros, ni siquiera un leve enfado, si bien en sociedad había quien se guardaba del carácter impetuoso de mi amigo. Como yo tampoco era hombre de indirectas, todo entre nosotros se manifestaba sin subterfugios. Pienso que para Joaquín yo era como un hermano mayor a quien solicitaba consejo, a veces con impaciencia, pues era mi amigo una persona de un nervio indomable.

Al menos unos días o semanas al año nos reuníamos en París durante el Salón de pintura. Juntos recorríamos galerías y museos, el Louvre y el Museo de Luxemburgo, los salones del Campo de Marte y los de los Campos Elíseos. Conocíamos al dedillo a los pintores de éxito del momento. Casi siempre cenábamos juntos en mi casa. A veces, si Clotilde y sus hijos le acompañaban, los Gil-Moreno de Mora y los Sorolla nos reuníamos como si fuéramos familia, y es lo que éramos. Mi María y yo fuimos padrinos de la hija menor de Joaquín y Clotilde, Elena.

Como yo conocía bien lo que era oportuno presentar en el Salón de París, pues estaba al tanto de los gustos dominantes de los jurados y el público, Joaquín se fiaba a ciegas de mis orientaciones. Le molestaba cualquier preocupación que fuera más allá del pintar, digamos que los asuntos de protocolo y esa sinuosa logística que conllevan las formas en el envarado mundo del arte.

Desde el primer momento, me confesó su necesidad interior de triunfar con la pintura. Era fundamental para él abrirse camino fuera de España. Mi posición en París le fue muy adecuada, es cierto, ¿y acaso alguien se merecía la gloria más que mi amigo? «Te doy toda la libertad para que hagas todo lo que creas conveniente», me decía si debía yo representarle o negociar con el galerista los pormenores de una gran exposición como la que hicimos en la Georges Petit. «Los precios, a tu gusto, pues tú tienes muy buen sentido y sabes que he puesto en estos cuadros muchos días de trabajo y de molestias», me contestaba cuando algún comprador acudía a mí, sin tener yo ánimo de marchante. Joaquín decía que yo nunca me equivocaba, y no existe mayor complicidad que la certeza de poseer la confianza plena del amigo.

Recuerdo unas líneas de Joaquín que me emocionaron hasta las lágrimas. Respondía a una carta donde yo le comunicaba que le habían concedido su primera medalla en París. «A mí no se me oculta que tu buena amistad para conmigo ha hecho mucho en el éxito alcanzado. Unido al premio irá siempre, querido Pedro, tu nombre», escribió. Sus logros eran mi mejor recompensa, y puedo asegurar que el cariño no me cegaba.

No me importaba servirle de mensajero, de intermediario e incluso de enmarcador. A veces, hasta me mandaba firmar por él sus cuadros. Me enviaba las medidas de las telas para que yo me ocupase de encargar los marcos y así estuvieran listos a su llegada a París. Solía mandarme su opinión sobre el tipo de marco y el color que le iba mejor al lienzo, pero dejaba en mis manos la decisión final. «Como tienes mejor gusto que yo, estarás más acertado», decía alegremente. A veces no había tiempo y me veía obligado a dejar el cuadro en el Grand Palais con un marco viejo adaptado a medida mientras terminaban el nuevo, que cambiaba antes de la apertura oficial del Salón. No era poco habitual el

enredo de mi amigo con estos asuntos organizativos de última hora, que yo me prestaba a resolver con gusto y él me agradecía de corazón.

Una muestra de lo que cuento es lo que ocurrió con uno de los cuadros que más aprecio de Joaquín, al que llamó primero *La vela nueva* y más tarde *Cosiendo la vela*. Empezó a pintar a esas gentes cosiendo la vela de un barco en un patio del Cabañal, donde el sol se colaba entre las hojas, en el verano de 1896. Lo terminó en diciembre, a tiempo para presentarlo en el Salón de 1897 y ganar medallas en París, Múnich, Viena y Venecia. Cuando empezó a pintarlo, Joaquín tenía muchas dudas con este cuadro, que para mí es el gran paso adelante de su pintura, el salto que le conduciría a *Sol de la tarde*. Al ver que vacilaba, yo le animé a seguir por ese camino que a él le parecía de mucho riesgo, y con el que no esperaba ningún premio, sino simplemente que gustara. Al final, se convenció de que era en esas escenas humildes y en esos efectos de luz donde se hallaba la singularidad de su arte. «Para mí, este camino nuevo es el único, el de la verdad sin arreglos, tal como se sienta, y aún con menos preocupación de la que se nota en el cuadro que ahora he terminado», me escribió.

También le aconsejé en asuntos financieros, en la medida en que él lo fue necesitando cuando empezó a obtener grandes cantidades por la venta de sus cuadros. Joaquín hizo una gran fortuna. No es cierto que solo le importara el dinero, como decían las malas lenguas. Mi amigo agradecía el reconocimiento de los premios y no rechazaba los honores. Le desanimaban las críticas que únicamente atribuían mérito a su espíritu laborioso y a la facilidad para copiar del natural. Menuda banda de majaderos envidiosos, que Dios los perdone. Los éxitos de Joaquín fueron celebrados por muchos, pero también despertaron antipatías incomprensibles.

He de decir que así como era obsesivo hasta lo enfermizo con su pintura, a menudo olvidaba los asuntos mundanos, no sabía en qué día vivía y equivocaba las fechas. Muchas veces yo me encargaba de gestionarle los billetes de tren y los pasajes de los barcos cuando viajaba fuera de España, y hasta las reservas de los hoteles si me lo pedía, cosa que ya se hizo costumbre. Una vez, hasta se le pasó la fecha de entrega de los cuadros para inscribirlos en el Salón. Cuando me los quiso enviar, ya era tarde. «Estoy hecho un loco —me dijo—. Resulta que no los he mandado por no habérseme ocurrido averiguar cuándo expiraba el plazo de admisión». ¿Cómo es posible? Se enteró del despiste de casualidad, porque le preguntó a nuestro amigo Beruete. Y aún pretendía arreglar el asunto haciendo que Beruete, amigo de Bonnat, director del Salón, intercediera por él, y que yo a mi vez presionara a través de mis amistades... Un lío típico de Joaquín.

Desde luego, pocas pinturas se encontraban a la altura de las de Joaquín. Si él no estaba en París, me gustaba pasear por los salones y comprobar el éxito de mi amigo, para contárselo después por carta y adjuntarle un plano con la ubicación de sus cuadros, que ya me había ocupado yo de que fuese preferente. Unos admiraban con entusiasmo y otros con rabia, y alguna señora tiraba del brazo de su marido para sacarlo de delante de esos lienzos tan verdaderos de mi amigo, que hacían el efecto de una bomba de dinamita en este salón donde había tanto de convencional y tan poca sinceridad. Como digo, yo era la primera persona con quien compartía sus logros, porque él los consideraba también míos.

Prepárate, buen amigo, olvida los millones de molestias y preocupaciones que te he podido causar —me escribió al enviarme a París nada menos que cincuenta y siete cajas con casi quinientas

telas para la exposición en la Georges Petit—. Sé que tú eres yo y, por lo mismo, las penas las llevaremos juntos y si son alegrías... Ah, querido Pedro, ¡cuánto gozarás tú que siempre fuiste mi providencia y me ayudaste en todas formas!

En una ocasión, tras una estancia en París en junio de 1903, donde presentó *Después del baño* y *Elaboración de la pasa*, viajamos por Bélgica y Holanda. Qué días tan deliciosos aquellos. Alguien nos dio las señas de un tal judío Can, que tenía un retrato de una niña atribuido a Velázquez. La niña podía ser una de las nietas del pintor, pero no se sabía a ciencia cierta. Joaquín y yo salimos entusiasmados. La visión de aquel sencillo rostro de una niña anónima nos persiguió durante un tiempo. «Soy como tú —me escribió—. No puedo sacarme de la cabeza el retrato de la niña de Velázquez». Mi amigo estaba convencido de que para hacer arte no había que buscar complicaciones, ni puntos, ni comas, ni ninguna cocina esotérica... Y llevaba razón, lo que ocurre es que aún tenía que demostrarlo a su manera.

Aquel verano fue muy fructífero para Joaquín. Me mandó unos apuntes de seis bueyes entrando en el mar a tirar de una barca, con el sol de frente y una enorme vela iluminada. Era *Sol de la tarde*, a mi juicio el mejor cuadro de Joaquín, que tanto impacto causó en el Salón de Artistas Franceses cuando se exhibió allí en 1905.

El desinterés por los asuntos prácticos lo suplía mi amigo con una natural audacia para los negocios, a la que unía su convicción pertinaz en el valor de su arte. Esa es la razón por la que en ocasiones obtenía sumas nunca antes vistas por la venta de sus cuadros. Recuerdo que el Estado francés quiso adquirir *Sol de la tarde*. Joaquín me mandó a hablar con el jefe del negociado de Bellas Artes, para agradecerle el honor y pedir por él cincuenta mil fran-

cos. Joaquín sabía que los franceses no iban a pagar esa suma, y menos por una obra extranjera, dado que el precio que solía pagar el Estado por un cuadro era de unos seis mil francos. Mi amigo se mantuvo en sus trece y el tiempo le dio la razón, pues *Sol de la tarde* fue adquirido cuatro años más tarde por la Hispanic Society de Nueva York por diez mil dólares, que equivalían a cincuenta mil francos, justo la cantidad que había pedido en Francia.

La satisfacción artística y el reconocimiento mundial que mi amigo consiguió con *Sol de la tarde* me hizo muy feliz. Sabía que, a la vez que lo pintaba, trabajaba a petición mía en una imagen de la Virgen de los Desamparados, cuyo camarín estaban restaurando en Valencia. Yo creo que la intercesión de la de los Desamparados, por quien Joaquín y yo sentíamos un gran fervor, llenó de luz su cuadro más famoso.

Las cartas que nos escribimos fueron un gran consuelo para ambos. Cuando mi querida María enfermó de los bronquios y falleció, mi mayor alivio fue compartir mi pena con Joaquín, que sintió mi pérdida como si fuese suya. Él estaba por entonces en Ayamonte pintando su último cuadro para la serie de la Hispanic Society, y me escribía cada día contándome sus avances en la composición, pues sabía cuánto me distraía esto de mis penas.

Muchos años pasamos mi amigo y yo manteniendo el calor constante de nuestra amistad, siempre juntos en las huellas dolorosas de esta vida a pesar de la distancia. Pero ingratos seríamos de no dar gracias a Dios por los años de felicidad que tuvimos.

Mariano Benlliure Gil

Nos llamaban el grupo de la paella valenciana. Éramos Ximo, José Serrano y yo, con algunos valencianos más que nos juntába-

mos en Madrid para asistir a banquetes, tertulias y teatros. Nos reíamos mucho con Serrano. Tenía un mostacho en punta como yo, pero él parecía un káiser con sus gafas redondas como quevedos. Iba siempre sin corbata y con el cuello de la camisa desabrochado, lo cual llamaba la atención. Parecía un anarquista. Al despedirnos los tres, teníamos la costumbre de cantar esa jota de *Gigantes y cabezudos* que Serrano ayudó a terminar al maestro Fernández Caballero, ya que el pobre se estaba quedando ciego:

Si las mujeres mandasen,
en vez de mandar los hombres,
serían balsas de aceite
los pueblos y las naciones...

No sé cuál de los dos, si Joaquín o Serrano, tenía más añoranza de Valencia. Joaquín quería construirse una casa en el Cabañal y retirarse allí. Serrano se hizo un castillete, con torre y todo, en El Perelló, por donde había un desfile continuo de amigos.

Nací un año antes que Joaquín y tuvimos una infancia parecida. Eso nos unió para toda la vida. Mi madre también enfermó del cólera, pero a diferencia de los padres de Joaquín ella sobrevivió. Mi padre era un obrero, y mi madre, pura bondad, tuvo alma de niña toda su vida. Junto con mis hermanos, José, Blas y Juan Antonio, recogimos de ellos la mejor de las herencias: el amor al trabajo, el respeto al que vive de él y la gratitud al que da medios para trabajar.

Yo ya estaba desde hacía unos años en Roma, adonde había acudido llamado por mi hermano mayor, José, cuando llegó Ximo en 1885. Se unió a nosotros como un hermano más. Durante un tiempo fuimos inseparables. De bromas, me llamaba Marianet el Picapedrero. Empecé a darme a conocer como escul-

tor y a ganar cierta clientela aristocrática, que compartía con mi amigo. Por aquellos años de final de siglo, ya de vuelta en España, había en Valencia un hervidero de inquietudes artísticas que nosotros sentíamos que debíamos avivar. Estaban Salvador Martínez Cubells, José Navarro Llorens, Emilio Sala, Cecilio Pla... Se formó un círculo de bellas artes bajo los auspicios de Joaquín Agrasot.

Aunque los dos nos trasladamos a vivir a Madrid, nos gustaba juntarnos en Valencia cuando coincidíamos allí, sobre todo en los meses de verano. Yo tenía mi estudio en el Grao, en la plaza del Conde de Pestagua, cerca de la playa donde Ximo solía pintar. También venía el amigo Vicente Blasco Ibáñez, que había puesto en marcha un periódico llamado *El Pueblo*, donde publicaba con éxito sus novelas por fascículos. A veces había que mediar entre ellos. Los dos gastaban temperamentos enérgicos y discutían por motivos tontísimos, hasta que se daban cuenta de que defendían la misma idea. Recuerdo un día inolvidable en que Vicente nos describió Atenas y su acrópolis, y soñamos que algún día nosotros veríamos en nuestra Valencia un esplendor cultural similar al de la antigua Grecia.

Sucedió la casualidad de que Ximo y yo triunfamos en Madrid el mismo año, 1895. Él con treinta y dos y yo con treinta y tres años. Gané la Medalla de Honor con la estatua del poeta Antonio Trueba, y Joaquín, la primera medalla con *¡Aún dicen que el pescado es caro!*, que Vicente decía que era un título suyo que Ximo se había apropiado. Como las segundas medallas fueron para Pinazo, Pla y Fillol, ese año a la Exposición Nacional la llamaron «la de los valencianos». Fue una noche memorable, que celebramos con un banquete en el Círculo de Bellas Artes. Sorolla dio un discurso y yo creo que ahí nació la idea de formar un círculo valenciano en Madrid, para darle motivo y consistencia a la paella en torno a la que nos reuníamos todas las semanas.

Al igual que Joaquín, yo tenía ganas de extender mis correrías por América, pero mis bustos de bronce y mármol no eran fáciles de manejar por esos mundos sin exponerse a percances. Me dio una gran satisfacción el éxito material y moral que mi amigo tuvo en Nueva York. Quien trabaja con tanta fe como Ximo se lo merece. ¡Ojalá hubiera podido uno darse el gusto de producir el arte tal cual se siente, sin encargos de por medio! Recuerdo que a su vuelta de América fue cuando decidimos los artistas valencianos construir un palacio de bellas artes, y le pedimos al ayuntamiento un espacio en el edificio de la Tabacalera, al final de la Alameda. Como no hubo respuesta favorable ni aportación de dinero alguno, se decidió hacer una huelga de artistas, con la intención de poner la primera piedra del palacio cuando el rey viniera a inaugurar nuestro certamen regional, pero no tuvimos éxito.

Dios sabe que Ximo y yo intentamos por todos los medios y contactos a nuestro alcance, que no eran poco influyentes, levantar el sueño de este palacio de bellas artes para los valencianos. Todos estaban entusiasmados con que fuéramos Joaquín y yo quienes llevásemos el proyecto. Estuvo tan cerca de realizarse... ¡Lástima que no se atienda a este pueblo como merece! Los gobernantes no viven en la realidad y solo escuchan cuando el pueblo ya se harta de promesas y amenaza con tomar por la fuerza lo que por derecho le pertenece. Aquí solo sirve la política del miedo, por eso Barcelona consigue más de lo que pide... En fin, yo no soy más que un picapedrero.

Tras el éxito de su primera exposición en Estados Unidos, en 1909, por el cual le regalé un relieve de bronce con su perfil, nos convertimos también en vecinos. Yo ya había empezado a confirmar un poco los honores recibidos y le compré un terreno a Romanones en la calle José Abascal, que antes llamaban calle

de Buenos Aires por lo bien ventilada que estaba esta zona de Madrid. Le hablé al conde de mi amigo Sorolla, que me había dicho que buscaba un lugar para construir, y, dado que tenía interés en agradar a un artista de tanto nombre, prometió conseguirle un solar en el paseo del Obelisco. Al final, Joaquín llegó a un acuerdo con Beruete, que tenía un terreno por allí. El arquitecto Enrique María Repullés diseñó en 1910 mi casa-estudio, donde fui tan feliz con mi amada Lucrecia Arana, y luego se encargó de la de Ximo, menos del jardín, que trazó directamente mi amigo.

Un año antes del busto que hice de mi amigo por encargo de Huntington, en 1918, en el que quise reflejar esa concentración máxima de Ximo cuando trabajaba, él me había pintado un retrato, también para la Hispanic Society, que a mi juicio fue el más libre de elaboración de cuantos realizó. Estábamos en mi taller, yo me apoyé en un bloque en el que estaba trabajando y así me pintó él velozmente, como si mi camisa blanca se fundiera con el indefinido mármol. Ximo tenía ese impulso de ir a la sustancia de las cosas, y cuando le parecía que ya había llegado a lo esencial daba por acabado el cuadro, como si la vida debiera encargarse de terminarlo. Creo que fue aquel día cuando después nos fuimos a ver *El amor brujo* al Teatro Real, pero como ya no cantaba Pastora Imperio nos aburrimos como ostras.

Aureliano de Beruete

Estudié para ser abogado, pero dejé las leyes y la política para dedicarme a la pintura cuando el matrimonio con mi prima María Teresa Moret, nieta de banqueros, me dio independencia económica para ello. Yo me dedicaba con afán al paisaje realista

hasta que mis viajes me revelaron las ideas pictóricas del impresionismo. Puedo decir que traté de tú a Monet. Además, no tenía necesidad de vender mis cuadros para vivir. En mi opinión, el título de buen aficionado es el más alto al que uno puede aspirar. Dicen que yo fui, junto con Regoyos, el único español que hizo impresionismo.

Pero hablemos de Joaquín. Le conocí al poco de su llegada a Madrid, gracias al amigo común José Jiménez Aranda, sería el año 1890, cuando presentó en la Exposición Nacional su cuadrito *Boulevard de París*. Recuerdo que por entonces yo estaba ilustrando los *Episodios nacionales*, de Galdós, y participaba activamente en las actividades de la Institución Libre de Enseñanza. Compartí con él mis relaciones con la nobleza y la alta burguesía, y pronto se convirtió en el artista más apreciado por todos ellos. Le ayudé a introducirse en los círculos de Madrid, tanto los intelectuales, que aunque necesarios a él le repelían, como los mundanos.

Dado que yo era dieciocho años mayor que Joaquín, ejercí de guía devoto de mi amigo, que estaba ávido por aprender y por triunfar. Joaquín me demostró en numerosas ocasiones su agradecimiento y su cariño, y el aprecio que me tenía. Fue mi invitado en las tertulias de los institucionistas, donde le presenté a Francisco Giner de los Ríos y Manuel Bartolomé Cossío. A Luis Simarro, quien luego sería su médico personal, le conocía ya de Valencia. Todos teníamos fe en la Institución Libre de Enseñanza como garante del progreso de España. Mirábamos el porvenir con optimismo, no como otros. Creíamos, como decía Giner, que cada uno tenía el deber de hacer de su propia vida una obra de arte, fuesen cuales fueran sus capacidades.

Algunas veces, Joaquín nos acompañó a las excursiones científicas por la sierra de Guadarrama, que después pintó con tanto gusto. Yo conocía la sierra como la palma de mi mano. A poco

que se reflexione sobre el goce que sentimos al aire libre, en medio del campo, se advierte que el disfrute no es solo de la vista, sino que participan todos los sentidos. «La temperatura del ambiente, la presión del aire primaveral sobre el rostro, el olor de las plantas y flores, los ruidos del agua, las hojas y los pájaros, el sentimiento de la agilidad de nuestros músculos..., todo, ya más, ya menos, contribuye a producir en nosotros ese estado», escribió Giner.

Joaquín comulgó con nuestra filosofía porque era también la suya: la pintura al natural, la importancia del paisaje para el desarrollo del ser humano. Prueba de ello es que comenzó a viajar por España de manera constante. Durante muchos años fui cada mes de octubre a Toledo para pintar. En ese mes pintaba fácilmente una veintena de cuadros, tal era la inspiración que causaba en los pinceles la vista que inmortalizó el Greco. Cuando Joaquín venía conmigo, buscábamos juntos paisajes más luminosos. Gracias a él nacieron mis mejores cuadros.

Pasamos horas inagotables hablando de nuestro amado Velázquez, y creo que de esta forma nos sentíamos interlocutores privilegiados del maestro. Recuerdo que, durante una temporada, Joaquín iba a todas partes con el libro que escribí sobre Velázquez bajo el brazo. Cuando el gobierno sugirió la posibilidad de que España cediese a Estados Unidos algunos cuadros de Velázquez del Prado, como indemnización por la guerra del 98, a Joaquín le entró tal cólera que empezó a maldecir como un loco furioso. ¡Ay, patria sin pulso!

Fui un testigo privilegiado de su éxito en París en la Exposición de 1900, y no lo digo solo porque yo estuviese entre los miembros del jurado. Su nombre fue aclamado con entusiasmo por la mayoría y le concedieron el Grand Prix, en especial por *Triste herencia*. La medalla fue más honrosa si cabe teniendo en cuenta la calidad de los premiados, entre quienes también estu-

vieron Lawrence Alma-Tadema, Peder Krøyer, Anders Zorn, John Singer Sargent y Gustav Klimt, entre otros. Recuerdo unos versos que el poeta Manuel del Palacio leyó en honor a Sorolla en un banquete en Madrid:

> *Contigo pan y cebolla*
> *dice el que todo lo arrolla*
> *si la pasión le avasalla,*
> *y dice el que ama a Sorolla:*
> *«Contigo pan y medalla».*

Digo también con orgullo que yo fui quien primero escribió sobre Joaquín Sorolla, en 1901, un texto con ambición biográfica. Ese fue el año en que presentó, en la Exposición de Bellas Artes, su cuadro *Madre*. En mi opinión, una pintura de por sí suficiente para dar fama perdurable a cualquier artista.

Joaquín me retrató cuando yo tenía cincuenta y siete años, hacia 1902. Muchos reconocieron en el mío la mejor de todas sus efigies. Me pidió que dejara a un lado el abrigo, que sostuviera el sombrero de copa entre las manos y que no me quitara los guantes. Quería que mi presencia fuese inmediata, casi casual, como si acabara de llegar y sentarme. Nuestro amigo Juan Ramón Jiménez dijo: «Es un gran retrato velazqueño». La sinfonía de gradaciones de grises y negros es maravillosa. Detrás de mí aparece un caballete de campo con uno de mis paisajes de Toledo. Es uno de esos fondos engañosos que tanto gustaban a Velázquez.

El cuadro impresionó tanto que Sorolla lo llevó a todas sus exposiciones junto con el de mi mujer, María Teresa, pintado el año anterior. Ambos cuadros nos los había regalado con gran cariño. En las Grafton Galleries de Londres, en 1908, Archer Huntington quedó fascinado por la pintura y quiso comprarla.

Según me dijeron después, pretendía comenzar con ella una serie de retratos de personalidades españolas. Joaquín me escribió para contarme el interés del coleccionista estadounidense. Sugirió pintarme un retrato nuevo para mí, a cambio de vender ese a Huntington, a lo cual yo me negué. Ya había decidido donar mi retrato y el de mi esposa al Museo de Arte Moderno, y además no vi ningún sentido a la proposición de Joaquín, que implicaba replicar un instante que ya era irrepetible. Así se lo expresé por carta, en la confianza que nos unía: «Ya sé que usted me haría otro que sería aún mejor de lo que ya es, pero este lienzo tiene para mí un mérito inmenso: pertenece a una época que ya pasó; tiene algo que dudo pudiera darse en otro, aun cuando fuera mejor como arte. Todo ello hace que, con gran sentimiento por el interés hacia usted, me haya visto privado de complacerle en esta ocasión». Ni el mismísimo Velázquez sería capaz de regresar a la anécdota del instante que ya no volverá jamás. Ahora me vienen a la mente estos versos de Juan Ramón:

> *¡Quién supiera*
> *dejar el manto, contento,*
> *en las manos del pasado;*
> *no mirar más lo que fue;*
> *entrar de frente y gustoso,*
> *todo desnudo, en la libre*
> *alegría del presente!*

LUIS SIMARRO LACABRA

Nací en Roma, donde mi padre estudiaba Bellas Artes, pero debido a su temprana muerte por tuberculosis, cuando yo tenía

tres años, y a la de mi madre, que se quitó la vida poco después al no poder soportar la pena, crecí en Valencia al amparo de unos tíos y de mi padrino, Luis de Madrazo. Pienso que esta acumulación de circunstancias tristes, tan coincidentes con las de la vida de Joaquín, nos unieron.

Además de un cariño sincero, mi amigo y yo compartimos las ideas que, estábamos convencidos, empujarían hacia delante a nuestro maltrecho país. Quise desarrollar en España los descubrimientos que sobre histología había hecho en Francia. A Joaquín le interesaba la ciencia, a mí el arte, y a ambos nos gustaba la fotografía. Tenía doce años más que él. Cuando empezamos a frecuentarnos en Madrid, en la última década del XIX, Joaquín trataba de darse a conocer en los salones de pintura y yo ya trabajaba en mi pequeño laboratorio privado, donde empecé a poner en práctica la técnica de tinción con nitrato de plata para estudiar los tejidos, que luego mostré a Santiago Ramón y Cajal. También pasamos algunos veranos juntos en Jávea y, si mi trabajo me lo permitía, le acompañaba en algunos viajes. En París quise convencerle para que se comprara una bicicleta con la que unirse a mis pedaleos, pero no accedió. ¡Y eso que se lo dije como prescripción médica!

Fui su médico particular y el de su familia durante muchos años, así que puedo decir que no solo le conocí bien en los aspectos externos, sino también en los internos. Como psicólogo, sabía que gran parte de las depresiones vienen heredadas. Yo mismo las padecí durante algunas temporadas. Joaquín también sufría esa tendencia a la tristeza y el desaliento, pero lograba resurgir gracias a una tremenda vitalidad que con el tiempo le fue abandonando. Por otro lado cada vez tenía más achaques, dolores de estómago, de cabeza y de espalda. Le decía que tenía que moderar el vino, la carne, el pescado azul y el tabaco, y comer

más verduras y frutas. Pero no solo no era perseverante en su dieta, sino que además no descansaba lo suficiente. Me preocupaban sobre todo sus fuertes migrañas y sus mareos, que ya casi no calmaban las dosis de salicilato que le recetaba, y que se hicieron muy persistentes con el aumento en la intensidad de sus viajes.

Sobre los dos cuadros que Joaquín me pintó me gustaría decir que, aunque lo habitual era que el retratado fuese al estudio del pintor, él se empeñó en venir por las tardes a mi laboratorio. Decía que prefería «pintar las cosas donde están y a las personas en su atmósfera». Quería captar al científico con toda naturalidad, según él, y no como de visita o en un ambiente artificial. «Llaneza, muchacho, no te encumbres, que toda afectación es mala», solía decirle yo recordando la frase de maese Pedro, una coletilla que a Joaquín le cayó en gracia desde la primera vez que me la escuchó y que me devolvía a menudo.

Primero me retrató solo en mi mesa de trabajo, ajustando el microscopio, con un cuaderno de notas a un lado y una caja de muestras al otro. Era una tarde de 1896. Luego me pidió quedarse como espectador curioso a las reuniones que yo mantenía en el laboratorio con mis colegas y discípulos. Accedí. Joaquín conocía a todos ellos del círculo de institucionistas. Acercó el frasco grande de bicromato potásico, que usábamos para tintar los cristales con las muestras, y lo puso en primer plano, por delante del resto de utensilios, junto al microtomo Leitz. Yo me centré en la muestra para explicar mis impresiones en voz alta y los demás se arracimaron a mi espalda. Caía la noche y la única luz provenía de la lámpara de mesa, un mechero Aüer sobre un aparato de gas.

«Un grupo de cabezas inteligentes ansiosas de saber, reunidas sobre el microscopio y heridas por la luz artificial, que iluminaba al propio tiempo todo un arsenal de aparatos, frascos y reactivos», así nos describió Joaquín cuando le preguntaron por la

historia de este cuadro en la revista *Blanco y Negro*. Durante varias noches más, se unió al grupo para terminar el cuadro. Nosotros nos acostumbramos a su presencia y continuábamos abstraídos con nuestras investigaciones. Él, ajeno a los trabajos científicos, se preocupaba solo de las líneas, las luces y los colores. El lienzo no salió del laboratorio hasta que lo terminó. Cuando vi el cuadro, al que tituló *Una investigación*, quedé maravillado con la escena de la que yo era protagonista y que mi amigo había sabido ver. Me recordó nada menos que a la *Lección de anatomía del doctor Nicolaes Tulp*, de Rembrandt.

Vicente Blasco Ibáñez

Lo he dicho muchas veces y no me importa decirlo una más. Para Ximo lo único serio que existía en el mundo era la pintura. Lo demás, la fama, la reputación, las distracciones, la política..., todo, salvo la familia, eran cosas que tomaba con mayor o menor gusto, pero que en general no le interesaban gran cosa. Yo creo que si no hubiera podido pintar, habría preferido estar muerto. Para él la humanidad se dividía en pintores y no pintores, y estos fueron creados por Dios para servir de modelo a los primeros. Fuera de la pintura, su existencia no entendía de emociones ni de apasionamientos. La esencia de sus preocupaciones tenía su principio y su conclusión en el arte. Llegar al fin de sus días y exclamar sin ninguna duda: «He pintado». Esa es la vida del insigne artista.

Me piden que cuente algunas vivencias que ilustren la naturaleza de mi amistad con Joaquín Sorolla. Las relataré al albur de mi alborotada memoria.

Una mañana de enero de 1906 pasé por el estudio de Ximo con la excusa de ver terminado el retrato que me había hecho y

que tenía previsto mandar junto con otros a la exposición de la Georges Petit de París. En realidad, ese demonio del morbo me removía por dentro desde que mi amigo me había hablado de la belleza de Elena Ortúzar, la rica chilena a quien estaba pintando. Me presenté en su estudio con la intención de conocerla.

La visión de la majestuosa Elena frente al caballete de mi amigo, con su melena rubia leonada y su distinguida exuberancia, me dejó aturdido. Llevaba un vestido de noche blanco y un abrigo negro con estola de armiño. Intercambiamos unas palabras de cortesía, muy breves, porque Ximo no quería perder ni un minuto de trabajo. Y bien que le pagaba la diosa, ¡diez mil pesetas el retrato! Unos días más tarde volví a encontrármela en la zarzuela con su marido, un diplomático chileno que tenía minas de cobre en América. Me dijo que se trasladaban a París. Esa noche llevaba un vestido que destacaba sus adorables formas. Sus ojos revelaban un pliegue de fatiga. Por aventuras particulares de mi vida, yo viajaba de Madrid a París como el que toma el tranvía, así que prometí visitarla. Me dijo que sus más allegados la llamaban familiarmente Chita, y que yo también podía llamarla así.

Por supuesto, Ximo, que no aprobaba mis incursiones extramatrimoniales, me recriminó la relación con Chita. Ya digo que para él solo contaba el afecto de los suyos. Yo soy un hombre de acción y no sirvo para permanecer inmóvil en un sillón, con el pecho contra la mesa escribiendo diez horas al día hasta la cena. Hubo quien me contó que Joaquín decía por ahí que yo era un sinvergüenza, y que no iba a volver a darme la mano porque él no podía tolerar a un hombre que no tiene reparos en traicionar sus compromisos conyugales. Yo no le eché cuentas. Esto a mí nunca me lo dijo a la cara. Jamás le critiqué.

El caso es que mi romance con Chita y las manías de Ximo dieron pie a que mi imaginación pintase una novela que escribí en

pocas semanas esa misma primavera, y que titulé *La maja desnuda*. Parece ser que a mi amigo no le gustó nada el tema de la novela, pues trataba de un pintor de éxito casado con una mujer cicatera y celosa que enloquece de amor por una dama de la alta sociedad. Hay que ver cómo se puso Clotilde cuando se enteró. Ximo también estaba furibundo por la confusión y tuve que ir a explicar personalmente a Clotilde que el personaje de la novela no era su marido, sino yo, y que todo era una invención. Huelga explicar que para escribir yo miraba a la gente que me rodeaba, y sacaba esto de aquí y esto de allá, que lo mismo eran cosas de Joaquín que de Mariano Benlliure o de mí mismo. Aunque no podría negar que había demasiadas coincidencias en el relato que llamaban a la confusión.

El enredo de la novela no acabó ahí. Chita también puso el grito en el cielo cuando se vio representada en la ficción, y amenazó con dejarme si no quemaba la edición entera esa misma noche, cosa que tuve que hacer, ¡menudas mujeres! A Chita no le faltaba razón, pues algunas conversaciones que mantuvimos las reflejé tal cual, como aquella sobre la belleza de la mujer que tanto dio que hablar... y que copio aquí:

> La condesa recordaba entre risas el feminismo feroz de algunas de sus acólitas. Como las más de ellas eran feas, abominaban de la hermosura femenil como un signo de debilidad. Querían la mujer del porvenir sin caderas, sin pechos, lisa, huesuda, musculosa, apta para todos los trabajos de fuerza, libre de la esclavitud del amor y de la reproducción. ¡Guerra a la grasa femenil!

Qué le voy a hacer yo si era la imaginación que se me disparaba. Ya he dicho que las más de las veces, si por mi gusto hubiera sido, habría llevado una vida de novelas en vez de dedicarme a escribirlas sobre el papel. ¡Benditos los pueblos que carecen de

imaginación, pues de ellos serán la tranquilidad y las virtudes vulgares!

Otro asunto que me han preguntado bastante es este de las ideas políticas de mi amigo. Era, como yo, republicano, y no podía ser otra cosa más que republicano. Lo que ocurre es que con el tiempo nos fuimos alejando. Si bien tuvimos una intensa relación en los años juveniles, luego nuestras ideas políticas se distanciaron. Es verdad que Ximo se acercó a Alfonso XIII y pudo sentir por este hábil comediante (como lo fue su bisabuelo Fernando VII) cierta debilidad. Al reyezuelo no le sentaban bien algunas verdades que yo escribía sobre sus tejemanejes para secuestrar España, y quería mandarme al exilio. Un día, mientras Joaquín retrataba al rey, este le preguntó con su tono monjil que si me conocía. «¿Eres amigo de ese escritor republicano?», dijo. A lo que Ximo contestó rotundo: «Amigo no, majestad. Más que eso: somos hermanos». ¡Así se las gasta un verdadero valenciano!

Joaquín y yo nos conocimos de niños. Luego nos perdimos de vista y volvimos a encontrarnos tiempo después. Él decía que no fue así, que nos presentó un amigo común en el tranvía que va al Grao cuando él estaba recién llegado de Italia, y que yo le eché en cara que me hubiera robado uno de mis títulos para un cuadro suyo, el de *¡Aún dicen que el pescado es caro!* En fin, discutimos, nos hicimos amigos. Cuando algo le molestaba o no le interesaba, Ximo podía ser bastante ofensivo. En eso andábamos a la misma altura. Mi amigo no podía negar que tomó prestadas muchas frases mías, que llevó a su boca y a los títulos de sus cuadros. Lo cierto es que la facilidad que mostraba Joaquín para rellenar un lienzo desaparecía a la hora de echar mano de las palabras.

Recuerdo las muchas dudas que tenía con un cuadro de unos muchachos tullidos en la playa que llamó *Los hijos del placer*. Te-

nía miedo de que le criticaran por la sordidez de la escena, y de hecho jamás volvió a pintar un asunto similar. El cuadro era espléndido y le animé a terminarlo a tiempo para enviarlo al concurso de París. Le convencí para que cambiara el título por *Triste herencia* y profeticé su triunfo en Francia, un lugar como se sabe poco dado a reconocer a eminencias extranjeras.

 A pesar de nuestros desencuentros, yo siempre le defendí. Sentía orgullo por sus éxitos, como si me correspondiese algo de ellos, porque para mí Joaquín era la personificación del pueblo valenciano. Una vez me dijo que si continuaba vendiendo cuadros al ritmo que llevaba, podría juntar cincuenta mil duros, dejar por fin Madrid, olvidarse de París y vivir todo el año en la playa del Cabañal. Quería construir una gran casa de artista donde albergar a sus discípulos y formar una colonia sin academias ni artificios. «Tú también vendrás, y haremos de Valencia una Atenas», me dijo. Lo que pasó después fue que se complicó la existencia con el encargo del americano Huntington y se le fue la vida. No pudo ser. Dejamos de escribirnos hacia 1912, ya no recuerdo por qué.

6

Cómo ver lo que otros no ven

—Usted aprieta el botón y nosotros hacemos el resto —dijo a Sorolla el empleado de la flamante sucursal de Kodak.

—Eso es lo que dice su publicidad.

—Efectivamente, señor Sorolla, y le puedo asegurar que en Kodak cumplimos a rajatabla lo que prometemos.

—No lo dudo, es una compañía de renombre, pero aun así prefiero fiarme de la palabra de usted antes que de las promesas de su propaganda. He probado su aparato en Estados Unidos, ¿el funcionamiento es igual aquí, en España?

—En todos los continentes. Usted solo tiene que sacar el cordón de la caja, girar la llave y apretar el botón. Cualquiera puede hacerlo, fíjese. Y luego...

—... ustedes hacen el resto.

—Eso es. Solo tiene que enviarnos el rollo fotográfico aquí mismo, Puerta del Sol, número 4, y en pocos días tiene sus fotografías.

—Hoy las ciencias adelantan que es una barbaridad —canturreó Sorolla.

—Y usted que lo diga. Permítame que le muestre nuestro último modelo de la cámara Brownie.

—Normalmente es mi hijo, o mi hija, quienes se encargan de tomar las fotografías, yo ando torpe para estas cosas... Verá,

mañana mismo salgo para Ávila. Voy a pintar un estudio de la fuente del Pradillo y me gustaría fotografiarla. ¿Podría llevarme una de estas?

—Por supuesto, señor Sorolla, ahora mismo se la preparo. Le aseguro que va a cambiar su manera de mirar el mundo.

—A estas alturas de mi vida, caballero, tengo la cámara fotográfica instalada en mi vista, y espero que Dios me la guarde por muchos años. Y, dígame, esta señorita tan insinuante de la publicidad ¿viene con el aparato?

—¿La chica Kodak? Ah, la mujer moderna con su vestido de rayas azules que viaja sola, monta en bicicleta y quiere votar..., ¡dónde nos llevará, señor Sorolla!

Esta escena sucede en Madrid en 1913 gracias a que veinticinco años antes el inventor George Eastman patentó una película flexible de nitrocelulosa montada sobre un soporte de papel y enrollada en el interior de un aparato dentro de una cajita. Su invento transformó la memoria colectiva de la humanidad. Aunque por aquel entonces la primera cámara fotográfica Kodak solo podían permitírsela unos pocos (se vendía por veinticinco dólares, unos setecientos cincuenta a día de hoy), la promesa de que cualquiera podría capturar en instantáneas su vida cotidiana cautivó a miles de personas y comenzó a cambiar la percepción del arte.

Un aficionado sin ningún conocimiento técnico puede, con una Kodak, hacer lo que los profesionales de la fotografía han hecho durante años en sus estudios mediante manipulaciones de laboratorio e ingenios artísticos. ¿De qué sirve ya el esfuerzo de pintar la realidad si una máquina la atrapa de forma sencilla y precisa? «Usted aprieta el botón y nosotros hacemos el resto», decía el eslogan de Kodak.

Aquel verano de 1888 en el que Eastman presenta su invento, en la localidad bretona de Pont-Aven, que ya empieza a aba-

rrotarse de artistas, el ex agente de bolsa Gauguin pasea por un bosque cerca del río con su joven amigo Sérusier, a quien ha conocido en la pensión Gloanec. El discípulo instala su tabla y se dispone a pintar el paisaje.

—¿Cómo ve usted esos árboles? —le pregunta Gauguin.

—Son amarillos —contesta Sérusier.

—Bien, ponga amarillo. Y aquella sombra ¿no es azul? Píntela con azul ultramar puro. ¿Y aquellas hojas rojas? Use el bermellón.

Gauguin se propone romper con las restricciones de la pintura que solo obedece a la realidad. No busca representaciones fidedignas, sino subir la intensidad de su paleta y exagerar sus composiciones hasta la desfiguración si es necesario. Cuando pinta *Visión después del sermón* o *Jacob luchando con el ángel* da el paso definitivo de «renunciar al realismo a favor de la alegoría dramatizada y el estilo», según Will Gompertz. Desde luego, a Gauguin no le interesa captar la escena tal cual es, como lo haría una cámara fotográfica, sino pintar su propia idea de lo que ve.

Degas, que anima las nuevas ideas expresivas de Gauguin y le inspira en sus escorzos dramáticos, está obsesionado con pintar el movimiento. Busca temas que realcen la belleza del dinamismo, como bailarinas y caballos. Meticuloso en la preparación de sus encuadres, estudia el trabajo de un pionero de la fotografía, Muybridge, que muestra en secuencias fotográficas, fotograma a fotograma, el proceso del movimiento en humanos y animales. «Me propongo captar el movimiento en su verdad exacta», dice Degas.

En Valencia, unos años antes del golpe de efecto de Eastman en Rochester (Nueva York), del paseo de Gauguin por la orilla del río Aven y poco después de los experimentos cinéticos de Degas, don Antonio García Peris publica en el *Almanaque* del diario *Las Provincias* un anuncio de la innovadora técnica que

utiliza en su estudio de fotografía: «Retratos pintados al óleo sobre lienzo a base de fotografía, con la cooperación de distinguidos artistas, obteniéndose dichos retratos con exactitud y seguridad absoluta en el parecido, y una importantísima economía en su precio sobre los pintados directamente al óleo».

El *Almanaque* es de 1884, año en que Sorolla, con veintiún años, obtiene su primer reconocimiento en Madrid con el cuadro *Dos de Mayo* y consigue una plaza de pensionado en Roma gracias a la Diputación de Valencia por *El grito del Palleter*. Probablemente, don Antonio García Peris se refiere a su futuro yerno cuando mencionaba en su publicidad la «cooperación de distinguidos artistas».

El bueno de don Antonio fue un pionero de la fotografía artística en España y es considerado el primer reportero gráfico de Valencia. Captó la llegada de Alfonso XII del exilio al puerto de Valencia en 1875, la inaudita nevada de 1885 o la crecida del río desde el puente de San José en 1897. Fue el preferido por los famosos de la época, desde la actriz María Guerrero hasta el torero Frascuelo, y un precursor de la postal turística. Antes que fotógrafo, quiso ser químico, y luego pintor. Estudió en la Academia de San Carlos y trabajó como escenógrafo en el Teatro Principal, hasta que comenzó a interesarse por la confección de daguerrotipos y por la fotografía en placa húmeda. Cuando llegó la placa seca y sus colegas fotógrafos celebraron no tener que volver a sumergir las manos en colodión para el revelado, don Antonio murmuró: «Se acabó la profesión. En adelante, todo el mundo hará fotografías». Su estudio en Valencia fue el primero en tener luz eléctrica y teléfono. El logotipo de las cartas fotográficas de sus positivos estaba compuesto por la cámara del fotógrafo y la paleta del pintor, con la expresión «Arte fotográfico».

Un día su hijo, Tono, le lleva un cuadrito de un compañero de la Escuela de Bellas Artes, Joaquín, por ver si se lo puede comprar, ya que le parece muy bueno y su amigo está necesitado de dinero. A don Antonio le gusta tanto la pintura que no solo la compra, sino que le dice a su hijo que quiere conocer a aquel muchacho de apellido Sorolla, a quien está dispuesto a ayudar en lo que sea. Poco después, empieza a trabajar en el estudio con él como aprendiz.

Con don Antonio, Sorolla aprende a revelar placas y manipular sustancias químicas, a colorear fotografías y, sobre todo, aprende a mirar. Le fascina la posibilidad de dominar la luz mediante el guiño de un diafragma y poder congelar un instante con su mirada, tal y como se fija la escena en una imagen fotográfica.

Además de enseñarle la técnica fotográfica, que luego Sorolla traspasa a su pintura, don Antonio le transmite su afán innovador y sus ideas progresistas. En las tertulias políticas y culturales de Valencia le presenta como su protegido. Cuando se casa con su hija Clotilde, Sorolla empieza a llamarle cariñosamente «el abuelo». Se convierte en su padre espiritual a la vez que don Antonio siente un gran orgullo de tenerlo como yerno.

Don Antonio tiene una visión comercial que Sorolla empieza a poner en práctica en cuanto adquiere confianza con el ejercicio de su arte. El fotógrafo ha viajado, confía en su intuición y es respetado en el oficio. Estos son los principales consejos que le da para ganarse un buen lugar en el ambiente artístico. El pintor los sigue al pie de la letra.

Uno: no te envanezcas.

Dos: ten mucho orden en la marcha de los trabajos y mucha conciencia con ellos. Que las banalidades de la vida artística no te desvíen de tu camino.

Tres: mantén la pasión por tu trabajo a pesar de las contrariedades y desánimos.

Cuatro: presta mucha atención y formalidad a quien te favorezca y se interese por tu trabajo. No procedas como generalmente lo hacen los artistas, sin caer en la cuenta de que es en perjuicio suyo.

Y cinco: no olvides que la familia será siempre tu mayor soporte y, en los momentos de duda, tu única fuente de certeza.

Don Antonio retrata a su yerno en numerosas ocasiones. La primera en 1884, cuando el pintor tiene veintiún años. Sus fotografías permiten conocer cuadros del pintor que se han perdido o han sido destruidos. También algunos que el propio Sorolla modificó. De igual manera, gracias a estos retratos podemos seguir la evolución física del artista y su vida familiar. Quedémonos con dos estampas de 1907, tomadas durante una reunión navideña en Valencia, donde está la familia al completo. Las fotografías muestran una escena de sobremesa. Cada una de las once figuras, situadas en torno a las tazas de café, posa en un logrado alarde de fingida espontaneidad. En una de las fotografías, Sorolla aparece en primer plano sentado en un sillón mecedora, pensativo, ajeno a los demás, prendiendo un puro, observado discretamente en diagonal por Clotilde. En otra instantánea de la misma escena, casi todos han cambiado de posición. Ahora es don Antonio quien aparece en primera línea, acodado en la mesa con un puro fino, dando el perfil a la cámara en la silla que antes ocupaba su nieta mayor, María. Al otro lado de la mesa, Sorolla está de pie, detrás de Clotilde, con un rostro más complaciente que antes, atento a la conversación de su suegro.

Sorolla también pintó a su mentor y suegro muchas veces. Son significativos sus retratos de madurez. En 1908 pinta a don Antonio sentado en un perfil de tres cuartos dirigiendo la mira-

da con naturalidad al espectador, una posición que era muy del gusto de Sorolla, con una armonía de grises que funden su traje con el fondo. En las manos tiene un sombrero canotier. Poco después le pinta en su estudio, entre cachivaches de fotografía, observando una placa que acaba de revelar con el rostro iluminado por una luz artificial.

En el verano de 1909 le pinta en la playa, sentado en el mismo sillón mecedora de mimbre de la foto familiar antes mencionada. Don Antonio observa con placidez el mar que está a pocos metros mientras sostiene distraídamente un pincel, un elemento que quizá Sorolla introduce como símbolo de todo lo que le debe. A su lado, en una banqueta, no falta su inseparable canotier. El encuadre de la composición es absolutamente fotográfico. La figura de don Antonio está enmarcada por una ventana que se abre al horizonte, como si el pintor lo viera desde el porche de una casa en la misma orilla.

Una prueba del interés de Sorolla por la fotografía es la colección de seis mil instantáneas que conservó, entre positivos antiguos, placas de vidrio y rollos de celuloide. En un mueble guardaba, entre otras, reproducciones fotográficas de cuadros de Velázquez. Algunas, como una del *Menipo*, presentan perforaciones que indican que fueron clavadas en distintos lugares. Además, muestran manchas de pintura que delatan que el pintor las tenía cerca cuando trabajaba. En su casa-museo puede verse, en un lugar principal de su estudio, una reproducción fotográfica del retrato de Inocencio X que encargó al estudio especializado en facsímiles de Domenico Anderson en Roma, con unas medidas solo ligeramente menores que las del cuadro original. Sorolla nunca se atrevió a copiar este cuadro de Velázquez, que para él simboliza lo que debe ser la pintura. «*Troppo vero!*» (demasiado veraz), se cuenta que exclamó el papa cuando contempló por primera vez su retrato.

Sorolla no tiene reparos en aplicar las técnicas de la fotografía a la pintura. Incluso su postura casi acechante con la paleta y los pinceles en la mano, la mirada fija en la escena que acostumbra a mantener cuando trabaja, se asemejan a la frialdad exacta del objetivo fotográfico. «Hay cuadro», afirma cuando su retina capta la luz deseada y encuentra la composición adecuada. «Mientras pinto, solo veo la obra que está realizándose —le dice a su discípulo estadounidense William E. B. Starkweather—, exactamente como un fotógrafo en el revelado de una placa, cuando emerge sobre la película la escena que él fotografió».

A su potente mirada se une un temperamento decisivo. Según Maeztu, Sorolla solo pinta «con calor de vida» cuando lo hace de un modo sintético. Si se pone a analizar, su pintura se vuelve convencional. Si pinta sin fe, no es Sorolla. Por eso necesita abordar el lienzo de forma impetuosa.

> Este hombre debe de tener la avaricia de querer pintarlo todo —dice Maeztu—: la pasión de sorprender todos los aspectos de la naturaleza, aun los más fugitivos e inestables. No hay quien tenga preparada en la paleta una síntesis de la primera visión de las cosas. Con su arte rápido y sintético, puede llevar a los lienzos asuntos que una pintura más reposada y analítica no osaría siquiera abordar. Se nace periodista y Sorolla es el periodista del color.

Para producir esa fugaz «ilusión de vida», realiza de forma inconsciente el proceso de la fotografía. Solo después de «haber visto» bien, tras varios estudios y a veces decenas de bocetos, se lanza a sintetizar en el lienzo lo que ha percibido. Planta su caballete en la arena de la playa, monta un tenderete con telas y sombrillas para protegerse del sol y se pone manos a la obra. Siempre «al natural», al aire libre, sin perder de vista la realidad. Descarta

representar de manera minuciosa lo que ve. No le importa eliminar los aspectos que pueden restar espontaneidad a la escena. Para él, la naturaleza produce efectos de color instantáneos, visiones evanescentes que trata desesperadamente de atrapar. Eso es lo único que le interesa. «En tales momentos —explica—, soy inconsciente de los materiales, del estilo, de las reglas, de todas las cosas que intervienen entre mi percepción y el objeto o idea percibido».

Al igual que Degas, Sorolla persigue plasmar la idea del movimiento en un instante. En París, en Florencia y en Nueva York, pinta el vaivén de los transeúntes y los cabriolés sin atender al entorno arquitectónico. Utiliza composiciones diagonales, como las de las fotografías realizadas desde un edificio en picado. Su mirada le permite, además, fijar la luz de los objetos de tal manera que añade vitalidad al lienzo. En París ha visto una de las cumbres impresionistas, el *Boulevard des Capucines* de Monet. En sus escenas de playa, se atreve a descomponer los rostros en fases y efectos lumínicos para conseguir esa sensación de movimiento. Él también conoce las cronofotografías de Muybridge. «Su ojo ha impresionado lo que una máquina fotográfica hubiera hecho con una cierta exposición», dice el historiador del arte Javier Pérez Rojas. En el archivo de Sorolla se conservan varias placas estereoscópicas con barcas realizando la tradicional pesca del bou, así como fotografías y postales con escenas de playa y niños corriendo por la arena.

Hacia 1900 deja de pintar temas sociales y, salvo los retratos, solo pinta al aire libre. Tras años de búsqueda, por fin da con la manera de ver lo que otros no ven. Entra en un ámbito en el que, como dice Pérez Rojas, «los seres humanos perviven como siluetas a medio hacer o a medio deshacer, como conjunto de trazos apresurados y nerviosos, como sombras y reflejos de una

realidad de la que ya se empieza a dudar dónde se halla». Entonces, el espacio y el tiempo ya no tienen por qué corresponderse. Sorolla expresa el estar, más que el ser. «El estar en este preciso instante, bajo esta determinada luz, en esta particular circunstancia, vibrando al unísono de la vida», según Pérez Rojas.

Lo que jamás hace Sorolla es dar la espalda a la realidad, como Gauguin y los que vienen después. Piensa que no hay más verdad que la que muestra la naturaleza, y que lo verdadero está ahí mismo, delante de nuestros ojos, sin necesidad de entrar en idealizaciones. «Todas las equivocaciones que han padecido los grandes artistas obedecen a que se han separado de la verdad..., su imaginación puede más que ella —dice—. Todo lo tendencioso es de momento. Lo eterno es lo humano [...]. El natural, el natural. Con el natural delante se hace todo, y todo bien».

Para Sorolla, cuanto más fiel sea la reproducción de la realidad, tanto más puro será el arte. «Lo primordial, en todo caso, es dar la sensación más exacta, haciendo que el espectador sea el primer engañado», dice. Él, que es un entusiasta de las imágenes en movimiento, está convencido de que «el arte es una mentira que no puede decirse más que frente al natural», y el cine, al que es tan aficionado, «es la más exacta e inconmovible demostración de ello».

En una carta a Clotilde de febrero de 1917, le confiesa: «Yo solo sé que para ser pintor con mi sistema hay que estar loco, o los otros lo son más al no vivir la naturaleza, dedicados a la fabricación de viejos y estúpidos convencionalismos. En fin, de eso no hablemos, pues no voy a enderezar ahora árbol tan torcido».

Aunque el progreso de la técnica fotográfica es imparable, no todos están a gusto con su popularización, ni mucho menos con su irrupción en el terreno del arte. «La fotografía no pertenece al

ámbito del arte, pues su objeto es el engaño —dice el pintor John Constable, famoso por su carro de heno—. El arte complace mediante el recuerdo, no mediante el engaño».

Valle-Inclán, atento al quite con tal de meter una pulla, se refiere a uno de los cuadros más importantes de Sorolla, *La vuelta de la pesca*, en el que el pintor señala el camino de su personalidad artística, como «el famoso cuadro donde unos bueyes de barro cocido sacan del mar una barca de negro velacho», y compara la obra con una fotografía tomada al contraluz: «Me inquieta una nueva duda: ¿será que la moderna pintura debe emular las glorias de esas fotografías que llaman al trasluz?». Lo que son las sensibilidades. Curiosamente, Juan Ramón Jiménez escribe refiriéndose a los cuadros de escenas marítimas de Sorolla: «Es inútil ir a los cuadros de Sorolla con brumas y ensueños en el alma».

El más lúcido espectador de la modernidad, Baudelaire, que ve en el avance de la técnica un retroceso de lo artístico, afirma que la fotografía es «el refugio de todos los pintores frustrados, muy poco dotados o demasiado holgazanes para terminar sus estudios». Y sentencia que si se permite a la fotografía suplir el arte, pronto lo reemplazará o corromperá por completo, ya que existe una especie de relación natural entre la tontería y la multitud. Está bien, según Baudelaire, que se hagan fotos de viajes, de ruinas, de objetos preciosos, de animales y de maravillas de la naturaleza, pero «¡ay de nosotros si se le permite usurpar el ámbito de lo impalpable y lo imaginario, de todo aquello que tiene valor porque el hombre pone allí parte de su alma!».

Carlos de Haes, precursor del paisajismo en España y maestro de Aureliano de Beruete, dice en su discurso de ingreso en la Real Academia de Bellas Artes de San Fernando: «¡Oh, qué ansiedad la del pintor ante los magníficos espectáculos de la natu-

raleza! ¿Cómo reproducir, cómo fijar sus efectos fugaces? ¿Qué valen nuestros pobres medios de imitación para hacer la luz y la sombra?». A Sorolla, sin ir más lejos, esa ansiedad se le viene encima cada vez que contempla «el natural».

El caso es que en la segunda mitad del XIX, es raro el pintor o escultor que no usa una cámara o se vale de fotografías para sus composiciones. Al fin y al cabo, la mayoría persiguen la exactitud en la reproducción de lo que ven, aunque esto vaya en contra de lo que De Haes llama el espiritualismo artístico. «En cuanto el invento de Daguerre consiga sacar los colores, ya se pueden ir los pintores a cardar cebollinos», avisa Federico de Madrazo.

Algo parecido dice unos años después el fotógrafo Antonio Cánovas del Castillo, que firma con el seudónimo de Kaulak (con las dos «k» de Kodak) para que no le confundan con su tío, el jefe de Gobierno y líder del partido conservador a quien tiroteó el anarquista Michele Angiolillo en el balneario de Santa Águeda.

> A los artistas es a los que nuestra afición predilecta [la fotografía] ha prestado, presta y prestará mayores servicios. Lo que hay es que unos lo confiesan y otros se lo callan. Pero creedme: todos cogen [...] ¡Cuántos cuadros se ven por ahí que no son sino fotografías iluminadas! [...] Mas deténganse ahí, porque si no hacen más que calcar fotografías y rellenar con color, el día en que se descubra la fotografía en colores tendrán que liar los bártulos.

Según Tomás Llorens, el impacto de la fotografía afecta profundamente a los pintores de la segunda mitad del siglo XIX.

> Será la fotografía la que les enseñará a todos, desde Degas hasta Sorolla, a ver cosas que el pintor del pasado no está capacitado para ver: cómo mueven sus patas los caballos cuando corren,

cómo nos movemos, cómo cambiamos de expresión o cómo se separan la luz y la sombra en nuestro rostro. La fotografía enseñará sobre todo a disolver el vínculo ancestral que en el mundo antiguo unía la imagen con lo sagrado. A profanar la imagen.

Cuenta Baudelaire en *La obra y la vida de Eugène Delacroix* que una vez le dijo el pintor a un conocido suyo: «Si usted no es lo bastante hábil para hacer un croquis de un hombre que se tira por la ventana en lo que tarda en caer del cuarto piso al suelo, nunca podrá producir grandes temas». Sorolla superaría la prueba de Delacroix. Su velocidad de ejecución está ligada a la precisión de las formas y la luz que quiere captar. «Mis cuadros exigen rapidez. Deberían pintarse tan rápido como un boceto —le dice a Starkweather—. Si tuviera que pintar despacio, no podría pintar en absoluto. Solo con la velocidad se puede obtener una ilusión de fugacidad». Asegura que la prisa es necesaria «para que no se evapore la acción de la idea».

Su extraordinaria facilidad para pintar fue muchas veces usada en su contra. «Pinta demasiado fácil», le critican. Parece que pinte sin preocupación alguna, mostrando una tremenda seguridad, y eso molesta. Starkweather, en una comparación exagerada, dice que Sorolla pinta de manera tan instintiva que le recuerda a una vaca pastando.

El asunto no es tan simple. En realidad, Sorolla es un torbellino de dudas. No nació pintando: aprendió el oficio. Su arte «era un saber, no un don; el "prodigio" respondía al trabajo acumulado», dicen Felipe Garín y Facundo Tomás.

Precisamente su lucha constante es pintar con menos preocupaciones. Llegar a «la verdad sin durezas», como él desea, le cuesta un esfuerzo titánico. La velocidad crea la ilusión del movimiento. Aunque quiera, le es imposible pintar despacio al aire libre.

No hay nada inmóvil en lo que nos rodea —dice—. El mar se riza a cada instante; la nube se deforma al mudar de sitio; la cuerda que pende de ese barco oscila lentamente; ese muchacho salta; esos arbolillos doblan sus ramas y tornan a levantarlas... Pero aunque todo estuviera petrificado y fijo, bastaría que se moviera el sol, que lo hace de continuo, para dar diverso aspecto a las cosas... Hay que pintar deprisa, porque ¡cuánto se pierde, fugaz, que no vuelve a encontrarse!

A Starkweather, que durante un viaje a Jávea no puede seguir el ritmo de trabajo de Sorolla al sol, le dice que el estudio para él es simplemente un garaje, un lugar donde guardar los cuadros y repararlos, pero que los lienzos hay que ejecutarlos del natural.

Únicamente un par de veces en la vida, por pura casualidad, podrás pintar una nariz de un solo brochazo —dice Sorolla—. Las cosas que se consiguen con esta facilidad resultan maravillosas. Pero intentar pasarte el resto de tu vida pintando narices de un brochazo sería el mayor de los disparates, ya que resultaría del todo imposible mantenerte a una altura a la que solo se puede llegar de manera accidental. Cuando un artista comienza a contar las pinceladas que da en vez de contemplar la naturaleza, está abocado a la perdición. Esta preocupación por la técnica, a expensas de la verdad y la sinceridad, es el fallo principal que encuentro en la mayoría de las obras de pintores modernos.

Según James Gibbons, Sorolla no es una persona contemplativa:

En sus retratos no aguarda pacientemente a que se presente esa revelación confiada que únicamente el tiempo puede hacer apare-

cer. En el arte de Sorolla, resulta innecesario buscar lo profundo, lo abstracto o lo analítico. Lo que transmite cada uno de sus cuadros es un apasionado apego a las cosas externas. Vive en un constante estado de exteriorización luminosa e impulsiva. Es un observador cuyo único instinto es plasmar con un automatismo casi irreprimible aquello que en ese momento decide pintar.

Parece que Sorolla no tiene una idea preconcebida en la cabeza al enfrentarse al lienzo, aunque haya premeditado su composición. «No deberías saber cómo va a ser tu cuadro hasta que no lo hayas terminado», suele decir a sus alumnos.

La gran aceptación que tiene la pintura de Sorolla se explica en buena parte por su capacidad para representar la realidad de manera fotográfica. Supo intuir, sin abstracciones intelectuales, el espíritu que inundó la cultura visual de su tiempo y crear unos referentes pictóricos que pronto dejarían de tener sentido, con la irrupción de las vanguardias.

Incluso lleva a su pintura —explica Roberto Díaz Pena en su tesis *Sorolla y la fotografía*— encuadres y composiciones que superan a la propia fotografía de su época, con acusadas fragmentaciones del espacio, encuadres casuales y la ruptura del plano pictórico, con los cuerpos tomados en primeros planos, jugando en la composición con la profundidad de campo de una forma aún no desarrollada por la fotografía a comienzos del siglo XX.

Su manera de ver la realidad en un mundo que empieza a ser profundamente modificado por la tecnología conecta con el gusto de un público mayoritario. Sus exposiciones principales, en París (1906), Londres (1908) y Estados Unidos, en 1909 y 1911, alcanzan cifras de visitantes que superan los parámetros actuales.

Por ejemplo, la que realizó en la Hispanic Society de Nueva York en 1909 fue vista por 159.831 visitantes durante un mes, mientras que a la celebrada en el Museo del Prado cien años después acudieron 459.267 personas en tres meses. Es decir, la media de público por mes que acudió a ver a Sorolla en Nueva York hace más de un siglo sería mayor que la del Prado hace unos años en una de las exposiciones más exitosas de su historia.

Dicen que los grandes pintores hacen cuadros que son capaces de cambiar nuestro estado de ánimo, incluso de alterar el ritmo de nuestros pensamientos y virar el paso de nuestras ideas. Mirando el cuadro *Sol de la tarde,* Juan Ramón Jiménez dijo que se sentía como en una ventana que se abre al mediodía: «Yo experimento ante la pintura de este levantino alegre esa emoción sin pensamiento, muda, sorda, plena, de una tarde de campo».

Ese poder de los grandes pintores, escribe Alain de Botton, reside en su capacidad para «abrirnos los ojos debido a la insólita receptividad de los suyos ante ciertos aspectos de la experiencia visual, como, por ejemplo, los efectos de la luz sobre la superficie de una cuchara, la fibrosa suavidad de un mantel, la piel aterciopelada de una pera o los tonos sonrosados de la tez de un anciano».

De esta manera, no puede ser más apropiada al carácter y la visión de Sorolla la leyenda grabada en la medalla de la Hispanic Society, que él fue el primero en recibir por orden de Huntington: «Benditos sean aquellos cuyo genio ha servido de inspiración. Son como estrellas. Nacen y se apagan. El mundo entero los adora, pero no conocen el reposo».

7

Dos encuentros improbables

La vida no solo se hace con la materia de las cosas que pasan, sino también con la de las que podrían haber pasado. El condicional lo cambia todo. Lo que sucede en realidad o no, al fin y al cabo, no es tan importante como lo que podría haber sucedido.

Tenemos la costumbre de anticiparnos a lo que va a ocurrir, como si estuviésemos convencidos de que al siguiente paso nuestro pie encontrará suelo firme. Pero lo cierto es que nada nos asegura que en un momento inesperado un rayo no nos mandará al abismo. No deberíamos despreciar esa posibilidad de que ocurra lo improbable.

Mirad las personas que corren afanosas por las calles —dijo Eugène Ionesco en una conferencia en 1961—. No miran ni a derecha ni a izquierda, con gesto preocupado, los ojos fijos en el suelo como los perros. Se lanzan adelante, sin mirar ante sí, pues recorren maquinalmente el trayecto, conocido de antemano [...]. El hombre moderno, universal, es el hombre apurado, no tiene tiempo, es prisionero de la necesidad, no comprende que algo pueda no ser útil; no comprende tampoco que, en el fondo, lo útil puede ser un peso inútil, agobiante. Si no se comprende la utilidad de lo inútil, la inutilidad de lo útil, no se comprende el arte.

Esto pensaba Ionesco muchos años antes de internet. Qué vida sería esta si solo tuviésemos certezas.

En uno de los comienzos de novela más fascinantes que existen, nos referimos a *El camino* de Delibes, leemos: «Las cosas podían haber sucedido de cualquier otra manera y, sin embargo, sucedieron así». Esta frase es la síntesis de cualquier vida. Cuando cambiamos el pretérito por la hipótesis del condicional, «podrían haber sucedido», se abre el telón de lo improbable y en el escenario aparece la literatura.

Dicho esto, que también puede tomarse como un golpe más contra el muro del lenguaje, afrontemos el asunto: pudo ocurrir, no hay constancia de ello ni prueba alguna, que Joaquín Sorolla se encontrase con Marcel Proust y con Pablo Picasso en París. La hipótesis sin duda es atrevida y puede que un paso en falso con gesto despreocupado nos lleve al abismo, pero la invención nos permite recrear estas dos escenas nunca vistas. ¿Cambia algo en la vida de Sorolla el hecho de que cien años después de su muerte un profano en su biografía fabule con estos encuentros improbables? No, es un invento inútil, puede que incluso un peso agobiante para el libro, pero sigamos adelante si el divertimento nos ayuda a entenderle mejor.

En 1900 faltan seis años para que Sorolla triunfe con su exposición en la Galería Georges Petit y Proust comience a planear su gran novela.

El escritor está inmerso en la traducción de la obra de John Ruskin, ideólogo de los gustos intelectuales de los victorianos, que acaba de morir tras varios años con ataques de locura y cuyo padre, John James, un millonario criador de caballos, creó junto a un vinatero francés, Henry Telford, y un empresario hispano-

francés, Pedro Domecq, unas conocidas bodegas en Jerez. Por su parte, Sorolla acaba de perder a su padre adoptivo, su tío José Piqueres, debido a las lesiones que ha sufrido en un choque de trenes en el camino del Grao.

El Salón de París de ese año tiene lugar dentro de la gigantesca Exposición Universal, que exhibe los adelantos técnicos y científicos de la humanidad, como el motor diésel, las primeras películas con imagen y sonido o las escaleras mecánicas. El arquitecto René Binet diseña una puerta monumental de acceso al recinto en la place de la Concorde coronada por una estatua de seis metros llamada *La Parisienne*, que a diferencia de las figuras clásicas va vestida según la moda de París, adornada con tres mil doscientas bombillas eléctricas. La moderna estatua no gusta a los parisinos y la denominan «El triunfo de la prostitución». En el Palacio de la Electricidad hay otra estatua enorme que simboliza el espíritu de la electricidad y que sostiene una antorcha alimentada por cincuenta mil voltios generados por inmensas máquinas de vapor y miles de toneladas de aceite en combustión. En el Palacio de la Óptica hay un gran telescopio que amplía diez mil veces la luna, cuya imagen es proyectada en una pantalla de ciento cuarenta y cuatro metros cuadrados. Sobre un escenario de este palacio, decenas de bailarines con trajes fosforescentes demuestran las posibilidades de los rayos X. Precisamente en la sección de inventos, el sacerdote español Eugenio Cuadrado Benéitez recibe un premio por su «excitador eléctrico universal», una máquina electrostática denominada Centella que muestra los efectos de una descarga eléctrica al atravesar un cuerpo y que anticipa los rayos X Roentgen.

Otro experimento simula un viaje en globo mediante la proyección sincronizada de imágenes sobre una pantalla circular, con los espectadores subidos en la barquilla de un globo aerostá-

tico. También hay un simulador de barcos, donde el público se apoya en una barandilla para ver pasar secuencias marinas mientras varios ventiladores provocan ráfagas de viento. En el Mareorama, una plataforma con capacidad para mil quinientas personas ubicada sobre un rodillo, simula un trayecto imaginario desde Marsella hasta Constantinopla, con olor de algas incluido. Hay hasta un palacio de la mujer, que anuncia los derechos que les gustaría adquirir a las mujeres en el nuevo siglo.

En esta atmósfera, que, como ya sabemos, no llama excesivamente la atención de Sorolla, recibe el pintor el reconocimiento que le consagra internacionalmente, el Grand Prix. La obra premiada es *Triste herencia*, un cuadro que, según él, debería haber trabajado más. En el Salón se exponen además, mal colocadas por la organización, otras cinco obras de tema marítimo: *Cosiendo la vela*, *Comiendo en la barca*, *El baño* o *Viento de mar*, *El algarrobo. Jávea*, y *La Caleta. Jávea*. «Necesito hacer alguna modificación en la forma de producir —reflexiona en una carta a Clotilde tras ver sus obras entre las de los demás artistas—, es lo único que me quita el amor, pues yo podría haber llegado a esa cosa que deseo con esos mismos cuadros: espero que al final de mi examen de todo lo que hay de pintura, hacerme el mío y algo útil saldrá».

Se celebran también los Juegos Olímpicos, recién restablecidos por el barón de Coubertin, pero la mayoría de los atletas participantes no se enteran de que están en unas olimpíadas hasta tiempo después, ya que por orden del gobierno las competiciones deportivas deben celebrarse en el marco de la Exposición Universal. A pesar de la oposición del barón, las mujeres participan en disciplinas como esgrima, tenis y golf. El poeta Sully Prudhomme, que un año después gana el Premio Nobel de Literatura, opina que es aborrecible sustituir «la fuerza por la dulzura» y que en

general «todo lo que la mujer toma prestado a los hombres de cualidades viriles las desnaturaliza y daña su encanto». Por su parte, Émile Zola, que acaba de regresar de su exilio en Londres, donde tuvo que refugiarse tras el escándalo de su artículo *Yo acuso* en defensa del capitán Alfred Dreyfus, se declara «a favor de todos los ejercicios físicos que puedan contribuir al desarrollo de la mujer, siempre y cuando no abusen de ellos».

Una mañana de julio, Sorolla visita las secciones de pintura del Salón con su amigo Aureliano de Beruete. Hace un bochorno espantoso y nuestro pintor no para de sudar. «¡Es ir mojado todo el día!», escribe a Clotilde. Por la tarde dan un paseo por el viejo París, cosa que siempre es agradable, y más si a la comitiva se une el famoso retratista Giovanni Boldini, que gentilmente ha ofrecido a Sorolla el espacio destinado a sus propias obras en el Salón, visto el mal lugar que la organización ha destinado a las pinturas de su colega.

—Ah, señor Sorolla, *Triste herencia* es un gran cuadro, pero de entre los que usted presenta este año me llevaría *Comiendo en la barca*. ¡El efecto de los cuerpos contorsionados bajo la vela alrededor del cuenco de comida es maravilloso!

—Gracias, señor Boldini, me honran sus palabras y estoy de acuerdo con ellas. No crea usted que quedé satisfecho con *Triste herencia*. Sufrí mucho con ese cuadro. Y sin embargo... Está visto que hay que sufrir para que le reconozcan a uno.

En un restaurante a la orilla del Sena se encuentran con Léon Bonnat. El pintor, entusiasta de todo lo cercano a la tradición velazqueña, se une a su mesa y felicita a Sorolla, a quien conoce desde que presentó *La vuelta de la pesca* en el Salón de Artistas Franceses que él presidía entonces, cinco años atrás. Bonnat viene de ver una proyección del *Hamlet* de Sarah Bernhardt, la «divina Sarah», que no deja de sorprender y escandalizar a los pari-

sinos. Es la primera vez que una mujer interpreta al personaje de Shakespeare. En una foto de la obra, la «reina de la pose», según Mark Twain, aparece con una calavera real que le regaló Victor Hugo. Su delgadez desata habladurías sobre las consecuencias de su libertinaje sexual y provoca algún duelo entre dandis, a favor y en contra de la figura andrógina de la actriz. Los cuerpos esbeltos aún no están de moda.

—Mañana es martes y la condesa de Greffulhe recibe en sus salones, ¿irán ustedes? —pregunta Bonnat.

—No estamos invitados, y no crea usted que me siento yo a gusto en semejantes eventos, ¿deberíamos ir? —dice Sorolla.

—La condesa cita a los artistas, músicos y escritores del Tout-Paris. Además acude la flor y nata de la aristocracia, ávida de pintores que los retraten...

—Vayan, vayan de mi parte —dice Boldini—. Ya bastante soporto a condesas en mi estudio. Le interesa mostrarse en ese ambiente, señor Sorolla. Es probable que esté allí mi amigo el conde Robert de Montesquiou, un hombre muy peculiar al que vale la pena conocer..., si se deja. Por cierto, debo abandonarles. Tengo una cita con una marquesa que desea discutir cierto precio de un retrato. Beberemos champán y veremos qué pasa después. ¡*Au revoir*, caballeros!

—Le haré llegar a la condesa su interés en asistir a la cena, amigo Sorolla. Créame que le conviene para su carrera —dice Bonnat.

—Por mí no se moleste, monsieur Bonnat. Ya no tengo el cuerpo para esos trotes. Prefiero descansar con mi esposa en el hotel —dice Beruete.

—No se hable más. Entonces, Sorolla irá. Le recogeré en mi cupé a las seis.

El salón de Élisabeth de Riquet de Caraman-Chimay, condesa de Greffulhe, conocida por su exquisita belleza y sus ojos

de un color inusual, «como dos luciérnagas negras», era el escenario favorito de la alta sociedad de París. Su madre tocaba el piano y fue alumna de Liszt. A ella le encantaba rodearse de artistas, con quienes unas veces se mostraba seductora y otras, displicente. A través de su primo, el conde Robert de Montesquiou-Fézensac, cinco años mayor que ella, a quien adoraba, se hizo amiga de Edmond de Goncourt, Judith Gautier (la hija de Théophile) y su marido Catulle Mendès, Mallarmé, Anatole France... Montesquiou le elegía la ropa y la acompañaba a los conciertos. El conde también le presentó a Marcel Proust, un inquieto aspirante a escritor que no paraba de halagar su belleza y que al principio le pareció a la condesa uno de esos aduladores pegajosos: «Tenía un *je ne sais quoi* que no era de mi agrado..., ¡era agotador!», le dijo a una amiga.

La condesa de Greffulhe promovió la pintura de James Whistler, amigo de Oscar Wilde. Whistler era propenso a demandar a cualquier escritor que se inspirase en su figura de dandi decadente. Tuvo enfrentamientos con George du Maurier y John Ruskin. Con Proust no llegó a litigar, ya que la vida no le alcanzó para verse convertido en el modelo del pintor Elstir de *En busca del tiempo perdido*.

También ayudó la condesa a Rodin, a Gustave Moreau, al compositor Gabriel Fauré y financió las investigaciones de Marie Curie. Junto con su amiga la princesa Edmond de Polignac, patrocinó los Ballets Rusos de Diaghilev y recuperó el Teatro Montansier de Versalles que inauguró María Antonieta. Era terca e implacable en sus juicios estéticos. Gracias a su insistencia, Wagner representó *Tristán e Isolda* en la Ópera de París, a pesar de sus reticencias. Dicen que en sus fiestas no aparecía más que lo necesario para saludar a los invitados, con el fin de preservar así su encanto. Una noche le dijo a su peluquero: «El mundo es un es-

pectáculo, pero a veces me aburre estar sobre el escenario». Por otra parte, el mayor placer para la condesa era sentirse admirada por todos. Y con estas contradicciones se va haciendo la leyenda de una vida.

Élisabeth se casó con Henry Greffulhe, un hombre riquísimo proveniente de una familia de banqueros con unos hombros tan gruesos como sus modales. Parecía un rey de la baraja de naipes. Por su mal genio, Proust le llamó «Júpiter atronador». Henry engañaba públicamente a su mujer. Parece ser que lo hacía de forma tan metódica que los caballos de su carruaje sabían a qué dirección debían dirigirse cada día de la semana. «Algunos amigos que uno ve de vez en cuando ocupan más espacio que el que ronca cerca de ti», le dijo a Élisabeth su confesor, Arthur Mugnier. Proust convirtió a la condesa de Greffulhe en su modelo para crear a Oriane, la duquesa de Guermantes, con quien el narrador de *En busca del tiempo perdido* trata de hacerse el encontradizo en los salones aristocráticos del barrio de Saint-Germain: «Yo amaba verdaderamente a madame Guermantes. La mayor felicidad que hubiese podido pedir a Dios hubiera sido fundir sobre ella todas las calamidades, y que arruinada, desconsiderada y despojada de todos los privilegios que me separaban de ella, sin tener casa donde vivir ni gente que la saludara, viniera a pedirme asilo».

Sorolla y Bonnat llegan puntuales al número 8 de la rue d'Astorg. Los parisinos conocen el conjunto de edificios y hoteles (residencias particulares) de la familia Greffulhe como El Vaticano, por la riqueza que allí se concentra. Sorolla se detiene admirado ante el enorme jardín de lirios y narcisos de la entrada, que conecta con el Hotel Arenberg. «Verás cuando se lo cuente a Clotilde», piensa. Pocos números más adelante se encuentra el Hotel Astor Saint-Honoré, residencia de lord John Astor, que morirá en el naufragio del Titanic, y la mansión donde algunos

años después instalará su estudio Le Corbusier, que luego ocupará Dora Maar.

Una antesala con tapices flamencos y orientales conduce a los salones, separados por cortinas de tela brocada con aves del paraíso. Sorolla recorre las pinturas que cuelgan en las paredes: Ingres, David, Watteau..., ¿eso es un Van Dyck? Los muebles del salón principal están tapizados en damasco verde, el color favorito de la condesa. Ella dice que resalta el tono cobrizo de su melena.

—Qué barbaridad, señor Bonnat. Esto parece un serrallo.

—No lo descarte, Sorolla, no lo descarte... Oh, mire quién está aquí. Déjeme que le presente a madame Lemaire. Seguro que ha visto alguna de sus pinturas en el Salón. Es la más querida por los jóvenes artistas. Los recibe en su taller cada semana de primavera.

En ese momento, Sorolla divisa en el extremo del salón una figura que le resulta familiar. Parece el hijo de Raimundo de Madrazo, Federico Carlos, un joven de unos veinticinco años al que llaman Cocó. Su madre, Eugenia de Ochoa, murió nada más traerle al mundo. El niño se crio entre artistas, pero sin madre. ¿Hay alguien mejor conectado en París que su padre, el heredero de la famosa estirpe de los Madrazo? Dicen que hasta la mismísima Sarah Bernhardt le tiene siempre reservada una butaca para sus funciones. Hace tiempo que Sorolla no sabe nada de él. A Clotilde no le gustaba la relación que este tenía con su modelo, Aline Masson, la hija del portero de la residencia parisina del marqués de Casa Riera. Lo mismo la pintaba desnuda que con mantilla, o disfrazada de Pierrette. «Tú no serás como él —le advirtió Clotilde—. Que en París a los hombres se os vuela la cabeza».

—Hace tiempo que no sé nada de Raimundo de Madrazo. ¿Aquel no es su hijo, Cocó? —dice Sorolla.

—Un buen chico, pero muy inconstante. Y mire que tiene condiciones para el arte. En la sangre lo lleva. Le conozco desde que era un crío, y para mí tengo que su amistad con el conde de Montesquiou no le hace bien a su carrera. En fin. Me preguntaba usted por Raimundo. Volvió a casarse el año pasado con una rica venezolana afincada en París, medio prusiana y medio vasca, mucho más joven que él. Yo estuve en su boda... Ese de ahí, junto a Cocó, es Reynaldo Hahn, el pianista, hermano de la mujer de Raimundo. Y aquel que observa todo con aire distraído es Marcel Proust, amigo de Reynaldo y de Montesquiou, aunque dicen que el conde no tiene más amigos que una tortuga con el caparazón pintado de oro y piedras preciosas incrustadas en él. Se rumorea que en una vitrina de cristal en su casa tiene la bala que mató a Pushkin. El tal Marcel es hijo del doctor Adrien, un médico muy conocido en París. Algunos aseguran que Marcel Proust es un genio, aunque de momento no se le conoce ningún escrito que lo demuestre.

Robert de Montesquiou, «el soberano de las cosas transitorias», según se proclamó a sí mismo en una foto dedicada a Proust, «el comandante de los olores delicados», «el príncipe del adjetivo inesperado». Prototipo del dandi de Baudelaire: «El hombre rico, ocioso y que, incluso hastiado, no tiene otra ocupación que ir en pos de la felicidad; el hombre educado en el lujo y acostumbrado desde su juventud a que otros le obedezcan, quien, al fin y al cabo, no tiene otra profesión que la elegancia». El hombre que quería conocerlo todo y no implicarse en nada. El hombre capaz de lo más cruel solo por satisfacer el aristocrático placer de desagradar. El hombre que anticipa la modernidad. «Ya se hagan llamar refinados, increíbles, bellos, leones o dandis, estos hombres comparten un mismo origen —escribe Baudelaire—; todos participan del espíritu de oposición y de revuelta; todos represen-

tan lo mejor del orgullo humano, la necesidad, harto escasa en los de hoy en día, de combatir y destruir la trivialidad».

—¿Señor Sorolla? Mi nombre es Marcel Proust. He visto sus cuadros en el Salón de este año, le felicito sinceramente. Todos quieren conocer a ese pintor español cuya luz compite con la de los impresionistas. Ese lienzo donde una gente humilde cose la vela entre las flores del patio es un prodigio de efectos. Sus pinturas despiertan en mí un enorme deseo de ir a la orilla del mar.

—Encantado, señor Proust. Es usted muy amable. Precisamente me hablaba el señor Bonnat de sus habilidades literarias...

—¡Ah, señor Sorolla, no se nos puede enseñar la sabiduría, hemos de descubrirla por nuestros propios medios a lo largo de un periplo que nadie puede emprender en nuestro lugar! Yo aún estoy en el camino... ¿Conoce a la princesa Anna de Noailles? Es una mujer adorable a la que debería usted retratar.

—Pues con mucho gusto, pero...

—Precisamente jugaba con mi amiga Anna a adivinar los gustos de usted. ¿No le parece un pasatiempo delicioso en estas aburridas reuniones fantasear con estas trivialidades? Le diré en confianza que esta familia paga muy mal a los músicos. Aunque la condesa de Greffulhe es tan maravillosa que le perdonamos todo de antemano. ¿Ha visto la *Olympia* de Manet, qué le pareció?

—Verá, yo sigo el camino normal de la pintura genuinamente española, y dentro de eso el mío propio, que creo que ya voy vislumbrando con mucho esfuerzo. Lo que me recuerda que mañana hay que trabajar... Le diré también yo en confianza, señor Proust, que no me encuentro cómodo en este traqueteo superficial y glotón al que se empeñó en traerme el amigo Bonnat. Pintoresco, eso sí. En fin, a todo tiene que acostumbrarse uno. Ha sido un placer charlar con usted.

—¿Se marcha ya? Le comprendo. A veces yo me quedaría todo el día encerrado en casa. Permítame saciar mi impertinente curiosidad con una última petición, señor Sorolla. Hace unos años, una dama desconocida me rogó que respondiese a treinta preguntas que me mostró en un álbum. Aseguró que en las respuestas a aquel cuestionario encontraría el perfecto retrato de mi personalidad. ¿Contestaría usted este cuestionario para mí? Whistler lo hizo, pero Sargent no quiso... Me gusta conocer los gustos de los pintores a los que admiro.

—Déjeme ver. Me conviene hacer algunas entrevistas aquí en París. ¿Dónde lo va a publicar?

—Como le digo, es por ahora un divertimento. Pero quién sabe si no acabará en la sección de arte de *Le Figaro*. ¿Sabe que mis amigos dicen que tengo poderes de adivinación?

De regreso al hotel, Sorolla no sabe qué pensar de su conversación con Marcel Proust. «Qué joven tan extraño. O padece algún tipo de enfermedad por exceso de cortesía o, en verdad, como le dijeron a Bonnat, es un genio en ciernes. ¡*Mare de Déu*, qué intensidad!». No obstante, antes de acostarse y tras escribir a Clotilde, echa un vistazo al cuestionario que le ha pasado el señor Proust y se dispone a contestar. Quizá este jueguecito de las preguntas le ayude a conciliar el sueño.

1. Cuál es el principal rasgo de su carácter.
La impaciencia.
2. La cualidad que más aprecia en un hombre.
La lealtad.
3. Y en una mujer.
Su confianza.
4. Qué espera de sus amigos.
Que celebren conmigo los éxitos.

5. Su principal defecto.

El exceso de emoción.

6. Su ocupación favorita.

¿Me toma el pelo?

7. Su ideal de felicidad.

Una gran casa frente al Mediterráneo.

8. Cuál sería su mayor desgracia.

No poder pintar.

9. ¿Qué le gustaría ser?

Un anciano que pasea por la playa de Valencia del brazo de su mujer.

10. ¿En qué país le gustaría vivir?

No dejaría España ni por todo el oro del mundo.

11. Su color favorito.

El blanco, con todos los matices de la luz.

12. La flor que más le gusta.

La azalea.

13. Qué obra de arte le gustaría tener en su casa.

El buey desollado, de Rembrandt.

14. Su autor favorito en prosa.

Benito Pérez Galdós.

15. El secreto de la felicidad.

Tener algo que hacer.

16. Su pintor favorito.

Todo está en Velázquez.

17. El pájaro que prefiere.

La golondrina.

18. Un héroe en la vida real.

[Sin respuesta].

19. Qué hábito ajeno no soporta.

La pereza.

20. Qué hábito propio cambiaría.

Tengo por costumbre un maldito dolor de estómago.

21. Lo que más detesta.

El pesimismo.

22. Qué le pone de mal humor.

Todo lo que me impida trabajar.

23. Un hecho de armas.

La rendición de Breda.

24. Una figura histórica que deteste.

[Sin respuesta].

25. Una virtud que desearía tener.

La calma.

26. Su mayor vicio.

Me tengo por un hombre de costumbres equilibradas.

27. Cómo le gustaría morir.

Pintando en la playa.

28. Su estado de ánimo más habitual.

Excitado.

29. Qué defectos le inspiran mayor indulgencia.

Todos los que sean ajenos.

30. Una máxima.

Esta mía: «Las penas con sol son menos penas».

Ni en sus cartas, ni en sus entrevistas ni en los comentarios de sus biógrafos hay mención de Sorolla a Pablo Picasso. Es posible que, en alguna conversación, saliese el nombre del joven pintor de Málaga que se instala en París en 1904 con el descarado propósito de encontrar un nuevo camino en el arte. Incluso puede que se cruzaran en la Exposición Universal de 1900, donde Picasso presenta una obra que posteriormente desapareció. Pero

eso nunca lo sabremos. Cuando Picasso comienza a ser conocido, Sorolla ya está en otra órbita. Era dieciocho años mayor y en menos de una generación el mundo se puso del revés.

Es sencillo suponer la opinión de Sorolla sobre los movimientos artísticos de vanguardia, si es que se molestó en reparar en ellos, teniendo en cuenta que el impresionismo le parecía un pasatiempo de holgazanes y lo que vino después, «un disparate gracioso ridículo» (eso dijo de los cuadros de Matisse). El cambio de rumbo en las artes plásticas era una evidencia imparable que avanzaba con el signo de los tiempos y a su vez arrastraba los gustos del público. A estas alturas solo cabe especular, pero parece claro que a Sorolla ni se le pasó por la cabeza tener ningún tipo de relación con este arranque de la modernidad. Su mundo era otro.

Lo que sigue a partir de aquí es una invención. La siguiente escena, por qué no, podría haber ocurrido.

París, primavera de 1908. Sorolla pasa unos días en la ciudad de camino a Londres, donde va a exponer en las Grafton Galleries. Le da tiempo a visitar el Salón de ese año, el Louvre, las galerías e incluso alguna tienda de antigüedades donde le llaman la atención unas máscaras africanas que se están poniendo de moda entre los jóvenes artistas. También visita la Casa Durand-Ruel para ver las obras de los impresionistas, aunque perjure que le importan un comino. La última vez que vio una exposición allí, con cuadros de Monet, escuchó a unos cocheros decir que iban a quemar la tienda por mostrar semejante porquería.

En el Louvre, Sorolla está intrigado con los cuadros de Chardin, un pintor muy particular del que conocía algunas estampas de escenas domésticas. Le acompaña, cómo no, su inseparable amigo Pedro Gil. Pedro le habla de una galería que han abierto en la calle Vignon, junto a la Madeleine, quizá les dé tiempo a pasarse por allí a curiosear.

—Por lo visto, un joven alemán llamado Kahnweiler, sin experiencia en el mundo del arte, ha alquilado un pequeño local a un sastre polaco y solo expone artistas nuevos, que ni siquiera pueden verse en el Salón de los Independientes ni en el de Otoño. Son esos jóvenes a los que nadie entiende y que viven como vagabundos en la montaña.

—¿Qué montaña? —pregunta Sorolla, abstraído en un bodegón de Chardin.

—Montmartre. Nunca hemos ido, es peligroso. Dicen que allí arriba viven, entre hampones, tunantes y mujeres de mala vida, unos artistas que no respetan ninguna norma. Me han contado que subiendo la colina hay un sitio que llaman Bateau Lavoir, una especie de granero de madera infestado de ratas donde se amontonan los pintores que no tienen otro sitio adonde ir.

—Fíjate en esa raya destripada que cuelga de un gancho en el centro del cuadro. Los nervios azulados, el rojo intenso de la sangre, el blanco plateado de la piel. Parece que la huelo. ¿No te recuerda al buey desollado que pinté a un lado de la plaza en *El padre Jofré defendiendo a un loco*? Mira el gato, a punto de abalanzarse sobre las ostras y observando de reojo el pescado. ¡Qué elección más extraña! Tantos utensilios: las jarras, los cuencos, los saleros, las cafeteras, los coladores... ¿Y ese otro cuadro? ¡Es un mono pintor, se parece a mí!

—Ya veo, Joaquín, que te interesa poco el asunto de los nuevos artistas... Precisamente el marchante Vollard, a quien no he tenido ocasión de presentarte, también defiende a los locos como el padre Jofré de tu cuadro. Dicen que cuando visita los estudios de los pintores le acompaña un enajenado para ayudarle a decidir sus compras.

—Yo más bien diría que algunos de los cuadros que compra ese Vollard parecen pintados por enajenados. Además, ya sabes lo que pienso de los marchantes. Son todos unos mercachifles.

En ese momento, un joven robusto con un flequillo negro casi azabache que le cae como un ala sobre la frente y una pipa en la boca se acerca al bodegón de Chardin y comenta en tono socarrón:

—Oh, qué grandeza la de este pintor de cuberterías.

Cuando Sorolla y Gil se vuelven hacia él, Picasso saluda con una leve inclinación de cabeza:

—¿Me recuerda, señor Sorolla?

Sorolla juraría que no ha visto a ese hombre tan arrogante en su vida, aunque su dudosa capacidad como fisonomista ya le ha dejado en evidencia alguna vez. No conviene ser descortés con alguien que le habla en español en París.

—Disculpe usted, ¿nos conocemos?

—Me llamo Pablo Picasso. Usted es el reconocido pintor Joaquín Sorolla en el Museo del Louvre delante de un Chardin, aunque francamente hubiera preferido encontrarle frente a un Caravaggio. Sí, nos conocemos. Si me lo permite, le desvelo la intriga.

—Encantado de saludarle. Este es mi amigo Pedro Gil. Le escuchamos, pero le advierto que llevamos prisa.

—Al final del verano de 1895, yo tenía trece años y usted, si no calculo mal, treinta y dos, me dirigía con mis padres desde mi Málaga natal a Barcelona en el vapor Cabo Roca. Hicimos escala en Valencia, donde pasamos un día hasta la salida del barco. El pintor Antonio Muñoz Degrain, amigo de mi padre, José Ruiz, nos puso en contacto con Francisco Domingo, que estableció una visita con usted coincidiendo con nuestra estancia en la ciudad, ya que yo quería aprovechar la oportunidad de conocerle. Unos meses antes había visitado el Prado por primera vez y le llevé unos bocetos de *El niño de Vallecas* y *El bufón Calabacillas*, que usted alabó, espero que sinceramente. En la playa del Caba-

ñal me habló de Velázquez. Me dijo: «No pintes como yo. Dibuja, dibuja y dibuja: eso es todo». Su suegro nos hizo una fotografía. ¿Me recuerda ya?

—¡Pero bueno, Pablito! No te reconozco... ¡Claro que me acuerdo! Muñoz Degrain te recomendó con verdadera pasión, y eras un crío. Ese verano nació mi hija Elena. Recuerdo que te mostré unos apuntes de *La vuelta de la pesca* y tomaste unas notas para copiarlo. Fuimos al establo donde guardan los bueyes para sacar las barcas del mar, no parabas de dibujarlo todo en tu cuaderno... ¡Muy bien, Pablito, hay que trabajar! ¿Pintaste el cuadro?

—Verá, yo en el arte estoy buscando otra cosa. Me encantaría que viera usted mis *Señoritas de Aviñón*, aunque dudo que fuesen de su gusto. Ese cuadro me atormentó durante meses, hasta que dos cabezas de piedra primitivas me señalaron el camino. Las compré sin saber que habían sido robadas de este museo... Pero digamos que mi pintura no encaja en los moldes. Figúrese que dice mi amigo Derain que cualquier día me encontrarán colgado detrás del cuadro... No será tanto, hay mucho por hacer y no puedo darme esa satisfacción. Venga usted al Bateau Lavoir en el Montmartre, descubrirá un mundo nuevo.

—Precisamente me comentaba mi amigo Pedro el ambiente artístico de ese lugar...

—Los que vivimos allí estamos encantados de ser unos parias, señor Sorolla. Estoy seguro de que la alegría de vivir volará cuando dejemos Montmartre.

—Y dime, Pablo, ¿qué pintura te interesa entonces?

—Hace un par de años vi un folleto de su exposición en la Georges Petit. No entré porque había que pagar... ¡Menudo triunfo! Poco después de aquello murió Cézanne por pintar al aire libre bajo un aguacero, como hace usted. Cuídese de la in-

temperie, señor Sorolla... Se lo digo yo, que tengo algo de brujo. ¿Vio la exposición póstuma de Cézanne el año pasado? Esa es la pintura que me interesa. Él es el padre de todos nosotros. No busco expresar lo que veo, sino lo que sé que está ahí y no puedo ver. Es divertido cuando la gente descubre cosas en la pintura que uno no pone en ella, ¿no cree? Ahora rechazan mis cuadros, pero llegará el día en que la admiración siga al asombro. Y espero que usted, que conoció al Picasso niño, llegue a ver ese momento.

—No lo pongo en duda, aunque entretanto tendrás que vivir.

—Bah, si uno se lo propone se puede tener éxito. Es más: sé que puedo tener éxito en todo y a pesar de todo. Pero el éxito es también un biombo detrás del que uno se parapeta, con todo su dinero y sus pertenencias. He conocido a genios sin éxito a los que todo el mundo trataba como si fueran genios. Pero en cuanto empezaron a tener éxito, es decir, a ganar dinero, la gente dejó de tratarlos como a genios para tratarlos como a hombres de éxito. ¡Prefiero regalar un cuadro antes que discutir el precio! Puedo sacrificar cualquier cosa. Nada es sagrado para mí. El mundo se verá forzado a mirar mis pinturas cuando yo me lo proponga.

—Vaya, tendré que ir a ver esas *Señoritas de Aviñón* tuyas para ver si es cierto todo lo que dices. Muy confiado te veo. A mí me costó muchos años encontrar el camino de mi pintura, y no creas que lo he visto claro hasta hace bien poco. Ya te avanzo que esas deformaciones de las figuras que se ven por ahí me parecen una porquería.

—Es la cuarta dimensión, señor Sorolla, la cuarta dimensión, donde hay ángulos, fragmentos, pesadillas, como en el interior de uno mismo...

—Sí, estoy al tanto de esto. A los artistas les gusta hablar de estas cosas nuevas sin saber lo que significan.

—Mire, yo no necesito ideas sobre pintura. Ni siquiera me gusta mostrar lo que pinto. Mientras usted exponía aquí en París, yo intentaba terminar en mi taller el retrato de una señora americana llamada Gertrude Stein. No creo que la conozca. Posó para mí más de ochenta sesiones, todo el invierno, y no era capaz de acabar el cuadro. ¿Emplea usted tanto tiempo para un retrato? Gertrude se sentaba en un sillón roto y yo, en mi silla de cocina. Mi mujer, Fernande, le leía las fábulas de La Fontaine para entretenerla mientras posaba. Me obsesioné tanto con pintar lo que yo veía que ya no veía lo que tenía delante. Rascaba la tela una y otra vez y volvía a empezar. Tuve que dejar el cuadro sin acabar y me fui a España, a un pueblo del Pirineo llamado Gósol. A la vuelta, terminé el retrato en una sola tarde: convertí el rostro de la señora Stein en una máscara.

—Pero ¿cómo puede ser el retrato de una señora una máscara? ¿Y la expresividad del natural?

—Es gracioso que pregunte esto, usted, a quien critican por embellecer los retratos... El pintor que se limita a reflejar lo que ve es un estúpido.

—Yo creo, Pablo, que lo que importa es el sentimiento de las cosas, la emoción de contemplar el natural, sea un paisaje o unos ojos, la simplicidad... Todo esto, dicho con palabras, no vale nada. Si buscas mi consejo, te diría que hay que ir a lo esencial y dejar que el resto se encargue la vida de terminarlo. Aunque digan que en mis cuadros hay novelas, la pintura nunca es prosa, es poesía...

—En eso le doy la razón. Yo en el fondo soy un poeta descarriado. Prefiero rodearme de poetas que de pintores. Me gustaría que conociera a mi amigo Guillaume Apollinaire, ¡con él nadie se aburre! He conocido a verdaderos literatos que ejercían de pintores, como Toulouse-Lautrec. Ah, el pobre Toulouse, sus úl-

timos años fueron terribles. Vi las paredes de su habitación tiroteadas por él mismo debido a las visiones que sufría. Por cierto, fue alumno de Bonnat, que sé que es buen amigo suyo.

—En efecto, Léon Bonnat es un buen amigo y un artista cabal, siempre con la mirada puesta en Velázquez, en Rembrandt, en Goya... Y sin embargo no me explico cómo de sus enseñanzas salieron pintores como este Toulouse-Lautrec, o Edvard Munch, nórdico como mi admirado Zorn, pero incomprensible para mí, o ese tal Braque, que seguramente es amigo tuyo... Como ves, no estoy tan fuera de lo que ocurre como pueda parecer por mi posición actual.

—Decía Baudelaire, a quien nos gusta citar en el Bateau Lavoir, que «cada época tiene su porte, su mirada y su gesto». Yo no tengo interés en explicar por qué he hecho esto o lo otro. Me niego a usar recursos convencionales solo para darme la satisfacción de ser comprendido. Ni sigo las reglas de la época ni tengo un estilo. Para encontrar el camino hay que eliminar todo lo aprendido, ¿no es así? ¡Todo es mi enemigo! Puede que sea un salvaje. A algunos aquí los llaman *fauves*. Un día me dijo Matisse: «Eres como un gato. Sea cual sea el salto mortal que intentes, siempre vas a caer de pie». Sí, quizá sea un pintor sin estilo.

—Cualquier pintor tiene un estilo, hasta los que creen que no tienen estilo y buscan reflejarse en uno...

—No quiero entretenerle más, pero permítame decirle una última cosa sobre el estilo. La primera vez que vine a París, en octubre de 1900, me acompañó mi amigo Carles Casagemas. Éramos inseparables, pero Carles era débil. La duda más liviana le atormentaba hasta paralizarle. Yo era su rompehielos. Vivimos una temporada en Montmartre, en habitaciones de amigos españoles, muchos días sin perspectiva de comer ni de cenar, felices. Fue un otoño glorioso. Recorrimos todos los museos, los cafés

y los salones de baile. Un vaso de absenta y unas cerezas eran suficiente. Descubrí a los impresionistas en el Luxemburgo, estudié a Ingres y Delacroix en el Louvre, conocí la obra de Degas, Van Gogh, Gauguin... A Vollard le entusiasmaron mis pinturas y organizó una exposición en su galería. Yo tenía diecinueve años y me llamaban «pequeño Goya». Estaba fascinado por ese mundo y ya me veía como un pintor triunfante. Casagemas tenía un año más. Se enamoró tontamente de una lavandera, Germaine, que andaba con unos y con otros. Le pidió matrimonio. La lavandera y la morfina le volvieron loco. Una noche, en un café de Montmartre, Carles se levantó muy exaltado y dijo que volvía a Barcelona y se llevaba con él a la chica. Esta se encogió de hombros, como solía hacer con las propuestas de mi amigo. Entonces Carles sacó una pistola y disparó a Germaine. Falló. Se puso el arma en la sien, dijo «*Et voilà pour moi!*» y disparó de nuevo. Murió desangrado antes de llegar al hospital. Su muerte me entristeció tanto que me trastornó. Marcó mi pintura durante un tiempo. No podía quitarme de la cabeza su rostro verdoso, la herida de la bala en la sien. Recordé el conde de Orgaz del Greco y pinté *El entierro de Casagemas*: mi amigo ascendía al paraíso a lomos de un caballo blanco y allí era recibido por mujeres desnudas. Mi paleta se congeló, se transformó en hielo azul. ¿Buscaba yo este estilo, era el mío? No lo sé. Solo sé que mi estado de ánimo se reflejó en mi paleta y esto no gustó a muchos. Por eso le digo que mi pintura está más allá de los estilos y las formas.

—En fin, siento lo de tu amigo. Mucho hablamos. Mañana salgo para Londres y me temo que estos ingleses me van a dar unos cuantos quebraderos de cabeza. ¡Para que luego me compren dos cuadritos!

—Esta noche damos una fiesta en honor a Henri Rousseau, el Aduanero, en mi estudio del Bateau Lavoir, ¿por qué no vie-

nen ustedes? Le advierto que difícilmente van a conocer mejor el Montmartre que con la banda de Picasso. A mis amigos les gustará conocer a un pintor español de gran fama. Hace poco compré el *Portrait de femme*, de Rousseau, en la tienda del padrecito Soulier por cinco francos, ¡es un cuadro maravilloso! Y el chamarilero me lo vendió para que pintase encima. No conocerá usted a nadie más puro que Rousseau. Están invitados, a las ocho: habrá vino, poesía, música de violín y burla de lo divino y lo humano.

—Te lo agradezco, Pablo, yo estoy en otra cosa... Nos marchamos ya. Sigue tus ideas, pero no dejes de mirar la naturaleza; allí es donde está la verdad.

—Me ha alegrado mucho verle y comprobar nuestras diferencias... ¿No cree usted que ya es hora de despedirse del siglo XIX, señor Sorolla?

—¡Y a mí qué me importan los siglos! Que te vaya bien, Pablito.

8

Cómo llevar el mar en la cabeza

Todo paraíso perdido tiene un paisaje al que regresar y el de Sorolla es el mar Mediterráneo.

Desde sus primeras excursiones de adolescente a la playa con su caja de pinturas, su obsesión es pintar el reflejo de las olas rompiendo en la orilla, la reverberación del sol en los cuerpos bajo el agua, el viento que azota la perspectiva del horizonte.

Tal vez esto explique la agitación interior que el pintor siente durante toda su vida. Persigue lo imposible: pintar la atmósfera. El aire es, según Azorín, lo que sublima la pintura de Sorolla. «El mar, las velas blancas, los árboles, las luces del alba en la floresta, la barca humilde, todo, en fin, lo tocado por el pincel de Sorolla cobra inefable carácter etéreo».

Este escenario de su niñez es el lugar donde el pintor vuelve a ser feliz. A menudo dice que solo se encuentra bien cuando pinta, y, si es posible, en Valencia. «Entre el mar y el sol espléndido me parecía estar en los felices días de la playa», escribe a Clotilde. Lejos de aquí, se siente un «desplazado».

En una entrevista en 1913, con motivo de su mudanza a la casa del paseo del Obelisco, explica que las fuentes y los jardines que ha diseñado están hechos para «borrar» la idea de Madrid, aunque se encuentre en plena urbe. «Los artistas vivimos aquí por ser el centro de todo el movimiento, no porque nos agrade...

Yo viviría en Valencia y allí habría construido esta casa, si Valencia fuera camino para alguna parte. Pero vivo aquí amando Valencia y recordándola continuamente», dice. Desde 1890, año en que se instala en la capital, en la plaza del Progreso, vive con la añoranza del mar. Viaja a Valencia siempre que puede, al menos para pasar el verano y las Navidades. A medida que las cosas le van bien, alarga cada vez más la temporada veraniega. Se supone que en Valencia descansa de la pintura, pero en cuanto pisa la playa del Cabañal, la de la Malvarrosa o la de Jávea, vuelve a tomar los pinceles.

¿Acaso es posible llevar el mar dentro de uno? Manuel Vicent, buen conocedor de los paisajes marítimos de Sorolla, dice que el Mediterráneo es solo una categoría de la mente y que, en definitiva, no existe. Ese paraíso perdido es un refugio interior inventado por una memoria caprichosa. Al fin y al cabo, quien ha vivido tiene razones para pensar que el pasado no es lo que ha sido, sino lo que la memoria ha modelado con él. Por eso la luz y los colores del mar de Sorolla tienen algo de ensoñación. Ese mar es la sustancia de la vocación poética que Sorolla expresa con pinceladas, y que Juan Ramón Jiménez pinta en *Diario de un poeta reciencasado* (1917) con su multitud de tonalidades (azul de Prusia, verde plata, blanco de tiza, blanquirrosa...). «Sí, mar, ¡quién fuera, cual tú, diverso cada instante!», escribe el poeta. Como no podemos saber si Sorolla leyó «Soledad», el poema XXIX del *Diario*, lo recordamos aquí como una muestra de la afinidad sensorial que existió entre el pintor y Juan Ramón.

En ti estás todo, mar, y sin embargo,
¡qué sin ti estás, qué solo,
qué lejos, siempre, de ti mismo!
Abierto en mil heridas, cada instante,

cual mi frente,
tus olas van, como mis pensamientos,
y vienen, van y vienen,
besándose, apartándose,
en un eterno conocerse,
mar, y desconocerse.
Eres tú, y no lo sabes,
tu corazón te late y no lo siente...
¡Qué plenitud de soledad, mar solo!

La fascinación de Sorolla por el movimiento del agua es la expresión de su carácter vivaz. Busca el reflejo del gozo de vivir y quiere alejarse del clima deprimente que otros pretenden imponer en España. «Las obras de arte creadas con alegría —como querían los griegos— emiten en torno suyo una aureola divina», escribe Pérez de Ayala acerca de esos lienzos de Sorolla que «huelen a mar». Incluso cabe decir que el optimismo de su pintura es una apuesta moral. Para Sorolla, el arte no tiene que ver con nada que sea feo o triste. «¿No es maravilloso que los pintores modernos se dediquen al estudio de la luz del sol? La luz es la vida de todo lo que toca. Por tanto, cuanta más luz en las pinturas más vida, más verdad y más belleza», dice.

Sorolla «inventa» la playa de Valencia y hasta es posible fijar la fecha: 1894, el verano en que pinta *La vuelta de la pesca, ¡Aún dicen que el pescado es caro!* y *La bendición de la barca*. Hasta entonces, nadie había considerado que las escenas de pescadores esforzados, pescadoras con cestas, barcas varadas, bueyes de arrastre, redes al sol, mujeres en livianas batas, niños bañándose y velas teñidas de sombras violetas y amarillas pudieran convertirse en un tema pictórico.

Al pintar *La vuelta de la pesca* —dice Doménech—, Sorolla afirmó su personalidad artística. Acabaron los años de aprendizaje, de tanteos, de concesiones y luchas contra el ambiente artístico que le rodeaba. La visión de la costa levantina, del paisaje valenciano y de las vidas de sus gentes se afinará cada vez más en Sorolla, y siempre serán aquellos asuntos los que persistirán en sus obras con un perfeccionamiento técnico cada vez mayor.

Según Doménech, a partir de este descubrimiento, el ideal del pintor es «llevar a sus lienzos las formas típicas de la gente de mar, de los pescadores y de los niños criados en las playas levantinas; las barcas, los toros, el ambiente salobre y la luz intensa descompuesta en mil tonalidades distintas cambiando a cada momento». Año tras año, sus cuadros de playa se convierten en un éxito cada vez mayor entre el público de Europa y América. Su idea de «luminosidad» triunfa. Todos quieren imitarla. Es quien más se acerca al efecto de la reverberación de la luz en la naturaleza y las figuras al aire libre, sin llegar al extremo de deconstrucción de algunos impresionistas. Sorolla crea un género propio que se convertirá en la parte más conocida y celebrada de su obra.

Observar al pintor durante un día de trabajo en la playa es todo un espectáculo. Cuando no está en el Cabañal, se instala en la Malvarrosa, en una franja de apenas doscientos metros. Son dos barrios marineros con playas amplias muy cerca del puerto. El pintor llega al Cabañal con uno o dos mozos que le ayudan a delimitar su espacio con una lona oscura para cortar el viento y evitar las miradas curiosas. La lona se iza con unas cañas clavadas en la arena. De esta manera, Sorolla se encuentra «protegido» dentro de un plano bidimensional que solo deja abierta la parte superior y un lateral. Su caballete de campaña está anclado al

suelo mediante un contrapeso de piedras. Hay que tener cuidado porque las ráfagas de viento pueden convertir el lienzo en una vela. A veces instala una sombrilla blanca, aunque con el sombrero suele ser suficiente para protegerse del sol. El campamento se completa con los útiles de pintura: unas cajitas portátiles con los tubos de colores, los pocillos de limpiar los pinceles, los pinceles largos para pintar a distancia, unas tablillas por si hace falta registrar una impresión rápida o «nota de color» y una silla de enea. La eterna cadencia del mar hipnotiza y a la vez desespera al pintor. «El mar es un lío imposible porque varía de un modo que rabias, y dudas cuándo estará bien lo que haces», escribe a Clotilde. Este es el verdadero estudio de Sorolla.

Cuando termina la jornada, los aparejos y el lienzo se recogen y se guardan en la Casa dels Bous, donde se refugian los bueyes. Con el tiempo, Sorolla manda hacer un cajón rectangular de madera que, al abrirse, se convierte en un parapeto para proteger el cuadro. Aunque la operativa parezca aparatosa, semejante despliegue es sin duda menos intrépido que la imagen de Turner amarrado al mástil de un barco en plena tormenta o la de Monet desafiando a la nieve y las mareas y durmiendo a la intemperie durante semanas enteras.

Esta línea de la costa está salpicada de numerosas barracas y alquerías, donde viven labradores y, sobre todo, pescadores dedicados a la pesca del bou. Esta práctica es una tradicional forma de pesca de arrastre con dos barcas de vela, que arrastran una red en las aguas poco profundas de este litoral. Al tensarse, las redes adaptan una forma parecida a los cuernos de un toro. Cuando regresan, las barcas no se amarran en el puerto, sino que unas yuntas de bueyes tiran de ellas hasta dejarlas varadas en la arena. Sorolla, seguramente asombrado desde niño por este espectáculo, pintó las barcas y los animales en numerosas ocasiones. «He

presenciado el regreso de la pesca: las hermosas velas, los grupos de pescadores, las luces de mil colores reflejándose en el mar [...] ¡El agua era de un azul tan fino!, y la vibración de luz era una locura».

Así describe ese momento de la vuelta de la pesca Blasco Ibáñez, en *Flor de mayo*:

> Llegaban las barcas plegando las enormes velas y quedaban quietas y balanceantes a pocos metros de la orilla. A cada pareja agolpábase la multitud en el límite de las olas, arremolinándose las faldas de sucio percal, las caras rojas y las cabelleras de Medusa, gritando, increpándose, discutiendo para quién sería el pescado. Arrojábanse de las barcas los gatos con agua a la cintura, formando larga fila, en la que iban interpolados los hombres y los cestos y avanzaban rectamente hacia la orilla, surgiendo poco a poco del manso oleaje, hasta que sus pies descalzos tocaban la arena seca, y las mujeres de los patrones se encargaban de la pesca para venderla.

Dos testimonios de escritores nos permiten visualizar las escenas cotidianas repletas de sensualidad que Sorolla contempla en la playa. Uno es, cómo no, de Blasco Ibáñez:

> El cielo, inundado de luz, era de un azul blanquecino. Como copos de espuma caídos al azar, bogaban por él algunos jirones de vapor, y de la arena ardiente surgía un vaho que envolvía los objetos lejanos, haciendo temblar sus contornos.
>
> Las barcas formaban en la orilla a modo de una ciudad nómada, con calles y encrucijadas; algo semejante a un campamento griego de la edad heroica, donde las birremes puestas en seco servían de baluartes. [...] Bajo las velas caídas en las cubiertas rebu-

llía toda una población anfibia, al aire las rojizas piernas, la gorra calada hasta las orejas, repasando las redes o atizando el fogón, en el que burbujeaba el suculento caldo de pescado. Sobre la arena descansaban las ventrudas quillas pintadas de blanco o azul, como panzas de monstruos marinos tendidos voluptuosamente bajo las caricias del sol.

[...] Algunas veces, sobre el lento susurro del agua tranquila destacábase la voz lejana de una muchacha como si saliese de las entrañas de la tierra, entonando una canción de monótona cadencia. Se desarrollaba lentamente el «Oh... Oh, isa» de unos cuantos mocetones que tiraban de un pesado mástil, al compás de la soñolienta exclamación [...]. Sonidos y objetos eran envueltos por la playa en una vaguedad fantástica.

El otro, de Manuel Vicent, extraído de su trilogía biográfica *Otros días, otros juegos* (2002). La estampa tiene lugar un día de San Pedro:

[...] había muchos carros de labranza en medio de la arena y, sentada a la sombra de sus toldos a media tarde, la gente tomaba longanizas con tomate, abría sandías, echaba tragos de vino alzando la garrafa a contraluz y los niños, jugando, lanzaban gritos de felicidad o lloraban con fuertes gruñidos, y todos los sonidos se fundían con la claridad del firmamento hasta hacerse de su misma naturaleza. También había silencios. Muchos dormían. Mujeres vestidas de negro formaban un corro alrededor de una manta donde estaban las viandas, y los hombres solían permanecer callados fumando con la mirada perdida, mientras ellas excitadas no paraban de hablar despechugándose un poco, con la cara llena de sol acumulado durante toda la jornada y las pantorrillas igualmente encendidas.

Muchos caballos estaban dentro de la mar y el oleaje les golpeaba las patas llenándoles los ijares de espuma y por allí les pasaba la mano el dueño del animal para lavarlo sin quitarse el cigarro de la boca. Estos labradores con sombreros de paja, los pantalones arremangados hasta las rodillas y la camisa blanca refrescaban también a las caballerías echándoles cubos de agua en las crines; algunas relinchaban o piafaban entre las muchachas que se bañaban con enaguas y estas se recogían con un puño los pliegues del volante para que las olas no lo levantaran hasta los muslos, pero al salir de la mar llevaban la tela mojada muy pegada a la curva del vientre con el triángulo del pubis también marcado, oscurecido, y esto provocaba algunas miradas calientes, furtivas de algunos adolescentes, de algunos gañanes endomingados que estaban en la orilla de pie observándolas.

Estos párrafos traslucen la narrativa de muchos cuadros de Sorolla, desde el mencionado *La vuelta de la pesca* y el que será su obra parteaguas, *Sol de la tarde*, hasta *Cosiendo la vela*, *El baño del caballo*, *Corriendo por la playa*, *Las tres velas*, *Pescadoras valencianas*, *La hora del baño*... El veraneo empieza a ponerse de moda en las clases altas. Entre las mujeres burguesas de la segunda mitad del siglo XIX se convierte en costumbre tomar un baño de mar o «de ola», que revitaliza los huesos y mejora la circulación, por supuesto bajo prescripción médica. «Resulta una suerte de falso letargo, de apatía engañosa, propicia a la introspección y al carrusel de fantasías. Una ausencia súbita del ser lo hace disponible para deseos que la acción amordazaba. El veraneo se presta pues a los encuentros, a las desviaciones, a la eclosión de las pulsiones mejor rechazadas», escribe Marie-Eve Févérol. En ciudades como Brighton, San Sebastián, Saint-Aubin-sur-Mer o Santander se instalan terrazas y pabellones de madera que se adentran

en el mar, con las comodidades pertinentes para tomar los baños. Valencia no iba a ser menos. En el Cabañal y la Malvarrosa comienza a crecer una población de pequeños empresarios, transportistas y patrones de barca. Se construyen casas con una cierta distinción y llegan veraneantes de Madrid.

El acto del baño es inmóvil. A nadie se le ocurre adentrarse en el agua más allá de la cintura. Ni se nada ni se salta con las olas, excepto los niños. Además, el peso de la ropa mojada hace difícil cualquier movimiento. En la arena, casi todo el mundo va vestido y se dedica a pasear y cumplir con las normas de cortesía. Las escasas mujeres que van en traje de baño llevan un vestido de manga corta con pantalones debajo para no mostrar las piernas. A la hora de entrar en el agua, algunas se ponen una especie de camisón largo o bata ligera. El sombrero es indispensable para evitar el bronceado, un matiz mal visto entre las señoras que quieren presumir de salón. La zona de las mujeres y los niños está separada de la de los hombres por unas banderolas o unas balizas. Cualquier exceso de curiosidad puede ser sancionado. Las mujeres se bañan con los niños y deben acceder al agua desde unas casetas en la orilla con el fin de evitar miradas indiscretas. Hasta la segunda década del siglo XX no empieza a extenderse el traje de baño de una pieza, que permite dejar al fresco como máximo quince centímetros de muslo. Unos operarios llamados «medidores» se encargan de patrullar la playa con un metro que certifica el tramo permitido de carne a la vista.

Como le ocurre a Monet con su catedral de Rouen y sus jardines de nenúfares, Sorolla está fascinado con esta coreografía de cuerpos radiantes en los que rebotan la luz y el color. Persigue las transformaciones de las figuras bajo las distintas condiciones lumínicas. Pero, además, es capaz de transmitir la carnalidad y el erotismo de esas «escenas diarias de la vida vulgar», según Pantorba.

Desde que pintó *Triste herencia*, juró no sufrir más frente al mar. En el verano de 1903 alquila con su familia una casa en la Malvarrosa y le envía a su amigo Pedro Gil un dibujo de la playa con estas líneas:

Estas rayas son lo que tenemos enfrente de casa, cara al mar, donde ahora te escribo [...]. La verdad es que para hacer arte no hay que buscar complicaciones ni puntos..., ni comas, ni ninguna cocina... Estoy muy entusiasmado de las cosas que veo en la playa, ¡cuánto pintarías aquí! Me hace todo nuevo, todo me impresiona como si fuera la primera vez que lo he visto; de lo que estoy contento, pues me imagino haré algo decente, que buena falta me hace.

Efectivamente, ese verano pinta varios estudios de bueyes entrando al mar, «con una gran barca y el sol de frente, de tal manera que la vela es una nota potente y luminosa», explica a Gil. Sus bocetos culminan con una pintura definitiva que causará rumores de asombro allí donde se exhiba: *Sol de la tarde*. Este lienzo contiene ya ese mar que Sorolla lleva en la cabeza. Todos los elementos del cuadro transmiten una fuerza extraordinaria: la plasticidad de los pescadores imbuidos en su tarea, el vigor de los animales con su piel canela refulgente, el hervidero plateado de las olas, la vela que responde al afán de los marinos, el horizonte calmo y violeta.

Unos meses después, Juan Ramón Jiménez contempla el cuadro en el estudio de Sorolla en Madrid. El pintor está detrás del lienzo «con su cabello enmarañado y su pipa, hablando alto, a gritos, con su voz vibrante, como si estuviera en la playa sobre el ruido del oleaje». La escena traslada al poeta a la Malvarrosa:

Era una tarde de estío, cuando el mar es más azul y brilla como un mar de mitologías. Tenemos arena mojada y blanda bajo nuestros pies y la espalda llena de sol. Ha llegado la barca cabeceando, entre las voces de los marineros ligera sobre el vientre de las olas. La tarde va cayendo; el sol es redondo, escarlata entre raso violeta; y con sus hojas caídas, esa rosa de sangre alfombra el mar. Han venido seis bueyes mansos, viejos; y entran en el agua, levantando con sus patas una algarabía de espumas y de frescos truenos. La vela ya blanda, está amarilla de sol; el mar es azul; bandadas de espuma de ola vienen y se pierden... y vienen y se pierden; a lo lejos reluce una velita anaranjada. Y por naciente se entra la noche, embozando en su velo morado la soledad de las aguas...

[...] La noche llega. El cuadro está ahí lleno de sol, lleno de rumor y de espuma. Parece un sueño.

En *Sol de la tarde* cristalizan todas las obras anteriores de Sorolla. Según su biógrafo Manaut Viglietti, esta obra y las que realizará el pintor de aquí en adelante al aire libre revelan el impulso de un ideal «más o menos conscientemente» de la vida. «Estas figuras —dice Manaut Viglietti— fueron sorprendidas en un momento vital, efímero y eterno, para ofrecernos la sensación de que están vivas, de que no son una ficción». Los pescadores, las bestias, la barca, el mar, el sol y el viento se movían antes de su representación en el lienzo y seguirán moviéndose después.

La culminación de las visiones de Sorolla llega con *La bata rosa*, también conocida popularmente por algunos como *La Venus valenciana*. Según el propio pintor, se trata de «la obra más importante y de lo mejor que he hecho en mi vida». La escena de este cuadro tiene lugar en el intenso verano de 1916. En la Malvarrosa, los niños se bañaban desnudos. Cuando se acercaban a la adolescencia, las niñas entraban al agua con una bata

rosa, una especie de túnica larga con tirantes que seguían usando en la edad adulta. Al salir del agua, el tejido húmedo se pegaba al cuerpo haciendo los relieves tan transparentes como imaginarios. En *La bata rosa,* una mujer con un vestido blanco, de aspecto maduro, ayuda a una joven a quitarse la bata rosa con la que acaba de bañarse en el mar. Están dentro de una caseta, protegidas del sol por un cañizo que dibuja manchas de luz en sus cuerpos. La bata mojada delata las formas de la mujer recién bañada, que se vuelve sonriente hacia su amiga, ocultando el rostro al espectador. Su brazo derecho desnudo, por el que aún resbala el agua, se pliega junto a su cadera. Las frentes de las dos mujeres casi se tocan. La brisa entra por el lado más inmediato del cuadro agitando una tela blanca que acaricia a las bañistas. «La tela, al pegarse a la carne —dice Manaut Viglietti—, como en la *Victoria de Samotracia,* modela sutilmente la cúpula del vientre, los senos hemiesféricos, los muslos semejantes a columnas dóricas y el conjunto de esta estatua de carne, de líneas equilibradas y purísimas». Tal voluptuosidad recuerda a la de *Las tres Gracias* de Rubens. Para Doménech, este cuadro revela la sensibilidad helénica del subconsciente de Sorolla, que unos años antes había descubierto, en Londres, ciertas turgencias clásicas en el friso del Partenón.

Hasta lograr el dominio de todos los matices que se despliegan en este pasaje erótico, Sorolla pintó, entre muchos otros cuadros, los siguientes:

º Un niño desnudo persiguiendo a dos niñas por la orilla, una con bata blanca y otra con bata rosa, con una masa de mar y cuerpos infantiles de fondo (*Corriendo por la playa,* 1908).

º Una joven recién salida del agua, con los pliegues de la bata mojada ceñidos a su cuerpo, que no acierta a abrocharse el tirante y sonríe coquetamente porque un muchacho con sombrero de paja le cubre con la inevitable tela blanca (*Saliendo del baño,* 1908).

º Una pareja de adolescentes que entran de la mano en un mar violeta y esmeralda, él desnudo y con sombrero, ella con bata rosa (*Al agua*, 1908).

º Dos chicas adolescentes cambiándose la ropa mojada en una caseta, una con los hombros ya desnudos y un pecho semidescubierto, y la otra con bata rosa, mirando pícaramente al espectador mientras se recoge el pelo (*Después del baño*, 1909).

º Una chica desnuda que se recoge el pelo sentada en el banco trasero de la caseta con los pies mojados por las olas de la orilla, su ropa recogida en un bulto a su lado y una tela blanca colgada que ondea hacia ella desde un lateral (*Antes del baño*, 1909).

º Una mujer junto a una barca con una blusa blanca y un vestido de tonos violáceos salmón que sostiene en brazos a un niño cubierto por una tela blanca y tiene el rostro desdibujado por el impacto del sol (*Saliendo del baño*, 1915).

º Decenas de niños, niñas y adolescentes, desnudos o con la susodicha bata, tumbados sobre el espejo de la orilla, con la espalda ofrecida al sol, charlando, chapoteando, echando a navegar un balandrito, agarrados a la cuerda de una barca, en cuclillas o mirando al espectador con la mano haciendo visera, todos con la piel vibrante de óleo marino.

Hay una fotografía en la que Sorolla aparece en una pasarela de madera sobre la misma orilla. El artefacto le salva unos centímetros de la línea del mar. Desde allí pinta *Nadadores, Jávea*, una de sus representaciones más asombrosas de la refracción de la luz en los cuerpos mojados. Se siente tan absorbido por el mar que sueña que camina sobre él para atrapar todos sus efectos ópticos. Pintando en la orilla, descubre que es capaz de fragmentar la

imagen por el efecto de los reflejos de la luz. Su pincelada se dirige hacia un movimiento cada vez más palpitante. Unos años antes, en 1896, la primera vez que visitó Jávea, se lo contó así a Clotilde: «Esto es todo una locura, un sueño, el mismo efecto que si viviera dentro del mar [...]. Desde mi alcoba veré, Dios mediante, mañana una masa azul». Acostumbrado a la llanura de la playa de Valencia, Sorolla descubre de repente la perspectiva del mar en Jávea, que le permite contrastar sus aguas transparentes sobre un fondo de roca dorada. Los reflejos rojizos del cabo de San Antonio en el agua quieta le entusiasman. «Es el sitio que soñé siempre, mar y montaña, pero qué mar. Nosotros los que vivimos meses en Valencia no podemos tener idea justa de esta grandiosa naturaleza».

Pantorba es quien mejor explica la sensación sinestésica que producen las pinturas de playa de Sorolla.

> En los espléndidos estudios de mar de Jávea, y particularmente en los de *Nadadores*, Sorolla, sin aumentar los colores de su paleta, que como todos los verdaderos coloristas son pocos, extiende y multiplica el número de los matices, así como el número de los contrastes audaces, y logra preciosos acordes con azules y amarillos, violetas y cadmios, verdes y rojos, sin olvidar las riquísimas modulaciones del blanco, color en cuyo empleo siempre sabe dar él notas personales. No se detiene ante ninguno de los problemas que la deslumbradora claridad levantina le ofrece. Reflejos dorados de las rocas en las aguas transparentes, espumas de mar en la sombra, cabrilleos del sol sobre las ondas movidas. Blancura de sábanas heridas por la llamarada solar; tostados cuerpos jóvenes sumergidos en la líquida masa rizada; lo momentáneo de una irisación; lo que eternamente cambia; lo que brilla fugaz y huye...

Es en Jávea donde el pintor da el paso definitivo hacia la explosión cromática que busca.

En sus viajes a París a lo largo de los años noventa del siglo XIX, Sorolla descubre a varios pintores que le muestran los caminos que él intuye. Además de los mencionados Bastien-Lepage, Menzel, Zorn..., el noruego Peder Severin Krøyer es una figura fundamental. Los cuadros de escenas cotidianas que Krøyer pinta en Skagen, la remota aldea pesquera al norte de la península de Jutlandia a la que se había trasladado con la idea de huir de la civilización, provocan en Sorolla un impacto revelador.

Krøyer nació en el sudoeste de Noruega en 1851 y pasó su infancia en Copenhague con una hermana de su madre, ya que esta había sido incapacitada para criarlo por orden judicial. El marido de su tía le dio su apellido e impulsó su carrera artística. Durante su formación, recorrió Europa. Pasó una temporada en España estudiando a Velázquez. En París, fue alumno de Bonnat y quedó impresionado por los paisajes de Monet. Tiempo después inició un fogoso romance con Marie Triepcke, pintora y diseñadora de muebles danesa afincada en París, a quien conocía de Copenhague y que también pertenecía al círculo de artistas de Skagen. Él tenía treinta y siete años y ella, veintiuno. Abrumada por el talento de su flamante marido, que enseguida la convirtió en su musa, Marie dejó de pintar. Al igual que su madre, Krøyer atravesaba períodos de enfermedad mental que le volvían insoportable y le obligaban a ingresar en el hospital. Tras diez años de casados, Marie abandonó a su marido por el compositor sueco Hugo Alfvén, que ya estaba enamorado de ella antes de conocerla gracias a los retratos de Krøyer.

Dicen que el cabo arenoso más septentrional de Skagen, donde las olas del mar del Norte chocan con las del Báltico, recuerda a una playa del Mediterráneo. Allí, Krøyer se convierte en

el líder de una comunidad de artistas —los retrata en su cuadro *Hip, hip, hurra*— y pinta estampas sorprendentemente similares a las que Sorolla desarrolla pocos años después. Bajo un paisaje de mar en calma y un cielo ligero, Krøyer pinta el paseo por la orilla de dos mujeres vestidas de blanco, el esfuerzo de los pescadores arrastrando una red o unos niños que corren desnudos entre las olas. Tras contemplar *Tarde de verano en Skagen* durante la Exposición Universal de París de 1900, Sorolla dice: «Debería ser posible combinar en un solo lienzo la sinceridad de Krøyer y la atmósfera de Zorn con la fuerza de un retrato de Bonnat». Diez años después pinta *Paseo a orillas del mar*.

Hasta que los naturalistas franceses, y más tarde los impresionistas, comienzan a pintar al aire libre, el uso del color, que buscaba imitar la naturaleza sin tenerla delante, era artificioso. Es entonces cuando los artistas, cuenta Philip Ball en *La invención del color*, «comenzaron a liberarse de las nociones académicas sobre lo claro y lo oscuro, a ver los púrpuras y azules en las sombras, los amarillos y anaranjados en la luz "blanca" del sol». Dicha evolución es posible, principalmente, por el desarrollo de los pigmentos sintéticos que los artistas pueden transportar en sus maletines gracias a un invento revolucionario: el tubo de estaño. Este envase de metal plegable sustituye a los paquetes de vejiga de cerdo, donde solían guardarse las pinturas al óleo, y además evita que se sequen. Los artistas ya no tienen que mandar preparar los colores a un químico que macera los minerales. La nueva industria del color, impulsada por los avances en los tintes para los tejidos, se los ofrece envasados. Los químicos más optimistas vaticinan incluso que en un futuro muy próximo será posible fabricar colores a la carta. «Sin la pintura en tubo no habría habido Cézanne, ni Monet, ni

Sisley o Pissarro, nada de lo que los periodistas llamarían luego Impresionismo», escribe Jean Renoir en la biografía de su padre.

Sorolla usa tubos de colores de la casa francesa Moirinat —especializada en «telas y colores finos para pintura al óleo y acuarela»—, de Lefranc —la más antigua, desde el siglo XVIII— y de Smit, pero sus favoritos son los ingleses de Winsor & Newton. Esta marca fue creada en 1832, en Londres, por el químico William Winsor y el pintor Henry Newton, y sigue activa. Los pigmentos de los que dispone Sorolla son muy variados, con diferentes posibilidades para cada línea de color: blanco de plomo (o albayalde, después prohibido por su toxicidad), blanco de zinc, blanco de plata, azul ultramar, azul cobalto, bermellón, rojo veneciano, amarillo de cadmio claro, amarillo de cadmio limón, amarillo de Nápoles, verde esmeralda (el favorito de Van Gogh, también venenoso), verde de cromo, verde viridian, verde de Scheele, naranja de plomo, violeta de manganeso, violeta ultramar, ocre de sombra tostada, ocre siena natural... Aun así, al pintor no le parece suficiente. «Me hace gozar la contemplación del bendito sol, que amo cada vez más, aun comprendiendo la pobre miseria de los colores», dice Sorolla.

Cuando pinta desde la playa, Sorolla describe a menudo a Clotilde su impresión del mar. Unas veces está «sucio y terroso», otras, «azul sublime» o «muy rojo» o «color verde gris carminoso», y, si los astros se alinean, aparece el día perfecto para el pintor, con el mar calmo, cuando «todos los amarillos y naranjas se reflejan, y parece que viajamos sobre un mar de oro al rojo».

Aunque Sorolla reniega del impresionismo toda su vida, en una ocasión se le escapa un ligero halago acerca del violeta, uno de los tonos que más utiliza para las sombras y los contrastes. «A pesar de todos sus excesos, el movimiento impresionista nos ha legado un gran descubrimiento: el color violeta. Es el único descubri-

miento de importancia en el mundo del arte desde Velázquez», dice en una entrevista de 1908. Monet ya lo había anticipado: «He descubierto por fin el verdadero color de la atmósfera. Es el violeta —dijo—. El aire fresco es violeta». Y no le faltaba razón. La abundancia de púrpura en las pinturas impresionistas fue objeto de burlas, hasta el punto de que se les acusó de fomentar la «violetomanía», una enfermedad colectiva que podía afectar a la moral. «Si en la naturaleza no hay negro, ¿tienen las sombras un color en particular? —se pregunta Philip Ball—. De ser así, este color para los impresionistas es el violeta, el complementario de la luz del sol».

Pero de entre la luminosa multitud de matices de la paleta de Sorolla, su color preferido para producir esas «vibraciones en el alma» que busca es sin duda el blanco. Ese blanco que en realidad no es un color y que es a la vez el comienzo de todos los colores. Leonardo da Vinci dijo que el blanco no era color, sino «potencia receptiva de todo color». En ese caso, el blanco puro no existe, ni en la realidad ni como sensación.

Casi exclusivamente a base de tonos blancos, Sorolla realiza su cuadro más misterioso: *Madre*. Comienza a pintarlo como un apunte en julio de 1895 con motivo del nacimiento de su hija menor, Elena, pero no lo termina hasta 1900, presentándolo por primera vez en la Exposición de Bellas Artes de Madrid de 1901. El motivo de este intervalo es que, cuando el pintor se dispuso a ejecutar el cuadro, «la niña ya no era todo lo bebé que necesitaba la obra para darle ese halo de ternura», según Blanca Pons-Sorolla, y tiempo después posó en su lugar una sobrina recién nacida. La pintura se compone de dos cabezas, Clotilde y la niña, que sobresalen de un cobertor de un blanco absorbente que se extiende por casi todo el lienzo. La cara de Clotilde tiene una lividez que contrasta con su cabello negro, y un gesto de aliviado sosiego. Los dedos de su mano izquierda asoman ligeramente su-

jetos a la sábana. La derecha puede adivinarse palpando el cuerpecito de su hija por debajo de la blancura. Ambas duermen. El pintor es testigo emocionado de este momento. La inmensa colcha, con sus pliegues y sus sombras tamizadas, podría ser el mar.

Unos años más tarde, Sorolla pinta ese prodigio de blancos en la playa que recuerda a Krøyer, *Paseo a orillas del mar*. Clotilde y su hija mayor, María, por entonces una joven que quiere ser pintora como su padre, pasean por la arena mojada vestidas de blanco. Es una composición en picado donde el horizonte lo forma el agua que se retira dejando su reflejo y la espuma de una ola que avanza. Corre una brisa que agita los ligeros vestidos de las mujeres. Clotilde baja la sombrilla provocando una sombra en su falda. El velo del sombrero se le pega al rostro y le tapa los ojos. María camina un paso por delante de su madre con su sombrero en la mano y el velo como una capa que la une a Clotilde. Mira al espectador, ¿aburrida, pensativa? Todos los elementos del cuadro se hilan a través de las sombras y las texturas de la luz. De nuevo, Sorolla es capaz de dar vida al viento y traer el olor a mar. «Si colocáis un lienzo, un pañuelo, un papel blanco junto a los más luminosos blancos de Sorolla, descubriréis con pasmo que no son blancos, sino azules, verdes, rojos, amarillos, violetas...», dice Pérez de Ayala.

¿Qué pueden enseñarnos todas estas historias de reflejos, colores y cuerpos al sol? Quizá que no hay que esperar a que el día salga de nuestro gusto, sino que merece la pena empezar a pintarlo tal y como venga; que, aunque tengas a mano todos los colores del mundo, la vida te parecerá miserable si tu mirada es triste; que las cosas son porque las vemos, y cómo las veamos depende de lo que hemos visto antes; y que, en definitiva, por muchas incompatibilidades que se den, siempre es posible encontrar alguna afinidad, como por ejemplo el violeta.

9

Cómo aprender a morir (si es que esto es posible)

Ayamonte, Huelva, 1919. Es un mediodía cálido y despejado de junio. El mar está a veintiún grados. Sopla una brisa ligera y constante. Veintinueve del mes, día de San Pedro. Sorolla recoge sus bártulos y va a cambiarse a la casa donde se aloja, que pertenece al propietario de una fábrica de conservas. En un rato vienen a buscarle. Han preparado un banquete en su honor. Otra vez le toca aguantar halagos y conversaciones que nada le importan, con las pocas ganas que tiene de hablar. Pero, en fin, hoy se encuentra mejor que algunos días atrás, cuando le volvieron los mareos. Antes de salir, escribe un telegrama a su mujer: «He dado la última pincelada del cuadro y, por tanto, de la obra». Fin de la pesadilla. Lleva más de siete años recorriendo España de punta a punta.

En el restaurante La Perla le agasaja una orgullosa representación de las fuerzas vivas de la localidad: el alcalde, un banquero, el diputado provincial, algunos escritores y otros admiradores llegados desde Huelva. Si estuvieran en Valencia, ya habría aparecido la orquesta. A Sorolla, Ayamonte le recuerda a Tetuán: «Solo faltan los moros», dice. Así que se ahorró cruzar a África para pintar. Está muy cansado. Lo único que quiere es volver a casa con su familia. Además, en pocos días viajan a Mallorca,

donde se ha comprometido a pintar un cuadro sobre contrabandistas.

Por la tarde le llevan a una corrida de toros que se celebra en su honor. Un torero le dedica la faena e instantes después es corneado gravemente. Mal fario. Al día siguiente escribe a Clotilde: «Ahora lo que le pido a Dios es salud para vivir tranquilo con vosotros». Pocas horas después, recibe un telegrama del rey Alfonso XIII desde San Sebastián, dándole la enhorabuena por haber terminado «su colosal obra que seguramente será admirada por las generaciones futuras, como representación pictórica de la España del siglo XX, antes del salto hacia arriba que seguramente daremos». A su mecenas, Huntington, le confiesa que ahora la ilusión de su vida, después de todo lo que ha sufrido para terminar estos paneles, es ver colocada la obra definitivamente en la Hispanic Society de Nueva York. Pero no llegará a ver cumplido su deseo.

De entre todas las preguntas sin sentido que pueden hacerse, es probable que la más absurda sea esta que surge tarde o temprano: ¿vivirías de la misma manera si supieras cómo vas a morir? Aunque aceptemos la trampa del lenguaje que la cosa plantea, la cuestión no tiene una respuesta lógica. Sorolla asume un encargo descomunal, nunca antes emprendido por nadie: pintar un mural de doscientos diez metros cuadrados por encargo de un multimillonario, aun intuyendo que este esfuerzo afectará gravemente a su salud. La actividad febril del nuevo proyecto le provoca fatiga, mareos, dolor de cabeza y una inestabilidad anímica que le exige una titánica fuerza de voluntad para seguir adelante.

Varias veces maldice el momento en que se comprometió con Huntington a llevar a cabo su gran obra. «Cuidado que es estúpida la vida que estoy haciendo por el bendito encar-

go»; o «Debiera haberte hecho caso y no comprometerme», le dice a Clotilde algo después del entusiasmo inicial, cuando por momentos le ciega el agobio de la enorme tarea que tiene por delante. ¿Por qué no abandona entonces? ¿Por qué no cambia su modo de vida antes de que sea tarde? Tiene muchísimo dinero, una mansión con jardines que ha diseñado a su gusto en una zona privilegiada de Madrid, el amor de los suyos, la admiración de sus colegas y el sueño de crear una gran casa de artistas en la playa de Valencia. Quizá, superadas ya todas sus ambiciones pictóricas, la representación imposible de un ideal es su única motivación artística para acercarse a la perfección, aunque vislumbre con cierto escepticismo, como dijo Baroja, que «la perfección, o al menos cierta clase de perfección, aburre».

Este «calvario» consentido, como Sorolla llama a su travesía por los pueblos y regiones del país, tiene su origen en un día de finales de octubre de 1910 en el Hotel Ritz de París, con el encuentro entre el pintor y Huntington que ya hemos relatado.

La siguiente escena nos lleva a bordo del transatlántico Lusitania. Es 21 de enero de 1911. Sorolla y Clotilde dejan a su hijo Joaquín en Londres, donde estudia, y embarcan rumbo a Nueva York. Llegan una semana después, con mala mar. El pintor va a exponer en Chicago y en San Luis bajo el amparo de la Hispanic Society. Chicago le parece una ciudad fría y desagradable. «Es un pueblo industrial y agrícola, como Barcelona, y dan mil vueltas al duro sin resolverse jamás a nada enseguida». En San Luis está contento; la luz le gusta más, aunque la gente tampoco gasta un céntimo. Dice que lo ahorran todo para irse a vivir a Nueva York. Sus exposiciones son un éxito. Un crítico de Chicago escribe:

> Joaquín Sorolla está tremendamente enamorado de la vida. La mayor parte de los ciento setenta lienzos incluidos en la exposi-

ción nos lo confirma. Este laureado pintor español ve y oye la vida al aire libre, transcribiendo trascendentalmente al lienzo los movimientos, las bellezas y los sonidos de la vida. Una mirada fugaz a través de las cinco galerías ocupadas por las pinturas de Sorolla nos abruma con inmensos destellos y estallidos de color.

Pero lo que Sorolla está deseando es terminar su fructífero recorrido por Estados Unidos y volver a Nueva York para cerrar definitivamente con Huntington el proyecto del que hablaron en París, que «será cosa hermosa», y que le ocupa la cabeza día y noche. A su amigo Pedro Gil le dice que este viaje ha sido «inútil para el negocio aunque bueno para el espíritu», pero la realidad es que en su segunda gira por Estados Unidos se embolsa más de cien mil dólares (unos tres millones de dólares de hoy) entre ventas de cuadros y encargos de retratos. El pintor ha cumplido cuarenta y ocho años y está en la cima de su carrera y de su vida. Lleva veintitrés años casado, se declara enamorado de su mujer y asegura, con cierto apunte melancólico que irá *in crescendo*, que tiene «amor para otros veinte, que también serán nada hasta que Dios ponga fin a esto, y todo haya pasado como un soplo...».

La luz de Nueva York le recuerda a la de Madrid, esa luz «sepultada por cadenas y ruidos» que verá Lorca. En la parte de atrás de uno de los *gouaches* que pinta desde la ventana del Hotel Savoy, en la Quinta Avenida, donde vuelven a alojarse como en 1909, dibuja el primer boceto para la decoración de Huntington. También hace un croquis del plano de la biblioteca de la Hispanic Society que está diseñando el primo arquitecto de Huntington, con el orden en el que irán colocadas sus composiciones. El espacio que deben ocupar sus paneles es enorme: sesenta metros de largo por tres y medio de alto. Será su *Visión de España*, esa España pintoresca que casi ha desaparecido. Es «el

encargo de un gigante al hombre más pequeño. Dios nos ampare», dice con solemnidad el pintor.

Unos meses más tarde, a finales de 1911, Sorolla cruza rápidamente la place Vendôme para encontrarse con Huntington en el bar del Hotel Ritz. Tras una animada conversación, el pintor y el hispanista, que ya son amigos, cierran el acuerdo. En una carta sin formalismos notariales escrita con trazo entusiasta en tres cuartillas con membrete de la Hispanic Society, Sorolla se compromete a entregar a dicha sociedad una decoración pintada al óleo sobre «la vida actual de España y Portugal» con las medidas mencionadas, en un plazo de cinco años, por un precio de ciento cincuenta mil dólares (unos cuatro millones y medio de dólares de hoy). Así dice el texto del contrato, en palabras de Sorolla:

> París, 26 de noviembre de 1911
>
> A partir de esta fecha, cinco años, más o menos, yo prometo entregar, si encuentro que la realización es posible, una decoración pintada al óleo de tres metros y medio, o de tres si el motivo artístico lo requiere, por setenta metros de largo a The Hispanic Society of America.
>
> Los motivos de esta decoración serán tomados de representaciones de la vida actual de España y Portugal, y además prometo entregar a The Hispanic Society of America todos los bocetos que habré hecho, y trajes que para este objeto utilice (pero no los estudios).
>
> El precio de esta obra será, cuando sea entregada en New York, de ciento cincuenta mil *dollars* [...].

Antes de la firma, el pintor añade *motu proprio*: «Si yo muero antes de completar la obra, The Hispanic Society of America adqui-

riría lo realizado pagando un precio proporcional a la cantidad fijada».

En los siguientes días aún se verán más veces en París para cerrar todos los asuntos relacionados con la decoración (así se refieren a la obra). Sorolla se queja de lo mucho que habla Huntington y de su gusto por trasnochar, cosa que va contra su costumbre de irse pronto a dormir. «Hoy se fueron los Huntington —escribe a Clotilde—, gracias a Dios. No podía más con las incongruencias de Archer, y sobre todo el no dormir lo suficiente. El hombre es buenísimo, pero tiene tanto en que pensar que no le obedece siempre el pensamiento». Y termina esta carta a su mujer con una pícara broma: «Anoche me fugué y estaba en la cama acompañado... de un dolor de cabeza de los fuertes».

La decoración para la Hispanic Society se convierte enseguida en una obsesión para Sorolla. Comienza a referirse al proyecto como «la obra de mi vida». Su entusiasmo es tan ardiente que ni siquiera las dudas iniciales de Huntington —«quizá sería mejor dejar cuestión decoraciones por el momento...», telegrafía al pintor— le desaniman. «Todo cuanto convenimos se irá realizando poco a poco, todo lo tengo ordenado», responde Sorolla.

Aunque vaya contra sus principios de «veracidad», Sorolla pretende recoger los bocetos al natural para después desarrollar el cuadro con calma en el estudio. Pronto desecha este método, sin duda más pausado y saludable, por el de la pintura total al aire libre. Solo de esta manera es posible plasmar la luz y la impresión del paisaje que pretende. Con el fin de elegir la localización idónea para cada estampa, viaja de un extremo al otro del país. En cada lugar se ocupa él mismo de conseguir los trajes tradicionales en desuso, de buscar los complementos y las joyas peculiares de la región. También selecciona a los modelos. Se preocupa

de tener los suficientes para que, si alguno tiene que ser sustituido, esto no le obligue a dejar de pintar. Hasta que no tiene controlados todos los elementos de la composición, su cabeza es un torbellino y está de mal humor. Pero hay un momento en el que por fin la escenografía que ha montado durante días encaja en el paisaje, y entonces dice: «Hay cuadro».

La prometedora odisea se da por inaugurada en mayo de 1912 con tres botellas de champán que Sorolla y su amigo el pintor Anders Zorn se beben en el tren de Madrid a Ávila, aunque Sorolla ya había comenzado a pintar sus primeros estudios de tipos en Lagartera (Toledo). Como buen marido que es, le cuenta a su mujer que el borracho era el otro, o sea, Zorn, quien «quedó en el vagón medio pipo, ¡lástima de hombre!». Pocos días después, en La Alberca, Salamanca, su ánimo inicial empieza a dar síntomas de una debilidad que solo mitiga la necesidad de luz y color de su pintura. El 11 de junio de 1912 maldice por primera vez el encargo de Huntington, que, sin embargo, a pesar de sus inconvenientes y malestares, conseguirá finalizar a fuerza de tesón el 19 de junio de 1919, tras siete años de esfuerzos.

Como si se tratara de un embrujo, la volcánica energía del pintor cuando está frente al lienzo se transforma en debilidad y amargura al alejarse de él. A medida que avanza en estas pinturas, Sorolla siente una preocupación progresiva por sus dolencias y las de sus seres queridos. «Yo no puedo con la pintura ni con la vida cuando presumo lágrimas en los míos», escribe a Clotilde. Se muestra irritable y es cada vez más propenso a la melancolía. En estos años le asaltan varios dramas familiares, algunos comunes, otros ligeros y otros más graves. Cualquier cosa afecta a sus frágiles nervios. Veamos de qué están hechos sus disgustos.

Se siente muy afectado por la inestabilidad emocional de su mujer, que podría diagnosticarse como neurastenia. Sorolla

lo atribuye a las dificultades del cuidado de los hijos y a sus irremediables ausencias por viajes, exposiciones y encargos. Clotilde está demasiado pendiente del cuidado de sus hijos —aunque ya no sean unos niños— y de los asuntos domésticos como para acompañar a su marido. Tampoco le gusta salir de casa. No tiene más distracción que la que le proporciona su familia. Es sabido que ejerce una protección maternal sobre su marido, de la misma manera que el pintor no soporta alejarse de Clotilde y reclama su presencia como una cantinela imposible con la que despide sus cartas. Cuando no están juntos, ruega que le informe con la mayor frecuencia posible del estado de salud de cada uno y de los pormenores de la intendencia cotidiana. «Te he pedido ahora por telégrafo me des noticias diarias, pues las cartas tardan tres días en llegar y yo no estoy tranquilo».

Por otra parte, su primogénita, María, tiene una salud delicada desde niña. Su debilidad y falta de apetito son síntomas de una tuberculosis que aterroriza al pintor desde que se la diagnostican, con diecisiete años. Al tener conocimiento de la enfermedad, Sorolla instala a su familia durante varios meses en la finca La Angorilla, en los montes de El Pardo de Madrid, que le ceden sus amigos Carlos y Eulalia Urcola para que su hija respire aire fresco. Allí realiza el retrato *María enferma en El Pardo*, en 1907. María, convaleciente en pleno campo, con la sierra de Guadarrama al fondo, está recostada sobre unos almohadones, cubierta por una manta, con un cuello de pieles y un sombrero que apenas deja ver su rostro. En sus manos asoma casi imperceptible una naranja. Es posible que esta fruta tuviera para Sorolla un significado protector y que hiciera lo que algunos pintores clásicos, que en los retratos de los niños príncipes introducían elementos para espantar enfermedades infecciosas y maleficios. La

tuberculosis de María condiciona la libertad de movimientos de Clotilde, atenta a las crisis pulmonares de su hija.

A la frágil salud de María se une la enfermedad «innombrable» de su hijo Joaquín, descubierta en 1913, que estudia en Londres desde los diecisiete años. Es un joven enjuto, elegante, un dandi modélico de la Belle Époque. Tras un accidente de moto en Inglaterra se revela que tiene sífilis. Recibe una medicación a base de mercurio, lo que le hace tener un leve tono violáceo en la cara que Sorolla refleja en alguno de sus retratos. Durante una temporada, el pintor está tan preocupado por su hijo que llega a decir que la angustia le impide pintar, «nada se me ocurre, estoy hecho un imbécil...»; o «no estoy contento y me repugna pintar, esto pasará tan pronto de Joaquín tenga verdaderas y buenas noticias».

Una vez recuperado de su enfermedad, Joaquín regresa a España y poco después añade un motivo de preocupación más para su padre: se enamora perdidamente de la famosa cupletista Raquel Meller, la «emperatriz del cuplé», de nacimiento Francisca Marqués López, natural de Tarazona (Zaragoza). Todos caían rendidos a sus pies cuando le escuchaban cantar *La violetera* —«llévelo usted, señorito, que no vale más que un real, cómpreme usted este ramito, pa lucirlo en el ojal...»—, que más tarde interpretará Sara Montiel. La «bella Raquel» triunfó en París, fue la primera estrella del cine español y Julio Romero de Torres la retrató desnuda. Sorolla también la retrató, en 1918, vestida, con pamela, sin demasiadas ganas, con un elocuente gesto altivo, quizá solo por complacer a su hijo Joaquín. El pintor sabe que la Meller está jugando a seducir al muchacho. Ella, además, sale con el diplomático guatemalteco, a la par que bohemio, Enrique Gómez Carrillo, «un duelista, un conquistador, un mitómano», según Trapiello, cronista del movimiento modernista con fama

de *enfant terrible*, que alardeaba de haber tenido un romance con Mata Hari. Joaquín no tiene nada que hacer en ese mundo de farándula. El rechazo de la tonadillera le lleva a una depresión hipocondríaca que hace sufrir a su padre. «Conoces mi impresionabilidad, así que los desalientos de nuestro hijo me inutilizan hasta para pensar lo más insignificante..., qué hacerle, todo se torció en nuestra vida, y Dios quiera se arregle, hay que no desconfiar», escribe a Clotilde.

Para colmo, su hija Elena se añade a la retahíla de disgustos con otro mal de amores. Parece que su novio, Fernando, la ha dejado y ella está desesperada. «Todo son penas —escribe Sorolla a Clotilde desde Alicante en 1918—, y esta me llega muy hondo por lo que pueda contrariarla, porque para esto los padres somos impotentes. [...] No me lo quito del pensamiento y me mortifico de un modo terrible... Primero mi querido Joaquín, ahora mi amada Elenita...».

En el orden de fallecimientos se suceden varios que le afligen profundamente. Su buen amigo y maestro Aureliano de Beruete muere de forma repentina la víspera de Reyes de 1912, a los sesenta y seis años, cuando Sorolla está comenzando sus bocetos para la serie de la Hispanic Society antes de iniciar sus viajes por la Península. Sorolla sentía un gran cariño y admiración por Beruete, además de estarle muy agradecido por el apoyo que le había brindado en sus comienzos en Madrid. Sus familias estaban muy unidas. La mujer de Beruete, María Teresa Moret, hija del político Segismundo Moret, era la mejor amiga de Clotilde. Poco después del deceso, él mismo organiza como homenaje a su amigo la primera exposición antológica del artista, que mantiene abierta en dos salas de su recién estrenada casa del paseo del Obelisco durante diez días de abril.

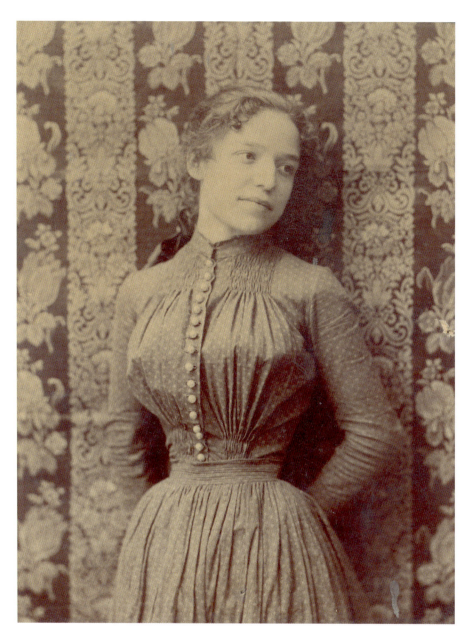

Sorolla, lejos de ensoñaciones ideales, imaginaba una vida ordenada que le permitiera dedicarse por completo a la pintura. Nada más que la atención de Clotilde le parecía a él maravillosamente dulce y halagadora.
Antonio García Peris. Clotilde García del Castillo, 1886 (Ministerio de Cultura y Deporte, Museo Sorolla, n.º inv. 80438).

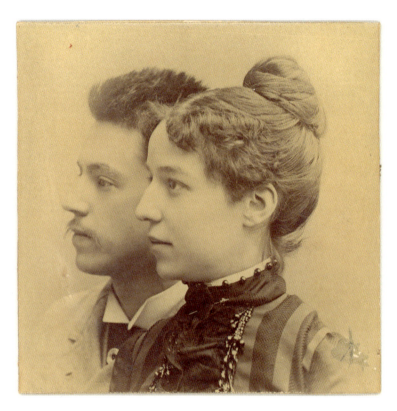

Clotilde y Joaquín se casan el 8 de septiembre en la parroquia de San Martín, en Valencia. Ella tiene veintitrés años y él, veinticinco. Don Antonio fotografía un primer plano de sus rostros. [...] El futuro del matrimonio depende de que él encuentre su camino en la pintura. Antonio García Peris. El matrimonio Sorolla, 1888 (Ministerio de Cultura y Deporte, Museo Sorolla, n.º inv. 80210).

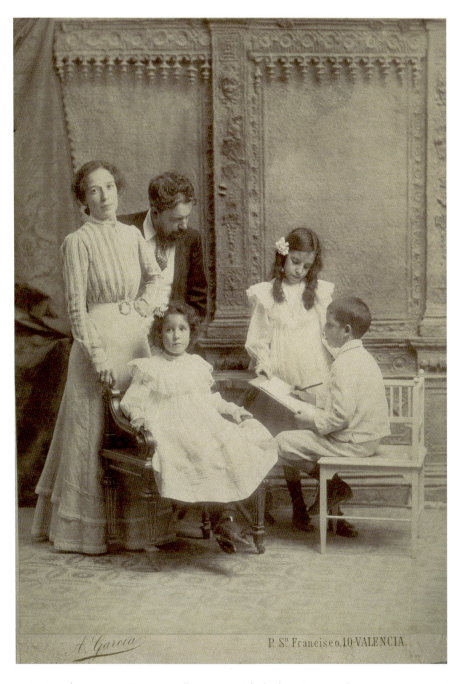

«¿Quién dice que mi Joaquín lleva una vida bohemia cuando no está en casa? Eso son habladurías envidiosas. Mi marido trabaja mucho y nada le gustaría más que estar conmigo y con nuestros hijos».
Familia Sorolla en 1901 (Album/Oronoz).

A Sorolla le atrae el pragmatismo del estadounidense. Este caballero, que no parece un nuevo rico al uso, suscita la curiosidad del pintor. Tiene muchas cosas que hablar con él. Decide ir a Nueva York cuanto antes. Calcula que puede reunir unos trescientos cincuenta cuadros para enviar a Estados Unidos.
Ernest Walter Histed. Archer Milton Huntington, 1903 (Ministerio de Cultura y Deporte, Museo Sorolla, n.º inv. 81213).

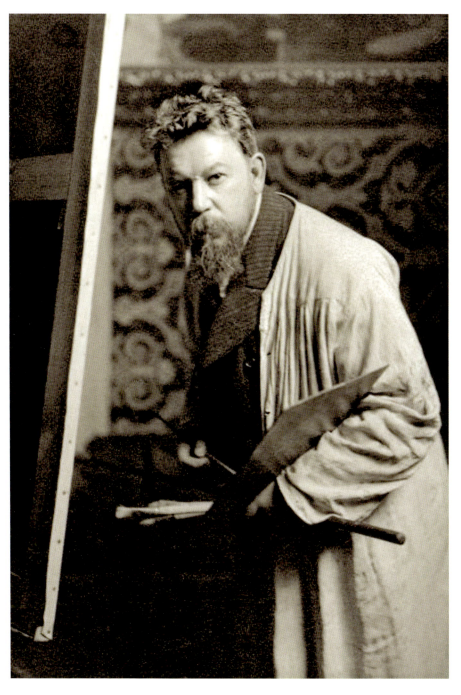

Christian Franzen, el fotógrafo de la aristocracia madrileña, retrató en varias ocasiones a Sorolla mientras pintaba en su estudio.
Christian Franzen y Nissen. Joaquín Sorolla en 1905 (ACI).

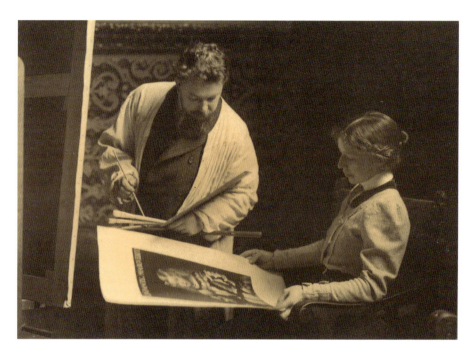

La foto está hecha por el danés Christian Franzen en la casa-estudio que los Sorolla tienen alquilada en la calle Miguel Ángel. Clotilde está sentada en una butaca y sostiene una copia de *La infanta Margarita en azul*, de Velázquez. [...] Es una escena de trabajo. Podrían estar en el despacho de una empresa.
Christian Franzen y Nissen. Joaquín Sorolla pintando, c. 1906 (Ministerio de Cultura y Deporte, Museo Sorolla, n.º inv. 80030).

Una estampa de 1907, tomada durante una reunión navideña en Valencia, donde está la familia al completo. La fotografía muestra una escena de sobremesa. Cada una de las once figuras, situadas en torno a las tazas de café, posa en un logrado alarde de fingida espontaneidad.
Antonio García Peris. Celebración familiar (Ministerio de Cultura y Deporte, Museo Sorolla, n.º inv. 80290).

A medida que las cosas le van bien, alarga cada vez más la temporada veraniega. Se supone que en Valencia descansa de la pintura, pero en cuanto pisa la playa del Cabañal, la de la Malvarrosa o la de Jávea, vuelve a tomar los pinceles.
Sorolla pintando en el Cabañal, Valencia, en 1909 (Album/Oronoz).

Cuatro años más tarde del tremendo disgusto por Beruete, otro mazazo: la muerte, con solo treinta y dos años, de su amigo y discípulo Pepito Benlliure, de quien se considera una especie de padrino artístico. Peppino, como también le llamaban porque nació en Roma, era hijo de José Benlliure y sobrino de Mariano Benlliure. Sorolla le conoce desde niño y le ha llevado con él a muchas excursiones para pintar al aire libre, entre ellas los primeros viajes por tierras vascas, navarras, aragonesas y castellanas con el fin de tomar apuntes para los paneles de la Hispanic Society. Cuando Sorolla se muda a la casa del paseo del Obelisco, le deja por un tiempo su estudio de la calle Miguel Ángel. «El arte es el único bálsamo para los dolores», le escribe Sorolla en una ocasión animándole a perseverar en la pintura. Aquejado de una afección pulmonar que deriva en una fulminante tuberculosis, José Benlliure Ortiz muere en Valencia en 1916. Su padre cuenta que cuando hablaba con Sorolla para informarle del mal estado de Pepito en sus últimos meses de vida al pintor se le saltaban las lágrimas.

Y para terminar la lista de decesos, van dos más. Su suegro, consejero y mentor, Antonio García Peris, a quien considera un segundo padre, muere en el verano de 1918, a los setenta y siete años y aún en plena actividad. «Con las penas y morriñas mías ahora nada pinto», dice. En junio de 1919, pocos días antes de la última pincelada de *La pesca del atún*, fallece la mujer de su gran amigo Pedro Gil, María Planas, madrina de su hija pequeña, Elena. Tras darle el pésame a Gil, Sorolla pasa a relatarle sus penas, que esta vez tienen que ver con la crisis nerviosa de su hija María, cuyo marido, Francisco Pons, discípulo suyo, se encuentra en Sudamérica exponiendo sus pinturas y no tienen noticias de él:

> También yo, mi buen amigo, estoy estos días muy mal de espíritu, pues mi María no está nada bien, de cuerpo ni de alma: la pobre sufre demasiado de sus dolores del cuerpo y además la obsesión de la ausencia de su marido; la atormenta de modo... que todos sufrimos de un modo terrible... Como tú, no tenemos tranquilidad y todo marcha mal... Claro es que Dios vela y nos salvará la vida de mi pobre María, pero créeme que sufro mucho.

Así que paradójicamente, la «obra de su vida» para la Hispanic Society se convierte en una condena. La tristeza le invade, las dudas le atormentan, pero asume que su única salida es enfrentarse a la tremenda dificultad que supone convertir en realidad el idealismo de sus conversaciones con Huntington. «Anoche estuve comiendo con él y puedo asegurarte que, después de cinco horas, salí con los pies fríos y la cabeza caliente, son incoherencias y atrevidas ideas, casi todo ello irrealizable», escribe a Clotilde en octubre de 1913, tras un encuentro con su mecenas en París. A la vez, se queja del tiempo que debe dedicar a esta empresa. «Nada he pintado engolfado en el proyecto de la decoración, y cuanto más pienso en ello más contrario lo encuentro para mi temperamento. He perdido dos meses en los que he podido pintar algunas cosas que es posible fueran más útiles para la marcha del arte moderno; mientras este encargo me comerá los mejores años de mi vida...», le dice a Pedro Gil.

Este es el escenario anímico, con mejores y peores momentos, en el que el pintor desarrolla su serie para Huntington. A pesar de la certeza de una tarea descomunal, el carácter de Sorolla no admite la renuncia. Puede que no supiera medir la dimensión del encargo ni los padecimientos que este le iba a suponer. O, al contrario, quizá su vivaz intuición le avisa de que ese ritmo de trabajo que se impone acabará pasándole factura. Aun así, sigue adelante.

Clotilde, que es quien mejor le conoce, intenta avisarle en varias ocasiones del deterioro que el estrés del trabajo está causando en su salud. Él trata de tranquilizarla y le pide perdón por «estas chifladuras artísticas tan fuera de tiempo y temperatura». Incluso se propone «quemar los libros de andantes tentaciones y vivir una vida más normal y razonablemente burguesa, para bien de la familia y la salud, aunque el capricho pictórico me mortifique...». Le promete hacer un arte «más recogido y calmoso». Pero son palabras vanas que se esfuman y solo dejan las buenas intenciones. Como si de alguna manera hubiera presentido siempre lo corta que sería su vida, Sorolla sentía que debía trabajar con rapidez para alcanzar lo que se había propuesto. «Estaba aquejado de una impaciencia, de una urgencia trágica», dijo Pérez de Ayala.

La ambición que demuestra Sorolla al querer atrapar el alma de España en lienzos de gran tamaño recuerda a la hazaña de Proust. Curiosamente, el primer volumen de *En busca del tiempo perdido* se publica, tras un vagabundeo por varias editoriales, en 1913, año en el que Sorolla termina el primer mural de su serie para la Hispanic Society, dedicado a Castilla. Ni Proust ni Sorolla, como ocurre con quien persigue una obsesión artística sin cálculos, conocen la naturaleza de lo que están intentando hacer hasta que comienzan a hacerlo. No saben adónde los conducirá su empeño hasta que lo dan por finalizado y pueden apreciar la obra en su conjunto. De hecho, hay un momento en el que Sorolla se pregunta ante un periodista: «¿Y si al final resulta que me he equivocado?».

«La felicidad es buena para el cuerpo —dice Proust—, pero es la tristeza la que desarrolla toda la fuerza de la mente». Si algo acusa Sorolla durante los últimos años de su vida es una melancolía cada vez más profunda, una tristeza que lejos de detenerle

le dirige cada vez con más ansiedad hacia su objetivo. Sus biógrafos Garín y Tomás definen este estado anímico como «fecundidad estética del malestar». Él, que siempre ha sido un ferviente optimista, a veces habla de un «miedo cerval» y desconocido que solo se le pasa cuando pinta. «Ay, querido amigo, en qué lío nos hemos metido», llega a escribir a Huntington.

Entre marzo de 1912 y junio de 1919, Sorolla recorre la península ibérica por pueblos, campos y ciudades, en tren, en carro, en automóvil, a pie o en burro. Un viaje intermitente lleno de incomodidades y angustias en el que a menudo las condiciones del alojamiento, la comida y los transportes no son las deseadas. Pero no hay elección. No sabe estarse quieto y la ansiedad le consume. Los días en que el mal tiempo le impide pintar, se desespera. «Hay momentos en los que me marcharía corriendo. Para lo que se vive, esto es poco razonable». A veces, cuando percibe la luz deseada, se abalanza sobre el caballete con un frenesí que asusta a quienes le acompañan. Según Priscilla E. Muller, que contó la experiencia del pintor Gordon Stevenson como acompañante de Sorolla por Castilla, primero hacía un esbozo de la composición a carboncillo y, a continuación, «hablando sin parar mientras ponía sobre el lienzo, con un pincel de mango muy largo, unos colores diluidos con aguarrás para cubrir los bocetos hechos a carboncillo, se concentraba en el desarrollo de, por ejemplo, una sola cabeza».

El pintor clasificaba a los modelos según su capacidad para aguantar las horas de posado. Cuando uno se cansaba, lo sustituía por otro. «Y justo cuando el sol estaba a punto de ponerse, se precipitaba para captar en el lienzo sus rayos de color cadmio [...]. Y seguía trabajando hasta el agotamiento», cuenta Muller. Pérez de Ayala fue quien mejor definió su trance pictórico: «Cuando pintaba, era como una cuerda sonora estirada hasta el límite agudo de su elasticidad».

Esa cuerda da un serio aviso de que se está rompiendo en 1915, mientras Sorolla pinta su *panneaux* —así llama a cada panel de la serie— de Cataluña en Lloret de Mar. Por primera vez, se queja de los temblores que sufre después de trabajar con intensidad. Escribe a Clotilde: «He tenido un fuerte dolor en la nuca y me tiene triste por temor, no sea algo importante. No como carne, no bebo vino y voy a dejar el tabaco... ya que lo otro está dejado por fuerza». Por recomendación de sus médicos, comienza un régimen más severo, pero los temblores no cesan: «Lo que más me fastidia es el temblor que tengo cuando acabo de trabajar. Si lo hago a gusto, como hoy, tardo una hora larga en calmarme, ¡vejez!». A Huntington le comunica que ya ha terminado el «difícil cuadro de Cataluña» y que su salud está «algo quebrantada».

Estos temblores son una de las quejas más recurrentes de Sorolla. Pero hay otras afecciones que influyen en el desgaste de su salud durante este período.

En primer lugar, los años de trabajo a la intemperie le pasan factura. El viento que mueve el lienzo como si fuera una vela, el frío cruel que le oprime el pecho, los reflejos del sol que le marean y no le permiten ver lo que está pintando, la humedad... «Pintar sí, pero donde no haga este frío, y si no se puede acabar dentro de los cinco años, que sean diez, pues no conduce a nada el exponerse a dejar la vida en cualquier momento», dice.

Sufre cada vez más insomnio. Extraña su cama, le molesta cualquier ruido y las preocupaciones le impiden conciliar el sueño. Escribe a Clotilde:

> He dormido malamente y poco, cuatro horas, te he recordado pues perdí el sueño a las tres, y conozco bien por el sonido de las 4, 5, 6, 7 y las 8... qué tristeza me produce. He telegrafiado a Simarro [su médico y amigo] para que me diga qué debo hacer. Tú

que tan bien conoces esto comprenderás que, si no me lo corrigen, es difícil mi trabajo después de una mala noche. Los viejos duermen poco, ¿será esto?

Los dolores de cabeza son cada vez más frecuentes. «Anoche apretó el dolor de cabeza debido al frío atroz...»; «He dormido mal, con fuerte dolor de cabeza que sigue todo el día»; «Amaneció lloviendo y yo con dolor de cabeza, he sudado mucho durante la noche...». Un médico de Barcelona, el doctor Suñer, conocido del doctor Simarro, atribuye sus dolores persistentes a la pérdida de fosfatos y le suprime la carne y el vino de la dieta. «Temo que al final voy a quedar esbelto, pero no contento...», dice. El 9 de octubre de 1915, desde Barcelona, le escribe a Clotilde contándole un amago de ataque: «Hoy tengo mal la cabeza, esta noche, sin explicación racional, he tenido fuerte dolor en la nuca». También tiene que convivir con los dolores de estómago y las malas digestiones. «He tenido fuertes dolores de estómago, hasta que el médico me dio un calmante. Nada he comido que pudiera hacerme daño, yo creo que fue el frío de la tarde [...]. Llegué a asustarme», escribe.

Otro de sus grandes problemas es la hipersensibilidad. Es tal la excitación que siente cuando pinta que tiembla: «Yo lo que quisiera es no emocionarme tanto, porque después de unas horas como hoy me siento deshecho, agotado, no puedo con tanto placer, no lo resisto como antes». La urgencia por aprovechar la luz idónea le enciende los nervios y le provoca una ansiedad que es incapaz de dominar. A menudo sufre palpitaciones. Cuando está nublado, grita pidiendo sol. «Lo que estoy es cansado, es muy natural, la ansiedad es lo que más me consume la vida; me falta la flema de Velázquez», dice. A veces, la tensión interior sube hasta tal punto que le provoca una crisis nerviosa. «Lo que

siento es no poderme sobreponer y dominar mis nervios. Me conmuevo demasiado». Por momentos, parece que está dispuesto a tirarlo todo por la borda: «El dinero de Huntington es nada para lo que valen estas penas tan duras».

A pesar de su agotamiento físico, no baja el ritmo de trabajo. Su obsesión por pintar es la de un demente. Si desconecta por un tiempo del trabajo para la Hispanic Society, se relaja pintando «algo de playa valenciana», pero jamás guarda los pinceles. A su agitada actividad diaria se unen los desplazamientos a pie. Además, la gran dimensión de sus composiciones le obliga a alejarse y acercarse al lienzo continuamente. Utiliza una escalerilla para trabajar en las partes altas. Calcula que un día de trabajo puede caminar unos cinco kilómetros y subir y bajar setecientos escalones. «Llego hecho papilla... Eso de subir y bajar tantas veces rinde a un hombre de hierro, y mi espíritu es fuerte, pero mi edad no es el espíritu precisamente...». Esta falta de descanso influye en su debilidad de ánimo. «No hay sino que tener paciencia y que Dios cuide de mi salud, puesto que mi espíritu flojea», dice. Su cuerpo da señales de depresión. Compara su día a día con un viacrucis. «No sé si lo que voy a hacer quedará bien o mal, porque no tengo gran entusiasmo por nada; solo tengo cansancio, vejez y tristeza. Pídele a Dios por mí», escribe a Clotilde. En Sevilla, en 1918, confiesa desesperado que lleva unos días sin ganas de pintar y no entiende lo que le pasa: «Me cansa todo y lo deseo todo, ¿será que estoy realmente algo chiflado?».

Tales síntomas le amargan el humor y le llenan de dudas. «Todo me cansa, abruma y fatiga... Quiero estar con vosotros y quiero estar aquí, un batiburrillo ridículo», dice. A menudo tiene ataques de ira. Cuando algo rompe su plan de trabajo, sea el mal tiempo o la impuntualidad de los modelos, pierde la paciencia y se irrita. «Es preciso que yo cambie de carácter, o que lo

deje todo y me marche, esta intranquilidad y rabietas por la pérdida de tiempo no es útil para nada». Incluso se le quitan las ganas de escribir a Clotilde: «Estoy de mal humor y no quiero contagiarte».

A tan extenso muestrario de quebrantos podemos añadir también la vejez, pues «Los cincuenta y uno no es edad para empresas como las que yo me propongo resolver, todo es fachada, pero los muros y techos se agrietan»; la soledad: «Este asunto hay que sufrirlo, yo el que más, lo aguanto, pues tú estás con tus hijos, y si bien yo tengo la pintura, hay muchas horas en que nada me distrae, ni teatros, ni cine, ni nada. Me cansa todo esto y me hastía esta soledad de bohemio»; el agobio de la fama: «El día de hoy lo he pasado regular pues, como no he podido trabajar, he tenido que soportar la interminable charla de cosas que nada me importan y a las cuales hay que hacer como que te interesan» o «Los amigos no me abandonan un momento..., parezco el matador con su cuadrilla»; y, en definitiva, la «chochez», que «como la humedad se apodera de mis pobres nervios». Cada vez más a menudo las lágrimas asoman a sus ojos, una pena dolorosa le invade y siente «el vértigo del vacío».

Pero no todo son penurias en estos años. La belleza de los paisajes le emociona. «Qué hermoso el natural —escribe desde el palmeral de Elche—. Solo esto vale la pena de vivir y es una felicidad incomparable». El 17 de febrero de 1917 recibe una gran alegría: nace su primer nieto, hijo de María, Francisco Pons-Sorolla, Quiquet, que con los años se convertirá en director del Museo Sorolla, creado en su casa-estudio del paseo del Obelisco por deseo de Clotilde. Las fotos y travesuras del pequeño Quiquet, que pregunta por el «abelo», le hacen revivir. Esté donde esté, el pintor no se olvida de enviar flores para su mujer y dulces y juguetes para su nieto.

¿Es Sorolla un hipocondríaco? Seguramente sí, aunque no le falten los motivos para sospechar una enfermedad. Por otro lado, no es tan remilgado como sus quejas pueden dar a entender. Usa el coche de línea para desplazarse a primera hora de la mañana, como cualquier trabajador, y se aloja en hoteles o pensiones humildes. Como se sabrá después, su afección más grave es la hipertensión, que le provoca esos fuertes dolores de cabeza, mareos, temblores, nerviosismo, hemorragias nasales y problemas de riñón. Pero aún no se habían difundido los medidores de tensión arterial, que podían haberle dado un diagnóstico certero y exigirle más cuidados. «Quizá tenéis razón en enfadaros conmigo, pero yo sufro, yo no debía haberme comprometido en esta empresa, cuando me entran tan estúpidos escrúpulos y temores de mi salud, es una pena, lo comprendo, es un sufrir para vosotros y para mí», le dice a Clotilde.

El pintor es consciente de sus males, los reales y los inventados. Esta carta a Clotilde desde Plasencia, del 1 de noviembre de 1917, es una muestra clara:

Llego cansadísimo y con un desmadejamiento tremendo, flojo, flojo [...]. Además hoy, día de los muertos, mi ánimo se entristece, pienso en los que nos abandonaron [...]. La pintura sería siempre pintura y podía ser arte, lo mismo. Muchos lo hacen sin estas penas tan mortales que yo estoy pasando, unas reales y otras (las más) que yo me invento para mortificación de mi pobre espíritu. Tan hermosa alma que yo tenía, ahora casi no me la encuentro, tanto se reduce.

Ahora giremos el foco por un momento y sitúese el lector en el lugar de Clotilde, abnegada esposa que recibe este intenso dietario de quejas y responde con infinita paciencia maternal a los

malestares del marido ausente. Solo hay constancia de una ocasión en la que Clotilde reprende a Sorolla su cantinela doliente, y da en el clavo con bastante picardía:

> Respecto a tu estado de ánimo, te diré que eres un mimoso, mal criado y consentido que mereces te den azotes como a los niños pequeños... Estás en casa y te aburres de ella y la familia (porque no negarás que te aburrimos), estás fuera y deseas estar aquí, ¿cómo se remedia esto? En fin, lo que tienes dentro de ti es un bohemio, en el buen sentido de la palabra, y como tal nunca os encontráis bien y siempre deseáis algo que vosotros mismos no sabéis lo que es. En fin, como otras muchas veces esto te pasará y volverás a tener ilusiones nuevas (siempre y cuando no sean por chicas jovencitas, ¿eh?). Ojo, pues esas no me convendrían a mí...

Con razón, el perspicaz Huntington, que tan bien conoce al matrimonio Sorolla, comenta cuando los visita el 1 de enero de 1918 en su casa del paseo del Obelisco: «Qué difícil es ser la mujer del artista».

Precisamente es el mecenas estadounidense quien anota en su diario, aquel día de Año Nuevo, el juicio más alarmante sobre el estado físico del pintor, a quien no ve desde hace unos años. «Sorolla no goza de muy buena salud. Está más delgado y débil y me preocupa su estado [...]. Lo encuentro decaído en general y muy cansado. Yo tenía la esperanza de que volver a salir al aire libre le sentaría bien, pero me temo que tenga algo orgánico». En esa velada en Madrid hacen planes para el próximo viaje a Nueva York, en el que Sorolla debe entregar la decoración para la Hispanic Society.

Tras la última pincelada de su *Visión de España* en Ayamonte, aquel mediodía cálido y despejado de junio, Sorolla,

Clotilde y Elena, acompañados del doctor Sandoval, embarcan en el vapor Jaime II en Valencia y pasan el verano en Mallorca, donde pinta por última vez su amado Mediterráneo. Hay una foto en la que el pintor está sentado en un taburete en la playa, con un caballete y un cuadro de la cala de San Vicente a medio terminar. Sorolla se gira hacia un lado, con la mirada indiferente y un aspecto visiblemente desgastado, mientras su hija Elena y su discípula Pilar Montaner buscan conchas en la orilla.

En los meses siguientes, parece que se toma en serio las recomendaciones de descanso, pero los síntomas de mareos, temblores y dolores de cabeza persisten. Es nombrado profesor de Colorido y Composición de la Real Academia de Bellas Artes de San Fernando de Madrid. Su intención es bajar el ritmo de encargos, dedicarse a la docencia y pintar sin presiones en el jardín de su casa. Lo primero que hace en la Escuela de Bellas Artes, cuando inaugura el curso a finales de 1919, es mandar abrir las ventanas y ordenar que se supriman las luces artificiales o cenitales. Los alumnos están sorprendidos por el entusiasmo de su admirado maestro, a pesar de su aspecto desmejorado. Uno de sus discípulos, Eduardo Santonja, cuenta cómo Sorolla mandó a un bedel que se subiera a las ventanas más altas con herramientas, ya que estaban clavadas y no se podían abrir. Otro alumno, Francisco Alcántara, escribe en un artículo: «Por primera vez en muchos años se veía a un verdadero profesor de Colorido desempeñando esta cátedra».

El plan de Sorolla es recuperarse hasta encontrar las fuerzas suficientes para viajar a Estados Unidos con los doscientos metros de tela de *Visión de España*. Quiere ser él personalmente quien supervise su colocación en la galería de la biblioteca de la Hispanic Society. Huntington le propone realizar el viaje a

principios de 1920, pero a Sorolla no le parece buena idea. Acuerdan verse en Nueva York antes de que acabe 1920, en octubre.

A finales de mayo, Huntington escribe a Sorolla para ultimar los detalles del seguro del traslado de las obras. El pintor no contesta. Extrañado por la falta de noticias, el filántropo vuelve a escribirle en julio: «Hace algún tiempo salió en el periódico la noticia de que estaba usted enfermo. Espero que fuera solamente un eco periodístico sin mayor fundamento o que, en cualquier caso, su indisposición no sea nada grave...». La respuesta no es de Sorolla, sino de su hijo Joaquín:

> He demorado el escribirle a usted comunicándole la desagradable indicia de la enfermedad de mi padre, por creer que era cosa pasajera, y solo un contratiempo de unos días. Hoy ya enterado por los doctores Simarro y Marañón, que lo asisten, lo hago para darle toda clase de detalles. Hace un mes sufrió mi padre un ataque de hemiplejía, en el lado izquierdo, más agudizado en la pierna. El habla y el uso de mano izquierda van recobrando su actividad normal...

El ataque sucedió una «fina y templada» mañana del 17 de junio de 1920. Sorolla pinta el retrato de la esposa de Ramón Pérez de Ayala, Mabel Rick, en el jardín de su casa del paseo del Obelisco. Entre los alelíes y las azucenas, los bronces pompeyanos, las columnas y los azulejos árabes que mandó enviar de sus viajes a Sevilla y Granada, sufre el accidente cerebral. El retrato estaba casi resuelto. De pronto, Sorolla deja los pinceles. Siente un mareo y trata de entrar en la casa. Pérez de Ayala, que es testigo, relata así la escena:

Éramos los tres solos, bajo una pérgola enramada. Levantose una vez y se encaminó hacia su estudio. Subiendo los escalones, cayó. Acudimos mi mujer y yo en su ayuda, juzgando que había tropezado. Le pusimos en pie, pero no podía sostenerse. La mitad izquierda del rostro se le contraía en un gesto inmóvil, un gesto aniñado y compungido, que inspiraba dolor, piedad y ternura. Comprendimos la dramática verdad; la cuerda extremadamente tirante se había quebrado. (Sorolla sentía el pavor y el presentimiento de la parálisis; años antes había padecido un amago). Aun así y todo, rebelde contra la fatalidad que ya le había asido con su inexorable mano de hierro, Sorolla quiso seguir pintando. En vano procuramos disuadirle. Se obstinó, con irritación de niño mimado a quien, con pasmo suyo, contrarían. La paleta se le caía de la mano izquierda; la diestra, con el pincel mal sujeto, apenas le obedecía. Dio cuatro pinceladas, largas y vacilantes, desesperadas, cuatro alaridos mudos, ya desde los umbrales de otra vida. ¡Inolvidables pinceladas patéticas! «No puedo», murmuró, con lágrimas en los ojos. Quedó recogido en sí, como absorto en los residuos de luz de su inteligencia, casi apagada, de pronto, por un soplo absurdo e invisible, y dijo: «Que haya un imbécil más ¿qué importa al mundo?».

De esta manera, con una irónica variación de los versos del *Canto a Teresa*, de Espronceda, Sorolla se despide de la pintura, que era su vida. Recordemos lo que cantó el poeta romántico:

Gocemos, sí; la cristalina esfera
gira bañada en luz: ¡bella es la vida!
¿Quién a parar alcanza la carrera
del mundo hermoso que al placer convida?
Brilla radiante el sol, la primavera
los campos pinta en la estación florida:

> *truéquese en risa mi dolor profundo...*
> *¡Que haya un cadáver más, qué importa al mundo!*

Aunque los médicos se muestran optimistas y su familia confía en la recuperación, esta no llegará. El verano lo pasan en San Sebastián, cuyo clima le recomiendan los doctores. Pero su antigua energía se esfuma con la enfermedad. El nuevo curso en la Real Academia de Bellas Artes de San Fernando comienza sin él. Sus alumnos acuerdan visitarle un domingo. Los recibe en pie, pero arrastrándose casi para andar, con un abrigo sobre su camisa escotada, «que le debió servir al pobre para pintar en mejores días para él», cuenta uno de sus discípulos, Carlos Sáenz de Tejada.

—¡Hola, muchachos! —dice Sorolla, emocionado, mientras les estrecha la mano uno a uno—, ¡enseñadme qué habéis pintado este verano!...

Pero nada más pronunciar esta frase se echa a llorar. «No os podéis figurar el efecto que hacía ver llorar a aquella figura llena de energía y de respetabilidad», escribe Sáenz de Tejada.

—¡Aquí tenéis a un imbécil! Ya no puedo pintar, mirad —dice Sorolla mostrándoles sus manos caídas y volviendo a prorrumpir en lágrimas.

A pesar de su estado, Sorolla quiere visitarlos en la escuela. Queda con Sáenz de Tejada para que le recoja en casa unos días después. Cuando llega el alumno le encuentra al sol, cubierto de mantas, contento de verle pero sin fuerza para caminar por sí mismo. Al atravesar la Castellana, el pintor mira hacia arriba, «¡mira qué color, mira qué cielo!», exclama. Sus alumnos le esperan en la puerta de la academia para subirle al aula en un sillón. En las escaleras, solloza. Ya en la clase, al percibir el olor y ver las pinturas, se derrumba: «Y yo no puedo, no puedo, ¡no puedo pintar!».

«Después volví a verle, pero ya no discernía —dice Sáenz de Tejada—. Aquella cara llena de fuerza se iba convirtiendo cada día en algo amorfo y sin expresión...». En los meses siguientes, Sorolla sufre dos derrames más y su ya agotada salud solo empeora. Su biógrafo José Manaut Viglietti cuenta una visita al pintor en una carta dirigida a su prometida el 29 de noviembre de 1920: «En las mesitas y estantes yacen las cajas de colores y pinceles, los eternos compañeros de sus angustias y alegrías, tan limpios, tan correctos; su presencia, lejos de servirle de consuelo, será un tormento para sus días, cortos seguramente. Es terrible, sobre todo porque de la cabeza está completamente bien y se da cuenta de su impotencia. ¡Se da cuenta de todo!».

En una carta de Clotilde a Pedro Gil, fechada el 8 de julio de 1921 en San Sebastián, esta escribe:

> Amigo Pedro. Estamos aquí desde hace ocho días, Joaquín por desgracia igual; pequeñísimos momentos relativamente tranquilo y otros, los más, con grandes excitaciones. Dios quiera esto le pruebe y se despierte esa inteligencia que tanto ha valido y tan muerta está. Yo no puedo controlarme de verle así, es una pena muy grande [...]. Le he dicho a Joaquín que había recibido carta de V. [usted] y me dice «dile que venga y que estoy bueno del todo», ¡pobre, ojalá fuera así!

En junio de 1922, dos años después del primer ataque, su hija Elena se casa con Victoriano Lorente. Hay una foto familiar de la celebración, realizada en la terraza del piso de arriba de la casa del paseo del Obelisco. En la imagen, el pintor está sentado, rodeado de su familia. Su cuerpo parece hueco, como el de un muñeco deslavazado. Las manos encogidas y la boca entreabierta en un gesto detenido. Su nieto, Quiquet, está a sus pies,

apoyado en su rodilla, extrañado por la mirada ausente del abuelo.

Unos días después, la familia viaja a Valencia. En un último y desesperado intento por recuperarle, Clotilde piensa que quizá en la playa de la Malvarrosa, frente al mar, Sorolla vuelva a la vida. «¡Mira, Joaquín, el mar, tu mar!». Sorolla no reacciona. «¡Joaquín, es tu querido mar!», repite Clotilde con fe. Pero la mirada del pintor está en otro lugar. Ya no es capaz de admirar el paisaje, no puede ver el cuadro, y eso para él significa morir doblemente.

En esta grotesca tragedia que son los tres últimos años de vida de Sorolla no es difícil imaginar el dolor que sentiría Clotilde. Ella entiende mejor que nadie el sufrimiento de su amado y es incapaz de aliviarlo. En los peores momentos de su enfermedad, el pintor grita «¡madre, madre!», llamando a Clotilde. Cuentan que esas fueron sus últimas palabras.

A esta agonía se añade una desagradable situación, relacionada con la entrega del trabajo del pintor para la Hispanic Society. Recordemos que Sorolla tenía previsto viajar a Nueva York para entregar a Huntington su *Visión de España*, dejarla instalada y cobrar los ciento cincuenta mil dólares del encargo. En Estados Unidos ya se había anunciado su visita y estaban en marcha diversas exposiciones con las obras de las regiones españolas. Huntington se impacienta. Para dar el trabajo por entregado debe contar con la firma del artista y el pintor no puede ni firmar ni manifestar su voluntad. Entretanto, los directores del Museo del Prado (Aureliano de Beruete y Moret, hijo del buen amigo de Sorolla) y del Museo de Arte Moderno (Mariano Benlliure), con el apoyo de Alfonso XIII, intentan exponer los paneles de Sorolla en el Prado. No lo consiguen debido a una cláusula incluida en el contrato que no permite exponer las obras en ningún lugar

antes que en la Hispanic Society. De esta manera, los paneles de Sorolla no se verán en nuestro país hasta la exposición del Museo del Prado de 2009.

Los abogados de la Hispanic Society aconsejan a Clotilde solicitar la incapacitación de su marido, para así poder firmar ella y recibir el dinero. Ella se niega a aceptar oficialmente la irreversibilidad del estado de Sorolla y, ante esta inhumana encrucijada legal, decide escribir a Huntington el 20 de febrero de 1923:

> Es con un gran dolor que me dirijo a usted, ya perdida la esperanza de que se pueda resolver la cuestión del pago de la decoración sin pasar por el trance horrible de incapacitar a mi pobre Joaquín.
>
> Yo no puedo acostumbrarme a esta idea, ni permitir que esto ocurra. Sabemos que mi Joaquín no está tan perdido que se pueda hacer con él una cosa así. Él todo lo oye, todo lo entiende y se capacita de todo; pero, por desgracia, él no puede hablar de por sí, ni expresar claramente lo que siente ni lo que él piensa, y es un sufrimiento terrible el ver con la amargura que llora, y la tristeza que su mirada expresa cuando nos oye hablar y le impresiona lo que decimos.
>
> ¿Cree usted en conciencia que a un hombre de su valer y en estas condiciones, se le debe ni puede incapacitar? Yo estoy segura de que usted pensará que no, y que si usted lo pide es obligado por lo que le dicen, o aconseja su abogado.
>
> Yo se lo pido, Archer, no permita que esto ocurra. Usted es el principal de la Hispanic, todo se lo deben a usted, y si usted decide no se haga esto con mi Joaquín, yo estoy cierta que todos opinarán como usted.
>
> Además, ¿qué es lo que teme o le hacen temer? ¿Cree usted que si nosotros recibimos esa cantidad vamos a reclamarla de

nuevo? Yo estoy cierta que esa idea no puede pasar por la imaginación de usted y, siendo así, ¿por qué esa insistencia en querer hacer con mi Joaquín una cosa que es más terrible que la muerte misma?

Si la garantía del Banco Urquijo, que es donde tenemos los intereses a nombre de los dos, no es suficiente, yo le ruego me diga usted qué garantías podríamos darle, pues tanto mis hijos como yo lo haríamos con gusto mientras no sea la incapacidad.

Esperando con ansiedad su conformidad a mi ruego, le saluda y desea salud su afectísima amiga.

Joaquín Sorolla muere el 10 de agosto de 1923, a las diez y media de la noche, en Villa Coliti (así llamaba Quiquet a su abuela Clotilde), su casa de Cercedilla. Su cuerpo se traslada al día siguiente a la casa del paseo del Obelisco, donde se instala la capilla ardiente, por la que pasan cientos de personas a rendirle homenaje. El féretro es llevado a hombros hasta la estación del Mediodía por su amigo Mariano Benlliure (en representación de Alfonso XIII), su yerno Francisco Pons Arnau y sus alumnos de la Real Academia de Bellas Artes de San Fernando. Una multitud le espera en Valencia para darle el último adiós. Se le rinden honores de capitán general y le transportan sobre un armón de artillería, en contra de la opinión de muchos valencianos, amigos y admiradores, que piensan, con razón, que Sorolla habría rechazado todas aquellas pompas y protocolos, como en su día también dejó dicho Victor Hugo.

Finalmente, *Visión de España* se instaló en la Sala Sorolla de la biblioteca de la Hispanic Society de Nueva York en enero de 1926, con una disposición de los paneles muy distinta a la que había previsto el pintor, y sin la presencia de Clotilde y sus hijos.

En la última carta que fue capaz de contestar a su querido Pedro Gil, en noviembre de 1920, Sorolla le revela a su amigo su sufrimiento y se despide para siempre con estas palabras: «Diviértete cuanto puedas haciendo el bien a todo el mundo. Te abraza tu amigo».

Biografía cronológica

1863

Nace Joaquín Sorolla Bastida en Valencia, el 27 de febrero. Su padre se llama Joaquín Sorolla Gascón, natural de la provincia de Teruel, y su madre, María de la Concepción Bastida y Prat, valenciana de ascendencia catalana. Ambos son modestos comerciantes de telas que tienen una tiendecita en el barrio del Mercado. Joaquín es bautizado en la iglesia parroquial de Santa Catalina Mártir, donde diez meses antes se han casado sus padres.

Este año también nacen Gabriele D'Annunzio (m. 1938), Edvard Munch (m. 1944), Charles Pathé (m. 1957), Paul Signac (m. 1935), Pierre de Coubertin (m. 1937), Henry Ford (m. 1947), William Randolph Hearst (m. 1951) y Konstantín Stanislavski (m. 1938).

Se crea el Salon des Refusés para que expongan cientos de artistas parisinos rechazados por el Salón oficial de París. Este espacio alternativo se considera el germen de la primera exposición de los impresionistas, once años después.

1864

Los días 4 y 5 de noviembre, Valencia se inunda por el desbordamiento de los ríos Júcar y Turia. Sorolla lee tiempo después una

crónica del historiador Vicente Boix sobre «aquellos días en los que por el lodo yacía el manto espléndido que la decoraba [a la ciudad]». Nace Concha, la hermana de Joaquín Sorolla.

1865

Los padres de Sorolla mueren con pocas horas de diferencia debido al cólera que se extiende por la ciudad. Una hermana de la madre, Isabel, recoge a Joaquín, a quien llaman cariñosamente Ximet, y a Conchita. Isabel está casada con José Piqueres Guillén, cerrajero. El matrimonio no tiene hijos y adopta a sus sobrinos.

Nace Clotilde García del Castillo, que se convertirá en el gran amor de Sorolla.

1868

En septiembre, varios generales, con Prim y Serrano en cabeza y apoyados por políticos liberales y progresistas, se rebelan. Es la revolución Gloriosa. Isabel II, «la reina de los tristes destinos», huye a París. Jamás regresa a España, pero verá cómo coronan a su hijo, Alfonso XII, y a su nieto, Alfonso XIII.

1869

Joaquín Sorolla acude a la escuela y empieza a dar muestras de su carácter inquieto y vehemente.

1873

El 11 de febrero se proclama la República. Joaquín pregunta a qué se debe el toque de tambores y cornetas. Hay combates en la ciudad. Los cantonalistas ocupan el edificio de la Lonja y la plaza de toros.

1874

Sorolla comienza a asistir a la Escuela Normal Superior de Valencia. Muestra su inclinación hacia el dibujo y la pintura.

En abril, dos semanas antes de la inauguración del Salón de París, un grupo de artistas independientes exponen ciento sesenta y cinco obras en el taller del fotógrafo Nadar. Entre ellos están Claude Monet (1840-1926), Paul Cézanne (1839-1906), Edgar Degas (1834-1917), Berthe Morisot (1841-1895), Camille Pissarro (1830-1903), Pierre-Auguste Renoir (1841-1919) y Alfred Sisley (1839-1899). Poco después serían conocidos como los «impresionistas». La burla de un crítico a la obra *Impresión: sol naciente*, de Monet, da nombre al grupo.

1875

Los maestros de Sorolla en la escuela dicen que es un alumno poco aplicado, «se queda absorto en imaginaciones ignoradas, se enfurece por motivos fútiles o se da de pronto a juegos infantiles con extremado entusiasmo». Empieza a destacar en dibujo y geometría. Lo demás le interesa poco.

1876

Joaquín ayuda en la cerrajería a su tío José Piqueres y aprende el oficio. Tras la jornada en la fragua asiste a las clases de Dibujo nocturnas que imparte el escultor Cayetano Capuz en la Escuela de Artesanos de Valencia. Los paseos con su bloc de notas y su caja de colores le llevan al Grao, a la huerta, a la Albufera y a las playas del Cabañal y la Malvarrosa. De este año son sus obras más tempranas que se conservan en su museo.

1878

Con quince años, deja el taller de cerrajería e ingresa en la Escuela de Bellas Artes de San Carlos. Sus maestros, los pintores Gonzalo Salvá (1845-1923) e Ignacio Pinazo (1849-1916), le introducen en la pintura al aire libre. En el primer curso obtiene los premios de colorido, dibujo del natural y perspectiva. Hace amistad con un compañero, Juan Antonio García, Tono. Este le invita a visitar el estudio de su padre, el fotógrafo Antonio García Peris. En casa de los García conoce a la hermana de Tono, Clotilde.

1879

En septiembre gana su primer premio en la Escuela de Artesanos: una caja de pinturas y un diploma por su aplicación en el dibujo. Participa en la Exposición Regional de Valencia y obtiene una medalla de tercera clase por la acuarela *Patio del instituto*. Gracias a Luis Santonja Crespo, que había facilitado la entrada de Sorolla en la Escuela de Bellas Artes, es eximido del servicio militar por la llamada «redención en metálico».

El fotógrafo Antonio García se da cuenta del talento del joven Sorolla. Le ofrece trabajo «coloreando» fotografías y le deja un espacio en el terrado de su casa para que pueda pintar por las tardes. La casa de Antonio García se convierte en su segundo hogar y el fotógrafo, en su protector, consejero y futuro suegro.

1880

Sorolla pinta un cuadro de tema histórico, *Moro acechando la ocasión de su venganza*, y consigue una medalla de plata en la exposición de la Sociedad El Iris.

1881

Viaja a Madrid por primera vez, recién cumplidos los dieciocho años. Presenta tres marismas en la Exposición Nacional de Bellas Artes, que pasan desapercibidas. Visita el Museo del Prado. Descubre a Goya, a Ribera y se entusiasma con Velázquez.

El 25 de octubre nace Pablo Picasso (m. 1973).

1882

Sorolla viaja de nuevo a Madrid para copiar obras de Velázquez en el Prado.

1883

Consigue sus primeros triunfos. Gana la medalla de oro en la Exposición Regional de Valencia con su cuadro *Monja en oración*. Se da cuenta de que para ganarse la vida con la pintura debe dejar de lado sus apuntes naturalistas y pintar óleos de tema histórico de gran formato. Entretanto, se consolida su noviazgo con Clotilde García del Castillo, tercera de los cinco hijos de su protector Antonio García.

En París, a Manet (1832-1883) tienen que amputarle una pierna debido a una enfermedad circulatoria y poco después muere a los cincuenta y un años.

1884

Sorolla gana una medalla de segunda clase en la Exposición Nacional de Bellas Artes por su cuadro *Dos de Mayo*. Es su primer premio de ámbito nacional. El Estado le compra el cuadro para colgarlo en la presidencia del Consejo de Ministros. Le pagan tres mil pesetas. En junio, pinta *El grito del Palleter* al aire libre,

utiliza a sus amigos como modelos y quema petardos para conseguir el efecto del humo de los fusiles. Gracias a esta escena histórica obtiene una beca de la Diputación de Valencia para el pensionado de pintura en Roma.

1885

El 3 de enero se instala en Roma. Conoce a Pedro Gil-Moreno de Mora, un banquero con aspiraciones artísticas. Se hacen íntimos amigos. A finales de abril viaja a París, invitado por Pedro Gil, y permanece allí hasta octubre. Pinta *Boulevard de París*, que recuerda a Pissarro. Descubre a Jules Bastien-Lepage (1848-1884) y a Adolph Menzel (1815-1905), dos artistas fundamentales en su formación artística.

1886

Sorolla viaja a Pisa, Florencia, Venecia y Nápoles para estudiar a los maestros italianos, de los que realiza numerosos apuntes y acuarelas que vende a marchantes locales.

En París, se celebra la octava y última exposición impresionista, sin Monet ni Renoir. Aparecen los neoimpresionistas, liderados por Seurat y Signac.

1887

Sorolla pasa meses pintando una obra gigantesca, la más ambiciosa que ha realizado hasta el momento, *El entierro de Cristo*, con la que pretende ganar en la Exposición Nacional de Bellas Artes. El cuadro no gusta, Sorolla sufre una gran decepción y abandona el lienzo hasta que el paso del tiempo lo destruye. «Sufrí los golpes que fueron rudos, tan rudos y tan insistentes que me

avergonzaron y me aislaron. Mejor dicho, me aislé yo mismo», dijo de aquella etapa.

1888

Solicita una prórroga de un año de su pensión en Roma. Pinta *El padre Jofré defendiendo a un loco* y obtiene la prórroga solicitada. Regresa brevemente a Valencia para casarse con Clotilde, el 8 de septiembre, en la parroquia de San Martín, cerca del domicilio de la novia. El matrimonio pasa unos días en Roma, desde donde se trasladan a Asís (probablemente escapando de una epidemia). Allí reside su amigo el pintor José Benlliure y Gil (1855-1937) con su familia. Se mantienen con la venta de las pequeñas acuarelas que vende al marchante Francisco Jover.

En Barcelona se inaugura la Exposición Universal, que pone en marcha el modernismo catalán.

1889

Sorolla viaja a París con Clotilde. Se alojan en casa de los Gil-Moreno de Mora. Visitan la Exposición Universal y la recién inaugurada torre Eiffel. Sorolla descubre la pintura nórdica. Le atrae sobre todo el sueco Anders Zorn (1860-1920). Regresan a España. Tras una temporada en casa de los padres de Clotilde, en Valencia, se trasladan a Madrid. Sorolla alquila casa y estudio en la plaza del Progreso (actual plaza de Tirso de Molina).

Monet (1840-1926) y Rodin (1840-1917) exponen juntos en la Galería Georges Petit.

1890

Nace María, la primogénita de los Sorolla, el 13 de abril. Joaquín pinta la acuarela *El primer hijo*. Obtiene una medalla de se-

gunda clase en la Exposición Nacional de Bellas Artes con *Boulevard de París*. En la exposición conoce a José Jiménez Aranda (1837-1903), con quien entabla una amistad que será muy provechosa para Sorolla por su apoyo y consejos. En diciembre, la familia va a Valencia a pasar las Navidades. Por motivos de salud, Clotilde y María se quedan allí y Joaquín regresa solo a Madrid. Este hecho es importante porque el matrimonio comienza una correspondencia que será habitual el resto de sus días, cuando por distintos motivos se vean obligados a separarse.

1891

Sorolla presenta *Pillo de playa* en la Exposición Internacional de Berlín. Es un cuadro de estética naturalista, un estilo que ya ha desplazado al realismo de tema histórico y religioso en el Salón de París. Visita la capital francesa en junio.

Toulouse-Lautrec (1864-1901) realiza su primer cartel: *Moulin Rouge: la Goulue*.

1892

Nace su hijo Joaquín, el 8 de noviembre. Sorolla obtiene la medalla de primera clase en la Exposición Internacional de Bellas Artes de Madrid por *¡Otra Margarita!*, que pinta al natural en un vagón de tren estacionado en el Grao de Valencia. Gana la medalla de oro de segunda clase en la Exposición Internacional de Múnich por *Una rogativa en Burgos en el siglo XVI*.

1893

El beso de la reliquia obtiene una medalla de tercera clase en el Salón de la Sociedad de Artistas Franceses. *¡Otra Margarita!* es

adquirida por el estadounidense Charles Nagel, quien luego la dona al Washington University Museum de San Luis (Misuri).

1894

En verano pinta, entre otros, *La vuelta de la pesca* y *¡Aún dicen que el pescado es caro!* Son sus primeras obras importantes de tema marinero, que le dan los primeros éxitos en España y fuera del país. Pasa una semana en París visitando exposiciones para «pulsar el panorama artístico», ya que desea llevar un cuadro de impacto al Salón del año siguiente. A finales de año se traslada a un estudio más amplio en el pasaje de la Alhambra, que deja libre su amigo el pintor José Jiménez Aranda.

Paul Gauguin (1848-1903) regresa de sus viajes y causa sensación con sus pinturas de temas tahitianos en la Galería Durand-Ruel. James M. Whistler (1834-1903) triunfa en el Salón de París, donde también participan John Singer Sargent (1856-1925) y Zorn.

1895

Nace Elena, la tercera y última hija de Sorolla, el 12 de julio. El Estado español adquiere para el Museo del Prado *¡Aún dicen que el pescado es caro!*, obra que presenta en la Exposición Nacional. Participa en el Salón de París con *Trata de blancas* y *La vuelta de la pesca*, que adquiere el Estado francés para el Museo de Luxemburgo. Pasa el mes de junio en París y visita los estudios de Léon Bonnat (1833-1922), Benjamin-Constant (1845-1902), Emilio Sala (1850-1910), Francisco Domingo Marqués (1842-1920) y Raimundo de Madrazo (1841-1920). Coincide con Whistler. A finales de año, comienza a pintar en Madrid *Madre*, inspirado en una escena de Clotilde con su hija recién nacida.

En el Grand Café de París, los hermanos Lumière proyectan por primera vez imágenes en movimiento.

1896

Sorolla recibe la medalla de oro en París por *La bendición de la barca* y otra en Berlín por *Pescadores valencianos*. En París también presenta *La mejor cuna*. Pasa el verano en el Cabañal, donde pinta *Cosiendo la vela*. En Argentina admiran sus obras, presentadas en la Exposición de Pintura Española de Buenos Aires. Descubre la localidad alicantina de Jávea, cuyo mar le fascina y adonde regresará en varias ocasiones durante los años siguientes. Allí pinta *El cabo de San Antonio*.

1897

Presenta *Trata de blancas*, *Mis chicos* y *Una investigación* o *El doctor Simarro en el laboratorio* en la Exposición General de Bellas Artes de Madrid. En mayo lleva al Salón de París *Cosiendo la vela* y obtiene una medalla. También recibe premios en Múnich y Viena. En junio viaja con Clotilde a Milán, Venecia y Florencia.

El Museo de Luxemburgo expone la colección de pinturas impresionistas de Gustave Caillebotte (1848-1894), con obras de Degas, Manet, Monet, Renoir y el propio Caillebotte (*Los acuchilladores de parqué*).

1898

Cosiendo la vela se lleva la Gran Medalla en la Exposición Internacional de Viena. En París, Sorolla presenta *Playa de Valencia*, *Pescadores recogiendo las redes* y *Mis chicos*. Durante junio, pinta sin su familia en Jávea. En la playa de Valencia pinta *Comiendo en la barca*.

El 15 de febrero, el acorazado estadounidense Maine explota en la bahía de La Habana. Solo sobrevive una parte de la tripulación, que asistía al baile que las autoridades españolas celebraban en su honor. En marzo, Sorolla escribe a Pedro Gil: «Nada te digo de la situación nerviosa que pasamos en España, por la falta de energía de estos estúpidos gobernantes; todo pequeño, nada que sea razonar, política de miseria...». En carta del 12 de julio: «¡Cuán canallas son..., a qué punto nos llevan! Imprevisiones, torpezas, canalladas..., este es, amigo mío, un pueblo perdido para siempre, para siempre, no tenemos apaño, no nos regeneramos, no, hay que emigrar; a los que nos gusta el orden, el trabajo, no podemos vivir en este pueblo de empleados, charlatanes y toreros». Y en otra del 12 de diciembre:

> Esto está muerto para el arte más de lo que estaba antes; la guerra, en vez de lo que esperábamos todos, deja una golfería escandalosa y una indiferencia rayana en el idiotismo; así que como esto no cambie estoy muy decidido a pensar en serio lo que debo hacer; a mí me mata este medio en que vivo, y tú, que siempre fuiste mi más sincero consejero, a ti recurro para que me aconsejes qué debo hacer ahora.

Tras un bochornoso enfrentamiento con Estados Unidos, España pierde sus colonias en Cuba, Puerto Rico y Filipinas. Los intelectuales de la generación del 98 denominarán a este hecho «desastre del 98».

1899

Ese verano, Sorolla pinta en el Cabañal dos de sus cuadros más ambiciosos: *Triste herencia* (que en un principio llamó *Los hijos del placer*) y *El baño* o *Viento de mar*.

1900

Este es el año de su consagración internacional. Envía a la Exposición Universal de París seis obras: *Triste herencia, Cosiendo la vela, Comiendo en la barca, El baño* o *Viento de mar, El algarrobo, Jávea,* y *La caleta, Jávea.* Su cuadro *Triste herencia* es aclamado en París y obtiene el Grand Prix en la Exposición Universal. Tras este éxito, Sorolla nunca vuelve a pintar un tema social tan controvertido, real y cercano. El Ayuntamiento de Valencia le nombra «hijo predilecto y meritísimo de la ciudad», título que también otorgan a su amigo Mariano Benlliure (1862-1947). La calle de las Barcas, en Valencia, es renombrada calle del Pintor Sorolla. En París hace amistad con sus admirados pintores nórdicos, Anders Zorn y Peder Severin Krøyer (1851-1909), con John Singer Sargent y Giovanni Boldini (1842-1931). Vende algunas de sus obras por cifras que nadie alcanza. La marquesa de Villamayor compra *Comiendo en la barca* por el astronómico precio de treinta mil pesetas. Su tío, José Piqueres, muere el 13 de junio.

1901

Recibe por fin la Medalla de Honor en la Exposición Nacional de Bellas Artes, el único galardón que se le resistía, por el conjunto de la obra presentada y en especial por *Triste herencia*. También expone *Mi familia* y *Madre*. Es nombrado miembro de la Academia de Bellas Artes francesa. Se convierte en el retratista de moda de las élites de España, Europa y América. El Estado francés le concede en mayo la Gran Cruz de Caballero de la Legión de Honor por el conjunto de su obra.

1902

Pinta *Retrato del pintor Aureliano de Beruete*. Viaja con Clotilde a París y después a Rokeby Hall, en Yorkshire, para ver la *Venus del espejo* de Velázquez (ahora en la National Gallery de Londres), que le servirá de inspiración para su *Desnudo de mujer*. En el Salón de París presenta *Playa de Valencia. Sol de mañana* y *Playa de Valencia. Sol de poniente*. A finales de agosto pinta, entre otras, *Después del baño*. Viaja por primera vez a Andalucía y se entusiasma especialmente con Granada y Sierra Nevada.

1903

Tras pasar unos días en París, donde presenta *Después del baño* y *La elaboración de la pasa*, realiza un breve viaje por Bélgica y Holanda. En primavera viaja con su familia a León y pinta *Interior de la catedral de León*. Ese verano pinta su gran obra, *Sol de la tarde*. Sorolla es nombrado presidente del jurado de la Exposición Nacional de Pintura.

1904

En los meses de verano a otoño pinta, entre otros, *Verano, Mediodía en la playa de Valencia* y *La hora del baño*. A finales de año, la familia Sorolla se muda a su nueva casa-estudio con jardín en la calle Miguel Ángel, 9, en Madrid. El pintor envía *Sol de la tarde* y *Pescadoras valencianas* a la Exposición Internacional de Berlín. El gobierno español le nombra vocal de la comisión para la participación de España en la Exposición Internacional de Múnich.

1905

Sol de la tarde causa sensación en el Salón de París. La crítica lo califica como «una furiosa pasión del color de fogosa ejecución». En noviembre, Sorolla compra un solar «a buen precio» en el paseo del Obelisco, donde construirá a su gusto la casa con jardín que se convertirá en el Museo Sorolla.

En el Salón de Otoño de París, el crítico de arte Louis Vauxcelles denomina «*les fauves*» (las fieras) a los artistas que presentan sus obras en la sala VII, entre ellos Henri Matisse (1869-1954), André Derain (1880-1954) y Maurice de Vlaminck (1876-1958).

1906

El 11 de junio (y hasta el 10 de julio) se inaugura la primera exposición individual de Sorolla, en la prestigiosa Galería Georges Petit de París. Expone nada menos que cuatrocientas noventa y siete obras, de las que trescientas son apuntes. El éxito es total en todos los sentidos. El público llena las salas, la crítica le ensalza y vende sesenta y cinco obras. El gobierno francés le distingue con la Medalla de la Orden de la Legión de Honor de Francia. En verano se instala con su familia en Biarritz, donde pinta numerosas escenas y retratos, y después pasan unos días en San Sebastián.

1907

Su segunda gran exposición tiene lugar en Berlín, una muestra que después viaja a Colonia y Düsseldorf. Debido a la enfermedad de su hija María (tuberculosis), Sorolla no viaja a Alemania para apoyar sus cuadros, de los que ni siquiera se imprime un catálogo. Apenas asiste público y solo se vende un cuadro pequeño. Pasa el

verano en La Granja de San Ildefonso con su familia y pinta al aire libre el *Retrato del rey don Alfonso XIII con uniforme de húsares*.

1908

En su tercera exposición individual, en las Grafton Galleries de Londres, Sorolla expone doscientas setenta y ocho obras. Solo vende trece cuadros y treinta y cinco apuntes. No recibe los encargos de retratos que esperaba, pero el hispanista Archer Huntington visita la exposición y queda tan fascinado por su obra que le propone exponer en Nueva York al año siguiente. En mayo es nombrado miembro de la Hispanic Society of America de Nueva York. Ese verano, en la playa de la Malvarrosa, pinta *Saliendo del baño* y *Corriendo por la playa*.

1909

Viaja a Nueva York acompañado por Clotilde y sus hijos María y Joaquín. Su exposición en la recién inaugurada Hispanic Society, a la que lleva trescientos cincuenta y seis cuadros entre pinturas y apuntes, es un éxito sin precedentes que le consagra como una figura internacional. Desde el 4 de febrero al 8 de marzo, acuden ciento setenta mil personas. Vende ciento cincuenta obras y pinta veinte retratos (incluido el del presidente William H. Taft, en Washington). Tras exponer en Buffalo y Boston, regresa a España con una fortuna en dólares. Ese verano pinta, entre otros, *Paseo a la orilla del mar*, *La hora del baño* y *Valencia*. En octubre viaja a París para retratar a Thomas Fortune Ryan, que además le encarga un cuadro sobre Cristóbal Colón. En Granada, pinta los jardines de la Alhambra y el Generalife. A su regreso a Madrid, encarga el proyecto de su casa-estudio en el paseo del Obelisco al arquitecto Enrique María de Repullés.

1910

Viaja con su familia por la Península: Sevilla, Granada, Málaga, Córdoba, Ronda, Ávila y Burgos, donde pinta la catedral nevada. A finales de octubre, en París, cierra con Huntington el encargo de un gran mural sobre España para la decoración de la futura biblioteca de la Hispanic Society, un proyecto al que Sorolla se refiere como «la obra de mi vida». El escritor Rafael Doménech publica la primera biografía sobre Sorolla con el título *Sorolla. Su vida y su arte*.

1911

La planificación que le exige a Sorolla el trabajo para la Hispanic Society no tiene nada que ver con su ritmo habitual, más espontáneo y resolutivo. En febrero viaja con Clotilde a Estados Unidos, donde inaugura una exposición individual en el Art Institute de Chicago, auspiciada por la Hispanic Society. La muestra continúa en San Luis. Regresan a Europa, pasan unos días en Londres, donde estudia su hijo Joaquín, y Sorolla permanece un mes en París para atender encargos de retratos. Durante el verano en San Sebastián pinta *La siesta*. En otoño firma el contrato con Huntington para la decoración de la Hispanic Society. En Navidad se instala con su familia en la casa del paseo del Obelisco.

1912

El pintor realiza grandes estudios con figuras a tamaño natural para el panel dedicado a Castilla, el primero de la serie para la Hispanic Society y el de mayor tamaño. Es el único lienzo que trabaja en estudio, ya que el resto los pintará al natural. El 17 de

abril, en su nueva casa, organiza una exposición monográfica de su amigo y mentor Aureliano de Beruete, que ha muerto en enero. La Asociación de Pintores y Escultores de Madrid le nombra presidente por unanimidad y la Academia de Bellas Artes de Milán, socio de honor.

1913

Pinta *Castilla. La fiesta del pan* en un estudio en la Cuesta de las Perdices, a las afueras de Madrid, ya que necesita espacio para este cuadro de gran tamaño. Le acompaña su hija María. El aire puro de este lugar, situado en un alto con vistas a la sierra de Madrid, es beneficioso para que María se reponga de una recaída en su enfermedad. Sorolla viaja a París para pintar unos retratos de encargo. Conoce a Rodin.

1914

El 16 de marzo es elegido por unanimidad académico de número de la Real Academia de Bellas Artes de San Fernando. Muere su suegra, Clotilde del Castillo. Se dedica de lleno al proyecto para la Hispanic Society. En marzo pinta *Sevilla. Los nazarenos*. En verano, en Jaca, pinta *Aragón. La jota* y, a continuación, *Navarra. El concejo del Roncal*. En San Sebastián, *Guipúzcoa. Los bolos*. Sufre los primeros síntomas de una enfermedad que le afecta a los nervios, tiene mareos y frecuentes dolores de cabeza. De nuevo en Andalucía, pinta *Sevilla. El encierro*.

El asesinato en Sarajevo del archiduque Francisco Fernando, heredero de la corona del Imperio austrohúngaro, y su esposa desencadena la Primera Guerra Mundial. El 10 de octubre de 1914, Pedro Gil escribe a Sorolla desde su casa de Riudabella (Tarragona), donde se ha trasladado desde París huyendo de la

guerra: «Los alemanes no han quemado todavía mi casa [de París]; tengo una amiga que tenía un hermoso *chateau*, le robaron todo, le quemaron su casa y mataron a toda su gente; de las cartas que recibo de Francia se desprende que están decididos a vencer o a morir. Esta guerra es terrible y la negación completa de toda idea de civilización».

1915

Entre enero y marzo, Sorolla pinta *Sevilla. El baile* y *Sevilla. Los toreros*. Pasa el verano con su familia en Villagarcía de Arosa y pinta *Galicia. La romería*. En la costa de Lloret de Mar, pinta *Cataluña. El pescado*. Se queja de temblores y está agotado. En octubre siente un fuerte dolor en la nuca. En noviembre se ve obligado a regresar a Madrid unas semanas para descansar.

1916

En marzo pinta *Valencia. Las grupas*. En verano, en la playa del Cabañal, pinta *Después del baño*, *Niños en la playa* y el excepcional *La bata rosa*.

1917

En enero viaja a Extremadura para pintar el panel correspondiente, pero el frío le hace regresar a Madrid. Acompaña al rey Alfonso XIII a Granada, con la intención de hacerle un retrato durante una cacería, pero finalmente no lo lleva a cabo. Por fin, pinta *Extremadura. El mercado*. Nace su primer nieto, hijo de María y Francisco Pons Arnau, uno de sus discípulos principales.

1918

Muere su querido suegro, Antonio García. En Alicante pinta *Elche. El palmeral*. Según lo planificado, solo le queda un panel para terminar el encargo de Huntington, pero está exhausto.

1919

Es nombrado profesor de Colorido y Composición en la Escuela de Bellas Artes de San Fernando de Madrid. Recorre Huelva y encuentra en Ayamonte el lugar idóneo para la escena marinera que busca: *Ayamonte. La pesca del atún*. Por fin, termina su gigantesca serie *Visión de España*, que pretende entregar a Huntington en Nueva York a final de año. Pasa el verano con su mujer y su hija Elena en Mallorca e Ibiza, donde pinta *Los contrabandistas*, por encargo de un buen cliente suyo, Thomas F. Ryan.

1920

Finalmente, acuerda con Huntington la instalación de los paneles en la Hispanic Society para el mes de octubre. El 17 de junio, mientras Sorolla realiza un retrato de la esposa de Ramón Pérez de Ayala en el jardín de su casa, sufre una hemiplejía.

1923

El 10 de agosto muere en Villa Coliti, su casa de Cercedilla. Al día siguiente, su cadáver se traslada a Valencia para ser enterrado allí. En sus sesenta años de vida, Sorolla dejó un legado artístico de unas cuatro mil obras entre óleos, acuarelas y *gouaches*, y unos diez mil dibujos.

El 12 de agosto, su primer biógrafo, Rafael Doménech, escribe en *ABC*: «El arte español de los últimos treinta años se ha

movido junto a Sorolla o frente a Sorolla. La muerte y los tiempos actuales caóticos abrirán un paréntesis en el análisis y tal vez en la admiración de tan gran artista. Luego, serenamente, buscando en la distancia un punto de enfoque amplio y comprensivo, comenzará la vida inmortal de nuestro artista».

Agradecimientos

Yo sabía de Sorolla más o menos lo que todo el mundo, que fue un pintor famoso, valenciano, que pintó niños desnudos en la playa y escenas costumbristas, que le compararon con los impresionistas. Un día, en una visita a su casa museo de Madrid, me quedé fascinado por el esplendor y la tragedia de su vida. Empecé a leer las numerosas biografías que hay escritas sobre él y me pareció que allí había, como ocurre con casi todas las vidas cuando uno se acerca a ellas, una historia extraordinaria.

Al fin y al cabo, leer no es más que dejarse llevar por la vida de los otros. Dice Julian Barnes que una biografía es un conjunto de agujeros atados con una cuerda. Yo he tratado de hilar la vida de Joaquín Sorolla a mi gusto.

Quiero dar las gracias en primer lugar a Blanca Pons-Sorolla, bisnieta del pintor, que me abrió su puerta con generosidad en cuanto llamé al timbre. Ella es la persona que más sabe de Joaquín Sorolla en el mundo y, sobre todo, una mujer extraordinaria.

A la Fundación Museo Sorolla, especialmente a Rosario López, del departamento de documentación, que me facilitó el trabajo de investigación en todo momento. Al director del museo, Enrique Varela, y a todo su equipo. A Guillaume Kientz (direc-

tor de la Hispanic Society of America) y a Margaret Connors (directora adjunta de la Hispanic Society of America).

A mis editoras en Lumen. María Fasce, que creyó enseguida en mi forma de contar a Sorolla, y Carolina Reoyo, por su atenta y cuidadosa lectura.

También estoy muy agradecido a los biógrafos y estudiosos de Sorolla en cuyos libros, tesis, artículos, testimonios y conferencias me he basado, y a quienes tan amablemente han atendido a mis consultas. Por orden alfabético: Javier Barón, Aureliano de Beruete, Francisco Calvo Serraller, Eugenio Carmona, Roberto Díaz Pena, José Luis Díez, Rafael Doménech, Lucrecia Enseñat Benlliure, Isidoro Fernández Flórez «Fernanflor», Felipe Garín, Rodolfo Gil, Carmen Hernández, Tomás Llorens, María López Fernández, Miguel Lorente Boyer, Víctor Lorente Sorolla, Raquel Macciuci Lojo, José Manaut Nogués, José Manaut Viglietti, Pedro Marfil, Fernando A. Marín Valdés, Francisco Martín Caballero, Antonio Méndez Casal, Violeta Montoliu Soler, Priscilla E. Muller, Abelardo Muñoz, Elena Pallardó, Bernardino de Pantorba, Alejandro Pérez Lugín, Javier Pérez Rojas, Duncan C. Philips, Florencio de Santa Ana, Trinidad Simó, William E. B. Starkweather, Facundo Tomás, Andrés Trapiello.

Y a todos los autores de los libros que me han servido de apoyo y documentación: Concepción Arenal, Félix de Azúa, Philip Ball, Julian Barnes, Pío Baroja, Charles Baudelaire, Manuel Bartolomé Cossío, John Berger, Vicente Blasco Ibáñez, Alain de Botton, Raymond Carr, Fernando García de Cortázar, William Gompertz, José Manuel González Vesga, Victor Hugo, Juan Ramón Jiménez, Emilia Pardo Bazán, Ramón Pérez de Ayala, Benito Pérez Galdós, John Richardson, Roger Shattuck, Gertrude Stein, Miguel de Unamuno, Ramón María del Valle-Inclán, Manuel Vicent.

Y, por supuesto, a mis más queridos: mi mujer, Sandra, y mi hijo, Emilio, a quien a estas alturas sigue sin convencerle el título del libro. A Rafa Gómez Pérez y a Adolfo Torrecilla. A mi familia y mis amigos, los que están y los que se fueron.

Este libro
terminó de imprimirse
en Madrid
en diciembre de 2022